오일파스텔로 그리는

달콤한 손그림

prologue

오일파스텔의 거칠지만 생동감 있는 느낌을 경험해보세요.

달콤한 음식을 그림으로 담아낼 때의 기쁨을 어떻게 설명할 수 있을까요?

저는 주로 '색연필'을 사용해서 디저트나 음료 등의 푸드 일러스트를 그려왔습니다.

기분이 좋지 않거나 속상할 때 달콤한 음식을 먹으면 기분이 전환되는 것처럼,

달콤한 그림을 그릴 때 저에게는 엄청난 에너지가 생겨나요. 색연필로 꼼꼼하게 묘사하는 재미 또한 상당합니다.

그러던 어느 날, 우연한 계기로 '오일파스텔'을 사용해 보았습니다. 색연필과는 정반대의 질감이었어요.

뾰족한 선으로 디테일하게 묘사할 수 없어서 무척 불편하고 어색했습니다.

하지만 몇 번 그리다 보니, 이게 무슨 일이예요? 꾸덕꾸덕하게 발리는 질감과 빠르게 색이 섞이는 속도감,

오일파스텔만의 거친 느낌이 정말 매력적이었습니다. 이 오일파스텔의 매력에 빠져서 많은 그림을 그려보았던 것 같아요.

그림을 그리는 순간은 아무 생각을 하지 않고 그리는 행위에만 집중할 수 있어서 자신에게는

선물 같은 시간이 됩니다. 하지만 사람마다 성격과 스타일이 다르기에 자기에게 맞는 도구를 사용해서

그림을 그려보면 더욱 좋겠죠. 속도감을 좋아하는 분이라면 오일파스텔과 잘 맞을 거예요.

오일파스텔은 한가지 색으로 채색할 때나, 두 가지 이상의 색을 섞어서 그러데이션 할 때 모두,

빠르게 표현되는 속도감이 최대 장점이라고 생각해요. 색연필로 채색할 때 30분 정도 걸리는 면적이라면

오일파스텔은 5~10분 정도의 시간이 걸리는 것 같아요. 오일파스텔로 쓱쓱 칠하고 손가락이나 찰필 등으로 문지르면

부드럽게 섞이는 색감이 참 예쁘답니다.

오일파스텔의 꾸덕꾸덕한 질감으로 디저트를 그려보면 어떻게 표현될까요? 저는 오일파스텔의 질감이 생크림과

비슷하다고 생각했어요. 그렇기 때문에 달콤한 디저트 종류의 그림을 더욱 생동감 있게 살려주고,

달콤함은 두 배가 되도록 도와주는 것 같았죠.

오일파스텔로 달콤한 그림들을 그리면서 제가 느꼈던 즐거움과 만족감을 많은 분이 같이 느껴보시길 바라요.

촉촉한 빵의 질감이라던지, 달콤하고 부드러운 크림의 질감은 모두 오일파스텔과 아주 많이 닮아있어요.

손끝에서 느껴지는 오일파스텔의 보드라움과 촉촉함을 느끼며 달콤한 하루를 만들어 보시길 바랍니다.

2021년 8월 임새봄

contents

Class.01
귤

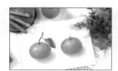

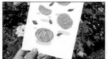

Class.02
딸기

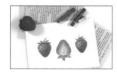

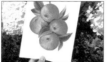

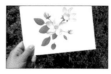

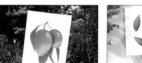

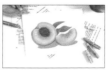

contents

Class.06
블루베리

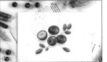

Class.07
포도

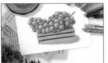

Class.08
바나나

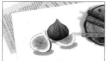
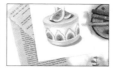

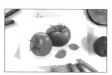
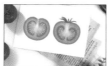

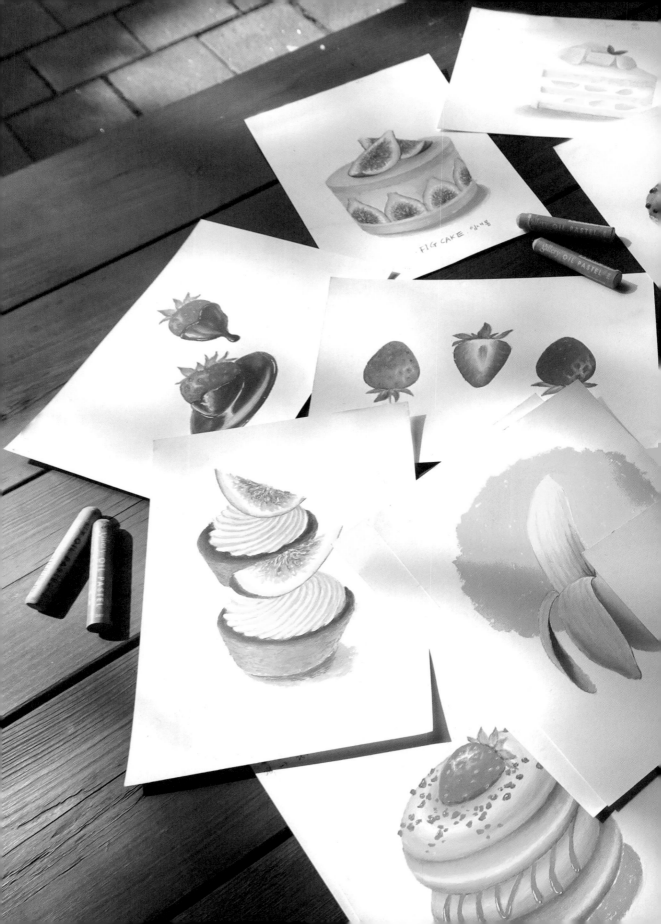

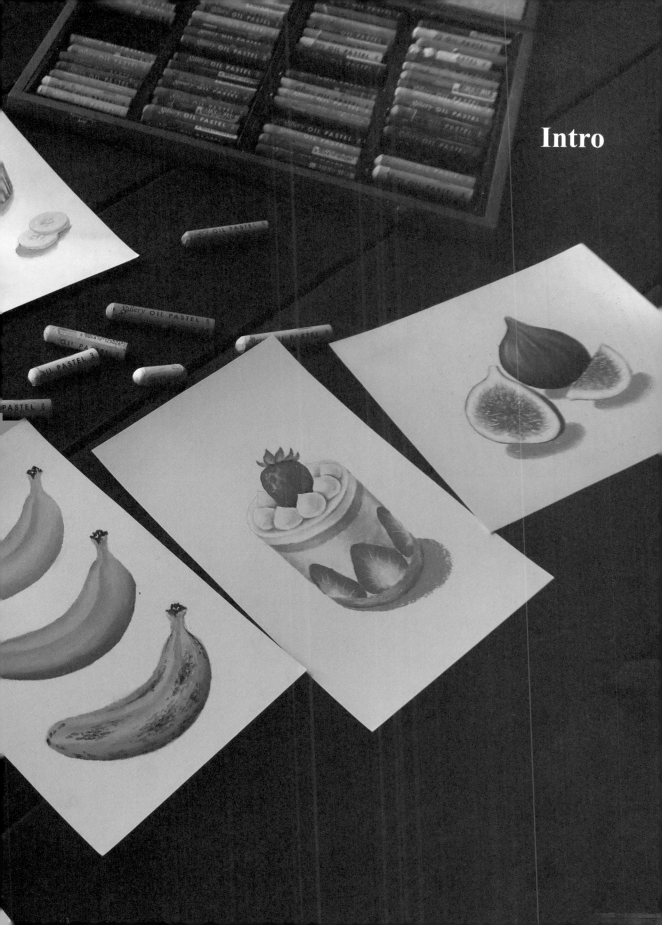

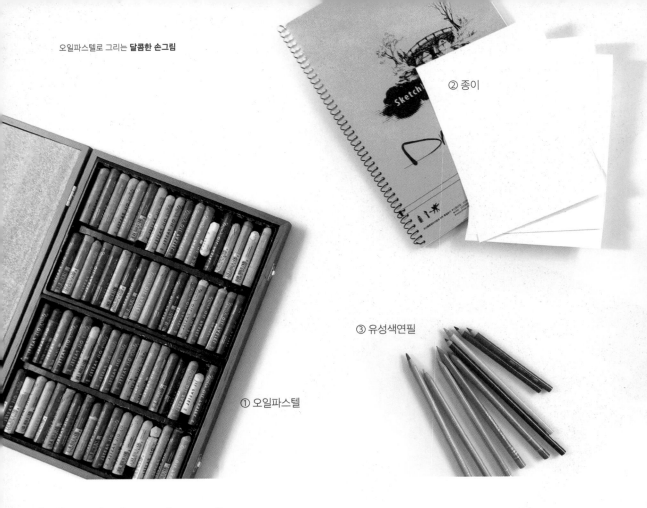

② 종이

③ 유성색연필

① 오일파스텔

오일파스텔 그림,
이렇게 준비하세요!

오일파스텔

오일파스텔(oil pastel)은 우리가 어렸을 때 흔히 접할 수 있었던 크레파스와 동일한 재료입니다. '오일+파스텔'이라는 이름에서도 알 수 있듯이 보들보들 가루가 날리는 파스텔과 크레용의 중간 정도 질감을 가지고 있어요.

보송보송한 파스텔이 건식이라면 오일파스텔은 오일이 함유되어 있어 촉촉한 느낌의 습식 재료라고 생각하면 구분이 쉬울 것 같습니다. 그렇기 때문에 이 제형의 특징을 살려서 손가락으로 문지르고 부드럽게 풀어주면서 자연스러운 그러데이션 표현을 할 수 있습니다.

이 책에서 제가 사용한 오일파스텔은 문교 전문가용 소프트 오일파스텔 72색입니다. 문교는 가격대비 구성과 질감 모두 우수하므로 많은 분이 사용하는 제품 중의 하나이기도 합니

다. 문교 오일파스텔은 일반용과 전문가용이 있는데요, 일반용보다 전문가용이 이름처럼 조금 더 부드럽고 진하게 발색되는 특징이 있습니다. 문교 이외에도 다양한 브랜드들이 있지만, 가격대가 천차만별이고 질감이 각각 다르기 때문에 자신에게 맞는 재료를 찾아서 사용하면 좋습니다.

종이

오일파스텔의 오일리한 성분 때문에 종이는 얇은 것보다 도톰한 종이를 사용하는 것이 좋습니다. 또한, 도톰하고 꾸덕꾸덕하게 발리는 오일파스텔 그림을 유지하고 잘 보관하기 위해서도 도톰한 종이가 좋겠죠. 이 책 속의 그림은 220g의 켄트지 위에 그렸는데요, 200g 이상의 스케치북이나 켄트지를 사용하면 가장 무난합니다.

유성 색연필

1) 오일파스텔의 선은 다소 뭉툭하게 그려지기 때문에 외곽선을 정리할 때나, 과일의 작은 씨앗 등을 표현할 때 얇은 선으

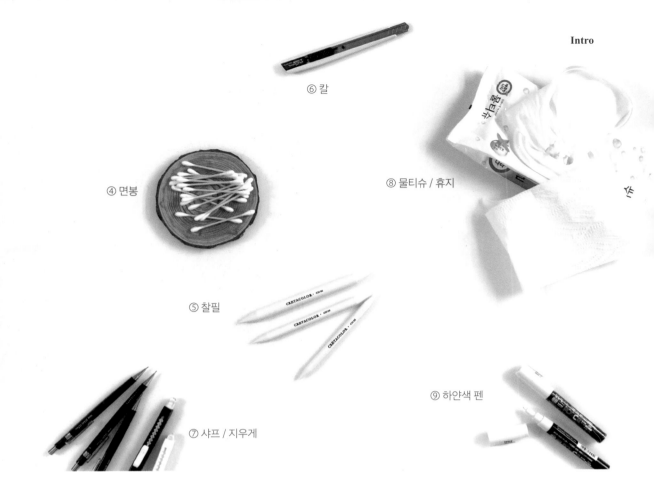

⑥ 칼

④ 면봉

⑧ 물티슈 / 휴지

⑤ 찰필

⑨ 하얀색 펜

⑦ 샤프 / 지우개

로 묘사하기가 어렵습니다. 이때는 유성 색연필을 사용해서 그림의 외곽선을 정리해주면 좋습니다. 오일파스텔의 오일 성분 때문에 수성 색연필 보다는 오일파스텔 그림 위에서도 발색이 좋은 유성 색연필을 사용하시는 것을 추천드립니다.

2) 또한, 오일파스텔 그림을 그리기 위한 첫 번째 단계인 스케치 과정에서 색연필을 사용합니다. 샤프 또는 연필로 스케치를 해도 좋지만, 오일파스텔로 채색할 때 흑연이 번지면서 얼룩이 남을 수 있으므로 그림과 비슷한 색의 색연필로 스케치하는 것이 좋습니다. 이때는 꼭 유성 색연필이 아니어도 괜찮습니다.
※ 색연필로 바로 스케치하는 것은 어려울 수 있습니다. 샤프 또는 연필로 먼저 스케치를 한 다음, 진한 선은 지우개로 살짝 지워내고 색연필로 최종 스케치 선을 그려줍니다.

찰필, 면봉
1) 찰필은 종이를 압축해서 만든 건식 도구로, 뾰족한 끝을 사

용해서 오일파스텔의 거친 질감을 부드럽게 풀어주는 용도로 사용합니다. 특히, 외곽선을 깔끔하게 정리할 때나, 세밀하게 색을 풀어주어야 할 때 찰필을 주로 사용합니다. 찰필은 지름 5mm부터 7, 9, 12mm 등 굵기가 다양합니다. 찰필 끝에 오일파스텔이 묻은 뒤에는 휴지로 바로 닦아낸 뒤 재사용하고, 전혀 다른 색상에 사용해야 할 때는 사포로 그 끝을 갈아낸 뒤 사용합니다. 또는 연필을 깎듯이 칼로 깎아서 사용할 수 있습니다.

2) 면봉도 찰필과 같이 오일파스텔의 거친 색을 부드럽게 풀어줄 때 사용합니다. 찰필보다는 견고하지 않기 때문에 외곽선 정리보다는 넓은 면적에서 두 가지 이상의 색을 섞어줄 때 주로 사용합니다.

칼
칼은 오일파스텔 그림에서 많이 사용됩니다.
1) 외곽선을 섬세하게 그려야 한다거나, 얇은 선을 그어 묘사

해야 할 때, 오일파스텔 끝이 뭉툭하면 쉽게 그릴 수가 없겠죠. 이때, 오일파스텔 끝을 수직으로 잘라서 날카로운 모서리를 만들 때 칼을 사용합니다.

2) 또한, 이 책 속에서는 멜론 겉껍질을 표현할 때 울퉁불퉁한 선을 긁어내며 묘사하는데요. 오일파스텔을 긁어낼 때 칼끝을 사용하기도 합니다. 이렇게 오일파스텔을 긁어내어 그려주는 스크래치 기법을 사용할 때는 오일파스텔 찌꺼기가 많이 생겨납니다. 3) 이 찌꺼기들은 손으로 문지르거나 털어내는 것보다 칼끝으로 걷어내 주는 것이 가장 좋습니다.

샤프(지우개)

1) 샤프는 스케치 과정에서 사용합니다. 샤프로 스케치가 다 되었으면 살며시 지우개로 지워내고 색연필로 다시 스케치해주세요. 또한, 그림의 마무리 과정인 외곽선을 정리할 때 종종 샤프를 사용하기도 합니다(색연필을 사용해도 좋습니다).

2) 나뭇잎의 잎맥 등을 표현할 때 긁어내는 방법인 스크래치 기법에 사용하기도 합니다. 샤프심이 나오지 않도록 해주고, 샤프의 뾰족한 끝으로 오일파스텔을 긁어내어 밝은 선을 만들어 냅니다. 이때는 샤프가 아닌 이쑤시개를 사용해도 좋습니다.

하얀색 펜

그림의 마지막 과정에서 음료의 기포나 과일 표면에 반짝이는 빛을 표현할 때 포인트로 사용합니다. 오일파스텔 그림 위에는 기본적인 하얀색 펜의 잉크가 잘 나오지 않을 수 있기 때문에 잉크가 선명하게 나오는 유니 포스카 마카펜 1M를 추천합니다. 우리가 일상생활에서 텍스트를 수정할 때 흔들어 사용하던 용액 화이트와 동일한 사용법의 마카펜입니다.

물티슈, 휴지

오일파스텔로 그림을 그리다 보면 손바닥에 쉽게 묻어나고, 오일파스텔을 손가락으로 문지를 때도 손끝에 많이 묻어납니다. 이 상태로 그림을 그리다 보면 여러 색이 섞이면서 얼룩이 생길 수 있기 때문에 자주 닦아주는 것이 좋습니다. 또한, 오일파스텔 끝에도 다른 색의 오일파스텔이 쉽게 묻어납니다. 깔끔한 본연의 색을 내기 위해서는 각 과정이 끝난 뒤 오일파스텔 끝을 닦아내고 다음 단계를 이어서 그리도록 합니다.

오일파스텔과 친해지기

유성 파스텔(oil pastel) 또는 크레파스(Cray-Pas)는 크레용과 파스텔의 중간 정도 질감을 가진 미술 도구이다. 오일파스텔은 물에 지워지지 않아 내구성이 강하며, 단단함과 발색의 강도에 따라 전문가용과 비전문가용으로 나뉜다. 전문가용은 오일파스텔 특유의 유화 느낌을 낼 수 있으며, 그냥 취미 생활로 즐기고 싶은 사람들은 비전문가용을 써도 된다.

1. 선 긋기

먼저, 선 연습을 해보도록 하겠습니다. 오일파스텔의 모서리 부분을 사용해서 진한 선을 그어보고 연한 선도 그어봅니다. 오일파스텔을 여러 번 사용하다 보면 끝이 굵고 둥글게(뭉툭하게) 변하기 때문에 그중에서도 가장 튀어나온 모서리를 사용해서 선 긋는 연습을 합니다. 또한, 한 번에 선을 그을 때도 힘을 주었다가 빼면서 강약이 있는 선이 되도록 그어보세요. 진한 선에서 연한 선으로 연결될 때 부자연스럽지 않도록 연습해봅니다.

(진하게)
(진하게)
(연하게)
(연하게)
(연하게)

(강약이
있도록)

2. 색칠하기 : 강약조절 해보기

오일파스텔을 사용해서 색칠하는 연습을 해보도록 합니다. 첫 번째 예시 그림처럼 가볍게 문지르면 오일파스텔의 거친 질감이 드러나면서 연하게 칠해집니다. 두 번째 예시 그림처럼 힘을 주어 촘촘하게 문지르면 꾸덕꾸덕한 오일파스텔의 질감과 함께 진하게 채색됩니다. 그림을 그릴 때, 그리고자 하는 그림의 밝기 또는 질감을 고려해서 힘 조절하며 채색합니다. 또한, 세 번째 예시 그림처럼 진하게 힘을 주어 칠하다가, 힘을 살짝 빼고 연하게 그러데이션 하며 채색해봅니다. 두 가지 이상의 색을 섞을 때나, 연하게 풀어지는 그림자(음영)를 표현할 때 그러데이션 기법을 사용합니다.

※ 보통은 진하고 촘촘하게 색칠해서 부드럽게 표현하지만, 귤과 같은 거친 표면을 묘사할 때는 오른쪽의 공모양 예시 그림처럼 거친 선의 터치감을 살려서 채색할 때도 있습니다.

3. 색 섞기(블렌딩) : 그러데이션 해보기

오일파스텔의 여러 색을 자연스럽게 섞을 때는 여러 가지의 방법을 사용해서 표현할 수 있습니다.

1) 진한 색 ➡ 연한 색

● 207번 다홍색, ● 205번 주황색

손가락으로 문지르기

예시 그림처럼 진한 색인 빨간색을 먼저 칠해줍니다. 이때는 주황색과 섞이는 부분을 연하게 풀어 그러데이션 하면서 채색합니다. 이어서 아랫부분에 주황색을 먼저 칠한 뒤(두 번째 예시), 두 색이 만나는 곳에 주황색을 문질러서 빨간색이 자연스럽게 그러데이션 되도록 해주는 방법입니다(세 번째 예시). 이 상태로 마무리하면 오일파스텔의 질감을 살리면서 그림을 그릴 수 있고, 예시 그림의 마지막처럼 손가락으로 문질러주면 오일파스텔의 색이 자연스럽게 풀어지면서 더욱 부드럽게 표현할 수 있습니다.

2) 연한 색 ➡ 진한 색

🔵 239번 분홍색, 🔵 260번 진한 분홍색

손가락으로 문지르기

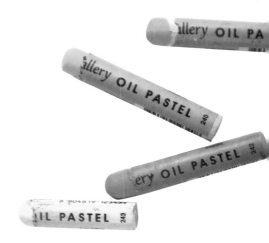

예시 그림처럼 연한 색인 분홍색을 먼저 칠해줍니다. 이어서, 진한 분홍색을 덧칠하는데요, 이때는 분홍색과 섞이는 지점을 연하게 힘 조절하며 그러데이션 합니다(두 번째 예시). 두 색이 섞이는 부분을 손가락 또는 면봉으로 문지르며 부드럽게 풀어주도록 합니다. 이때는 문지르는 과정에서 부족한 색(분홍색 또는 진분홍색)이 있다면 살짝 덧칠하면서 문지르면 좋습니다.

3) 하얀색으로 색 섞기

🔵 201번 노란색, 🔵 227번 연두색

손가락으로 문지르기

예시 그림처럼 노란색을 먼저 칠해줍니다(하얀색으로 두 색 이상을 섞을 때는 진한 색과 연한 색 순서 상관없이 칠해도 좋습니다. 다만, 연한 색을 먼저 칠했을 때와 진한 색을 먼저 칠했을 때 각각 조색 후의 색상 차이가 있을 수 있습니다). 이어서 연두색으로 덧칠해주고(두 번째 예시), 마지막으로 하얀색 오일파스텔을 그 위에 문지르며 덧칠해서 노란색과 연두색이 자연스럽게 섞일 수 있도록 해줍니다(세 번째 예시). 하얀색으로 색을 섞으면 기존의 색상보다 채도가 조금 빠진 파스텔 톤의 색상으로 표현할 수 있습니다.

4. 스크래치 기법

스크래치 기법이란, 오일파스텔을 진하게 칠해두고, 샤프심이 없는 샤프 끝이나 이쑤시개 또는 칼끝을 사용해서 긁어내는 기법입니다. 예시 그림처럼 노란색을 미리 칠해둔 뒤, 주황색을 진하게 덧칠하고 뾰족한 도구로 긁어내 봅니다. 미리 칠한 노란색이 얇은 선으로 나타나며, 섬세한 묘사를 할 수 있습니다.

칼끝으로 또는
샤프 끝으로

이번에는 나뭇잎 중앙의 잎맥을 표현하는 방법입니다. 예시 그림처럼 하얀색 오일파스텔을 미리 칠한 뒤, 초록색과 연두색 등을 섞어 덧칠해 주었습니다. 이어서 날카로운 도구로 선을 그리듯이 긁어내면 하얀색이 드러나면서 얇은 잎맥을 표현할 수 있습니다.

5. 외곽선 정리 : 찰필, 색연필 사용하기

오일파스텔로 그림을 그리다 보면 뭉툭한 끝으로 그려야 하기 때문에 외곽선을 섬세하게 정리하기가 어렵습니다. 이때는 찰필을 사용해서 거친 가장자리 라인을 정리해주면 좋습니다.

예시 그림의 왼쪽은 오일파스텔로만 채색한 모습입니다. 오른쪽의 하트는 찰필로 외곽선 부분을 문질러서 깔끔하게 정리해준 모습입니다. 그림에 따라서 깔끔한 테두리 선이 필요할 때가 있고, 거친 질감을 그대로 남겨가며 그리는 경우가 있습니다. 그림의 종류와 각자의 기호에 맞추어 찰필을 사용하면 됩니다.

이번에는 오일파스텔로만 색칠하고 ➡ 찰필로 외곽선을 정리하며 ➡ 마지막에는 색연필을 사용해서 테두리 선을 그어준 모습입니다. 보통은 찰필로만 정리해도 좋지만, 연한 회색이나, 연한 노란색 등 색이 연해서 외곽선이 뚜렷하게 보이지 않을 때는 색연필로 한 번 더 선을 그어 정리해주면 좋습니다.

오일파스텔로 그리는

Sweetish
Illustration

달콤한 손그림

새콤달콤 과일 · 케이크 · 디저트 그리기

Sweetish
Illustration

Class. 01

울퉁불퉁한 귤의 표면과 동글 동글한 모양이
오일파스텔을 연습하기에 더 없이 적합한 과일인것
같아요. 지금부터 귤을 그려보아요!

동글 상큼 '귤'

동글동글 귤

새콤달콤 맛도 좋고 향도 좋은
탱글탱글 먹음직스러운 귤을 그려보아요.
기본 원형이어서 그리기 어렵지 않아요.
오일파스텔의 거친 질감은 귤의 표면을 묘사하기에 딱이랍니다.

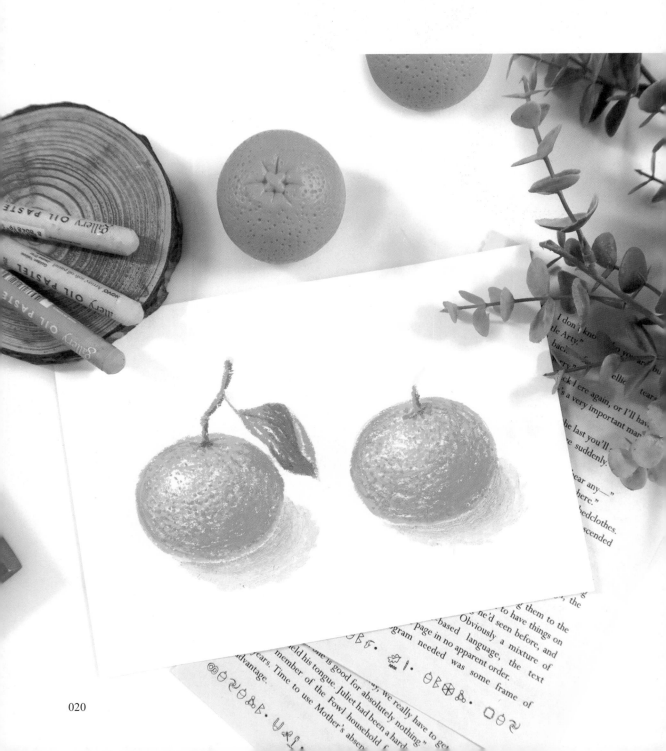

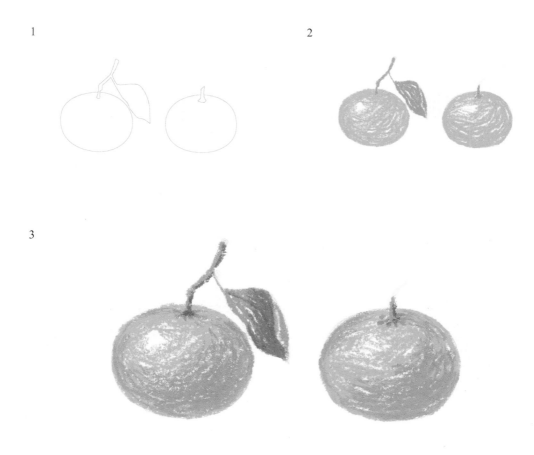

1 주황색과 연두색 색연필로 둥근 귤의 모습과 꼭지, 나뭇잎을 스케치 해주세요.

2 ● 204번 주황색 오일파스텔로 귤의 10시 방향을 밝게 남겨두며 색칠합니다. **TIP** 가장자리에서 안쪽으로 조금 떨어진 부분이 가장 밝습니다.

이때 선 사이에 빈틈이 보일 수 있도록 선 모양을 살려가며 칠해주세요. 나뭇잎과 꼭지 부분 또한 ● 242번 연두색으로 밑색을 칠해줍니다.

3 ● 206번 진한 주황색으로 귤의 10시 방향을 조금 더 넓은 범위로 남겨두며 칠해주세요. 가장자리 부분에도 색을 칠해줍니다. 꼭지 주변도 206번 진한 주황색을 사용해서 짧은 줄무늬가 생기도록 그려주세요. 꼭지와 나뭇잎 부분은 ● 269번 초록색으로 오른쪽이 진하도록 색을 칠합니다.

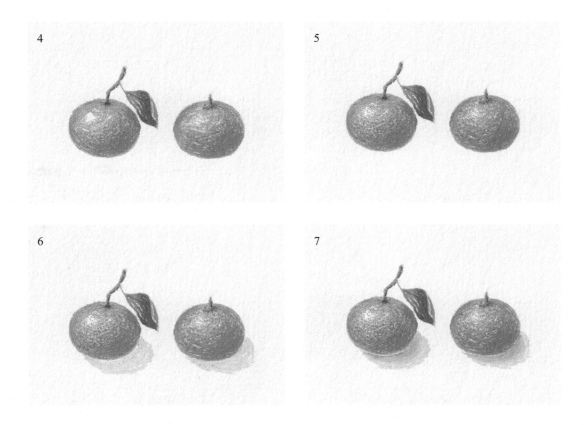

4 ● 207번 다홍색으로 귤의 4시 방향(가장자리에서 안쪽으로 조금 떨어진 부분)이 가장 진하도록 칠해서 음영을 표현합니다. 진하게 표현하는 부분의 사방으로 점을 찍어 귤의 표면을 묘사합니다. **TIP** 미리 칠해둔 주황색과 다홍색이 잘 섞일 수 있도록 점으로 그러데이션 효과를 주는 거예요.

5 귤의 밝은 부분에는 ● 206번 진한 주황색으로 바꿔 점을 찍어주세요. ● 207번으로 점을 찍었던 부분에도 206번 색을 사이사이에 찍어 자연스럽게 표현합니다.

6 ◦ 249번 연한 회색으로 그림자를 둥글게 칠해줍니다.

7 그림자와 귤이 닿는 부분에는 ● 238번 황토색을 섞어주세요. 이때 황토색과 회색이 만나는 경계 부분은 손가락 끝으로 문질러 블렌딩 합니다.

귤 (껍질을 깐 모습)

귤의 과육은 거친 귤 껍질과는 완전히 다른 질감을 가지고 있어요.
만지기만해도 톡 터질것 같은 상큼함이 묻어나도록
얇은 표피의 결을 잘 살려주세요.

1 주황색 '색연필'로 스케치를 합니다.

2 ● 206번 주황색 오일파스텔로 그림과 같이 각각의 귤 형태를 잡아가며 칠해주세요.

3 ● 204번 연한 주황색으로 나머지 부분에 색칠해주세요. **TIP** 각 귤의 모양이 드러날 수 있도록 하얀 선으로 남겨가며 칠해줍니다.

4 ● 207번 다홍색으로 부분부분에 진한 포인트 색을 넣어줍니다.

5 ○ 244번 하얀색으로 귤의 겉 부분에 있는 하얀 줄(알베도)을 곳곳에 그려 넣어 묘사합니다. ● 242번 연두색으로 나뭇잎을 그려줍니다.

6 249번 연한 회색으로 각각의 그림자를 둥글넓적하게 그려 넣어 완성합니다(생략해도 됩니다).

귤 라떼

이름만 들어도 호기심이 뿜어져 나오는 귤라떼.
라떼를 좋아한다면 그려보고 싶은 생각이 더없이 송송 올라오지
않을까요? 라떼 색감의 갈색 그러데이션과 함께 거품 한 가운데
올려진 귀여운 귤의 얼굴을 그려보세요.

1

2

3

1 컵과 우드 받침은 샤프 또는 연필로 스케치합니다. 윗면의 귤은 주황색 '색연필'로 둥글넓적하게 스케치 해주세요.

2 ● 205번 주황색 오일파스텔로 귤의 단면을 묘사합니다. 중앙 부분은 동그랗게 남겨두고, 귤의 과육 부분은 오일파스텔을 동글동글 둥글려가며 종이의 하얀 부분이 적당히 보이도록 칠해주세요. 라떼 부분과 우드 받침에는 그림과 같이 ● 237번 갈색으로 칠해줍니다. **TIP** 오른쪽 방향에 그림자가 생기도록 그릴거예요.

라떼의 오른쪽 부분(가장자리에서 안쪽으로 조금 떨어진 부분)을 약간 아래로 내려 갈색으로 칠합니다.

3 라떼 부분에는 ● 252번 황토색을 아래 방향으로 칠해서 갈색이 블렌딩 될 수 있도록 합니다. 우드 받침의 윗면에는 ● 250번 황토색을 칠해서 갈색과 섞어주세요. 우드 받침의 옆면은 ● 252번 황토색으로 갈색의 사이사이를 칠해서 나무껍질의 질감이 표현될 수 있도록 해줍니다.

4

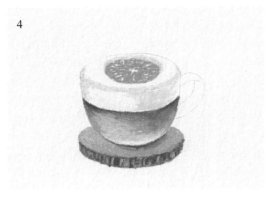

5

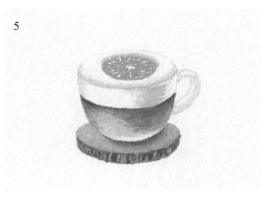

6

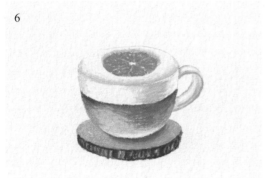

4 ⬤ 249번 연한 회색으로 라떼의 하얀 거품 부분에도 음영을 표현해보도록 합니다. 윗면의 아랫부분인 컵 입구와 닿는 곳과 귤의 윗부분이 어둡습니다. 유리컵 옆면의 하얀 크림은 갈색 라떼의 그림자가 지는 부분인 오른쪽과 동일하게 어둡도록 칠해줍니다. 이어서, 갈색의 라떼 부분에는 왼쪽이 밝도록 해줄 거예요. ◯ 244번 하얀색으로 바닥에서부터 시작해서 왼쪽 위로(가장자리에서 조금 떨어진 부분) 칠해주세요.

5 회색으로 음영을 주었던 부분에 ⬤ 254번 어두운 분홍색으로 더 진한 포인트 음영을 넣어줍니다.

`TIP` 윗면은 유리잔 입구 부분과 귤(윗부분)하고 닿는 부분에 짧게, 옆면은 회색의 중앙부분에 칠해줍니다.

라떼와 우드 받침의 갈색과 황토색이 블렌딩 되는 곳에 중간색인 ⬤ 253번 갈색을 칠해줍니다. 컵의 손잡이도 ⬤ 249번 회색으로 그림과 같이 칠해주세요.

6 컵 손잡이에 ⬤ 254번 어두운 분홍색으로 포인트 음영을 그려 넣습니다.

윗면의 귤에는 ⬤ 206번 진한 주황색으로 작은 선들을 여러 번 그려 넣어 귤의 과육 모양을 묘사합니다. 미리 칠해둔 연한 주황색도 보일 수 있도록 해주세요.

우드 받침의 옆면에는 ⬤ 236번 고동색으로 둥근 가로 곡선과 작은 세로 선들을 그려 넣어 나무껍질의 질감을 묘사합니다. `TIP` 주로 오른쪽이 진하도록 칠해주세요.

7

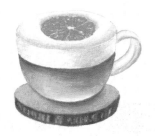

8

9

10

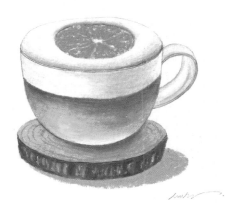

7 손가락이나 면봉을 사용해서 모든 색이 자연스럽게 그러데이션 될 수 있도록 해줍니다. 라인을 정리할 때는 찰필을 사용합니다.

8 ● 236번 고동색으로 하얀 거품의 진한 음영을 한 번 더 그어주고, 옆면에는 ● 250번 황토색을 살짝만 덧칠해줍니다.

우드 받침의 윗면, 나이테 모양은 ● 253번 갈색으로 얇고 둥근 선을 그어서 표현해주세요. **TIP** 오일파스텔로 선 긋기가 어렵다면 '색연필'을 사용해도 좋습니다.

9 찰필로 부드럽게 색을 풀어줍니다. 또한, 필요하다면, 고동색 '색연필'이나 샤프로 우드 받침, 컵의 입구 부분, 손잡이 등의 테두리를 선으로 정리해주세요.

10 ● 254번 어두운 분홍색으로 그림자를 그린 뒤 마무리합니다(생략해도 됩니다).

귤 롤케이크

귤로 롤케이크를 만들면 어떤 맛일까요?
그림을 다 그리기도 전에 먹어버릴것 같아요.
귤의 상큼함과 롤케이크의 단백함이 느껴지는 맛있는 그림을
그려보세요.

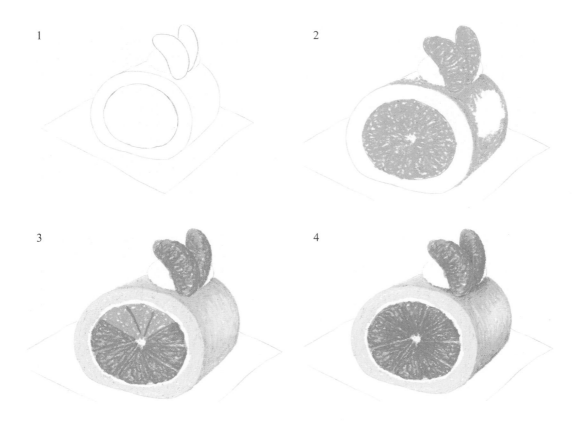

1 황토색과 주황색 '색연필'로 스케치를 합니다.

2 ● 204번 연한 주황색 오일파스텔을 동글동글 둥글려가며(길쭉한 동그라미 모양들이 나오도록) 귤을 칠해주세요. 종이의 하얀 부분도 보일 수 있도록 해줍니다. 옆면의 귤은 중앙에 작은 동그라미가 남겨지도록 칠합니다.

롤케이크의 겉면은 ● 250번 황토색으로 그림과 같이 중앙 부분만 남겨두고 칠해주세요.

3 롤케이크의 단면과 겉면에 ● 243번 베이지색으로 칠해주세요. 겉면 황토색을 칠한 부분에도 모두 덮어줍니다.

귤은 ● 206번 진한 주황색을 사용해서 그림과 같이 칠해주세요. 이때도 동그란 선들을 겹쳐가며 묘사합니다.

4 귤 단면은 3) 과정을 거쳐 모두 칠해준 다음, ● 207번 다홍색으로 중앙 부분이 특히 진하도록 포인트 색을 넣어주세요. 윗부분의 귤 또한, ● 207번 다홍색으로 서로 겹쳐있는 뒤쪽 귤에 진한 그림자를 표현합니다.

롤케이크의 겉면 위, 아래에는 ● 250번 황토색을 한 번 더 덧칠하고, ● 253번 갈색도 조금 섞어서 진한 그림자를 만들어 줍니다.

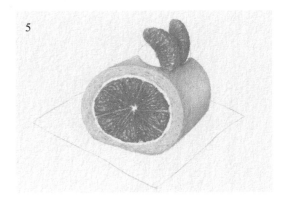

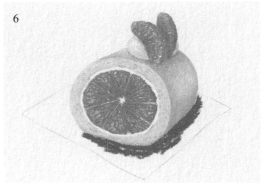

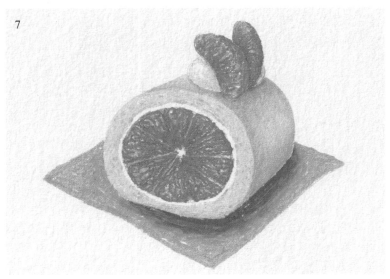

5 손가락이나 면봉으로 롤케이크의 겉면을 자연스럽게 그러데이션 해주세요. 또, ⬤ 250번 황토색으로 롤케이크 단면에 작은 점들을 그려 넣어 빵 질감을 묘사합니다.

6 바닥에 ⬤ 253번 갈색으로 그림자를 칠해줍니다. ⬤ 249번 회색으로 크림을 칠해주세요. 왼쪽 윗부분이 밝게 남겨지도록 칠합니다.

7 ⬤ 250번 황토색으로 바닥의 유산지를 색칠합니다. 미리 칠해둔 갈색이 잘 풀어질 수 있도록 블렌딩하며 칠해주세요.

8

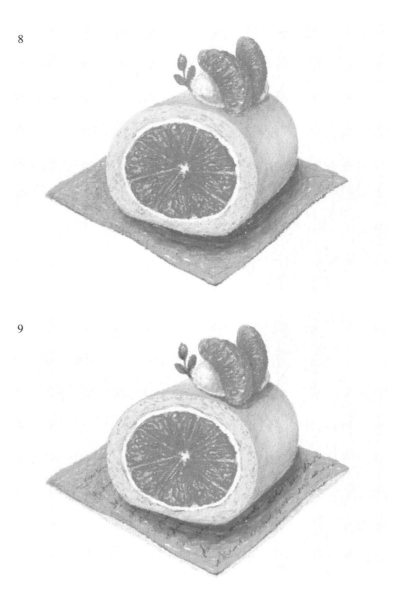

9

8 ● 242번 연두색으로 허브잎을 그린 뒤 색칠합니다. 크림의 진한 부분에 ● 254번 어두운 분홍색으로 그림자를 그려주세요. ● 253번 갈색으로 유산지의 얇은 두께 부분을 선으로 그어주세요. **TIP** 오일파스텔로 얇은 선을 그리기가 어렵다면, '색연필'로 그려도 괜찮습니다.

9 ● 269번 초록색으로 각 허브잎의 아래쪽을 칠한 뒤 찰필로 그러데이션 합니다. 크림의 어두운 분홍색도 찰필로 그러데이션 해주세요.

롤케이크 겉면의 귤과 닿는 부분에는 ● 253번 갈색으로 진한 그림자를 한 번 더 그려 넣어줍니다. 샤프로 유산지 위에 레터링 무늬를 그려 넣어서 마무리합니다(생략해도 됩니다).

귤 나무

상큼한 귤이 잔뜩 열려있는 귤나무를 상상해 보세요.
생각만 해도 그 향기가 진동하는 것 같습니다.
그 향기를 나의 책상 위에서 나의 손으로 직접 만들어 보세요.

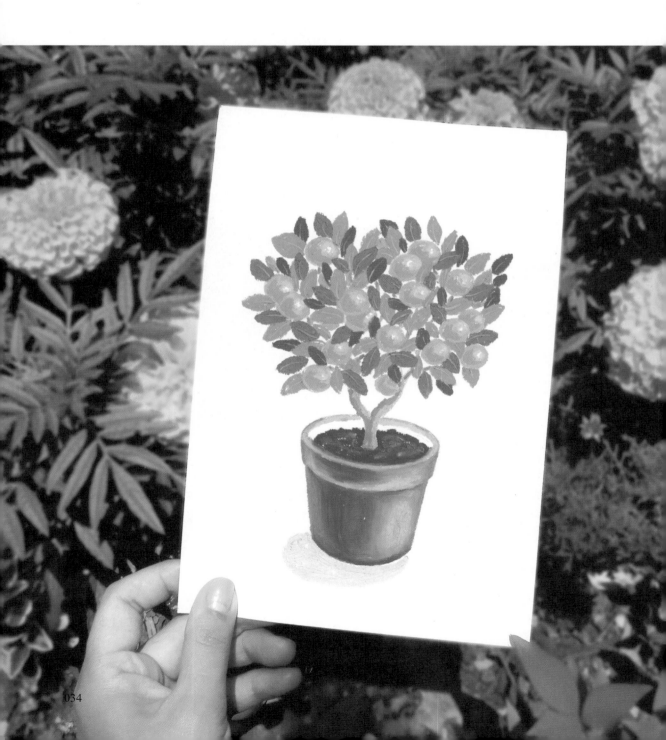

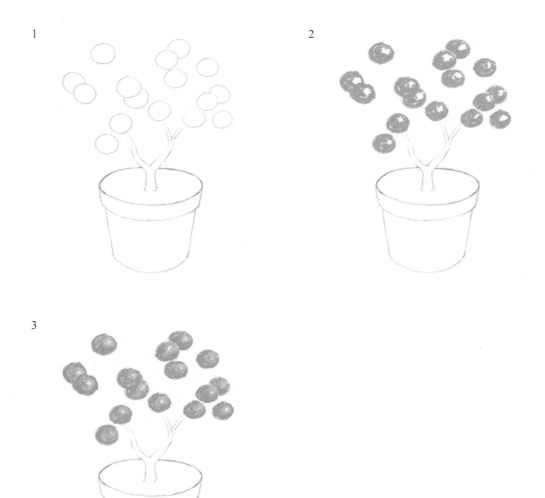

1

2

3

갈색 '색연필'을 사용해서 귤 나무 기둥과 화분을 그림과 같이 스케치합니다. 이어서 주황색 '색연필'로 귤나무에 열린 동그란 귤을 동글동글 그려주세요. 나뭇잎은 그리지 않습니다.

● 205번 주황색 오일파스텔을 사용해서 귤을 색칠합니다. 이때는 2시 방향의 가장자리에서 약간 떨어진 부분을 남겨두고 칠해주세요. TIP 빈틈없이 문질러 촘촘하게 칠하는 것이 아니라, 오일파스텔의 터치감이 남겨지도록 칠합니다.

● 203번 연한 주황색으로 밝게 비워둔 부분을 칠해주세요. 이때도 하얀 부분을 모두 채우지 않고 약간씩 남겨두며 채색합니다.

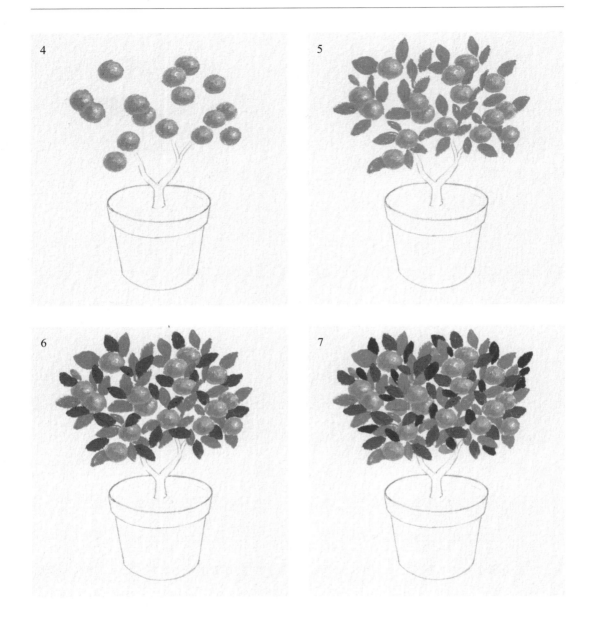

4 이번에는 ● 206번 주황색을 사용해서 귤의 7시 방향(가장자리에서 조금 떨어진 부분)을 둥근 곡선으로 칠해 음영을 표현합니다.

5 ● 241번 연두색으로 귤 주변에 나뭇잎을 자유롭게 그려주세요.

6 이어서 ● 269번 초록색을 사용해서 나뭇잎을 곳곳에 자유롭게 그려줍니다.

7 ● 232번 진한 초록색을 사용해서 나뭇잎을 한 번 더 그려주어 풍성한 귤나무를 표현합니다. ● 205번 주황색으로 나뭇잎에 가려져 살짝만 보이는 귤을 곳곳에 몇 개 그려줍니다.

8

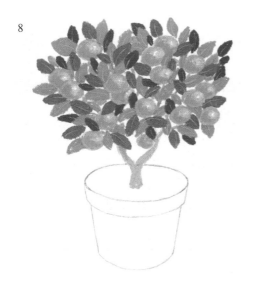

9

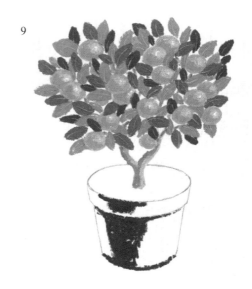

10

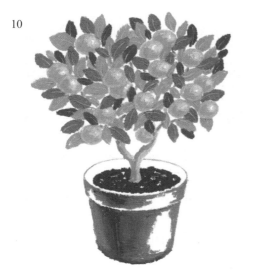

8 찰필을 사용해서 귤과 나뭇잎의 외곽선을 정리해줍니다. 이어서 하얀색 '색연필'로 각 나뭇잎 중앙에 곡선으로 지나가는 잎맥을 그려주세요. 귤 나무 기둥은 ● 252번 황토색으로 오일파스텔로 칠해주고, 나뭇잎 사이사이로 뻗어가는 얇은 나뭇가지도 선으로 그어줍니다.

9 ● 253번 갈색을 사용해서 귤나무 기둥의 왼쪽 부분에 선을 그어 음영을 표현합니다. 화분은 ● 236번 고동색을 사용해서 가장자리에서 조금 떨어진 왼쪽 부분을 진하게 칠해주도록 합니다. 바닥도 테두리를 그어주세요.
TIP 화분 옆면에서 약간 튀어나온 곳(윗부분)의 아래는 밝게 남겨두도록 합니다.

10 화분 속 흙은 ● 236번 고동색을 사용해서 그림과 같이 거친 터치감이 남겨지도록 칠해줍니다. 흙을 표현할 때, 그림을 참고해서 윗부분은 흙까지의 깊이만큼, 아랫부분은 화분의 두께만큼 남겨두고 칠해주세요.

화분은 ● 253번 갈색을 사용해서 오른쪽 부분(가장자리에서 조금 떨어진 곳)을 밝게 남겨두고 칠해주세요. 마찬가지로 화분 옆면 약간 튀어나온 곳(윗부분)의 아래도 얇은 선으로 밝게 남겨줍니다.

11

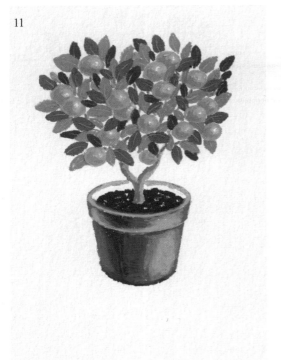

12

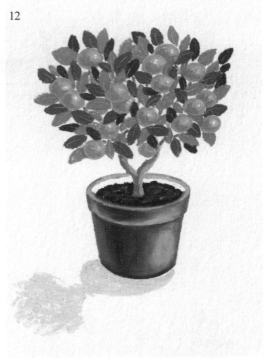

11 ⬤ 250번 황토색으로 화분의 밝게 남겨둔 곳을 모두 칠해주세요. 가장 윗면인 화분 입구의 둥근 부분은 화분의 두께를 표현하기 위해 선으로 그어줍니다.

12 화분 속 흙의 곳곳에 ⬤ 250번 황토색을 조금씩 칠해서 얼룩을 주듯이 묘사합니다. 화분의 모든 색이 자연스럽게 섞여질 수 있도록 손가락이나 면봉을 사용해서 문질러 주세요. 가장자리는 찰필을 사용해서 정리해줍니다.

아래 그림자는 ⬤ 249번 연한 회색으로 귤나무 모양처럼 칠해줍니다. TIP 화분의 모습인 둥근 모양만 그림자로 그려주어도 좋습니다.

Class. 02

누구나 좋아하는 과일에 '딸기'를
빼 놓을 수 없겠죠?
달달 향긋한 딸기의 모습을
그려 보려고 해요.

'딸기'

딸기의
겉면과 단면

딸기를 관찰해 보고, 오일 파스텔의 특성을 잘 살려서 딸기 표면의
질감과 단면의 무늬를 그려보세요.
그림 속에서도 달콤함이 묻어날 수 있도록 함께 그려보아요!

1

2

3

4

□1 빨간색과 연두색 '색연필'로 딸기 스케치를 해주세요.

□2 **딸기 겉면** : ● 252번 황토색으로 딸기 씨를 작게 그려줍니다.

 딸기 단면 : ● 208번 빨간색으로 테두리를 그려주세요. 딸기의 꼭지는 ● 242번 연두색으로 칠해줍니다.

□3 꼭지는 ○ 201번 레몬색을 덧칠해서 연두색과 잘 섞어주도록 합니다. **TIP** 딸기와 닿는 안쪽 위주로 칠해주세요. 딸기는 ● 208번 빨간색으로 그림과 같이 칠해주세요.

□4 **딸기 겉면** : ● 207번 다홍색으로 바꿔서 10시 방향인 나머지를 칠해주도록 합니다.

 딸기 단면 : ○ 201번 레몬색으로 바꿔서 안쪽에 살짝만 칠해주세요.

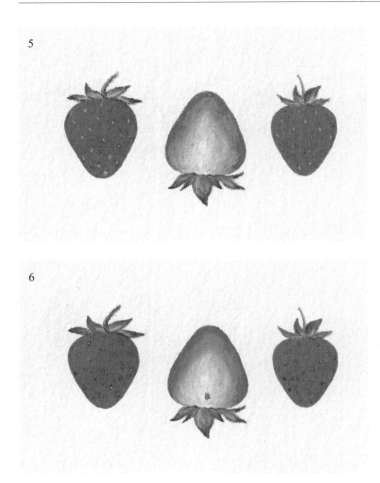

● 232번 초록색으로 꼭지의 가장자리 부분에 칠해줍니다.

딸기 겉면 : 찰필로 테두리 부분을 잘 정리하며 색을 풀어줍니다.

딸기 단면 : ○ 244번 하얀색으로 '안쪽부터 빨간색이 칠해진 바깥 방향'으로 칠하며 연하게 색을 풀어주세요.

 하얀색 오일파스텔에 빨간색이 묻었을 경우, 물티슈나 휴지 등으로 자주 닦아가며 채색합니다. 빨간색이 번지지 않도록 주의해주세요.

 찰필로 꼭지와 단면의 테두리 부분을 정리하며 색을 풀어주세요. 딸기 겉면의 모든 딸기 씨는 진한 갈색 '색연필'로 테두리를 그려주세요. 딸기 단면의 중앙 아래쪽에는 ● 208번 빨간색으로 작은 점을 그려 넣습니다.

7

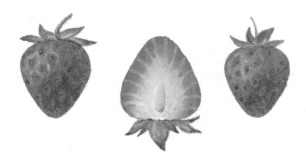

8

7 **딸기 겉면** : ◯ 244번 하얀색으로 10시 방향에 딸기 씨를 감싸는 듯한 무늬를 그려 넣어 밝은 부분을 표현합니다. 오른쪽 아래 5시 방향은 ● 209번 짙은 빨간색으로 딸기 씨 주변을 칠해서 어두운 그림자를 표현합니다.

딸기 단면 : 중앙 아래의 빨간 점은 하얀색 오일파스텔로 덧칠해서 위로 그러데이션 해줍니다. 또는 찰필로 연하게 풀어주어도 좋습니다. 이어서, 하얀색 오일파스텔로 그림과 같은 단면의 줄무늬를 묘사합니다.

TIP 하얀색 오일파스텔에 다른 색이 묻어있지는 않는지 확인하고, 미리 닦아냅니다. 선 하나를 그리고 나면 빨간색이 묻어나는데, 바로바로 깨끗이 닦아서 다음 무늬를 그려 넣습니다. 하얀색 오일파스텔로 선 그리기가 어렵다면 하얀색 '색연필'로 표현해도 좋습니다.

8 그러데이션이 필요한 부분은 면봉이나 찰필로 색을 부드럽게 풀어주세요. 딸기 단면의 무늬는 가장자리 부분이 너무 하얗지 않도록 찰필로 잘 다듬어 마무리합니다.

초코에 퐁당 딸기

초코와 딸기의 조합입니다. 딸기의 빨간 컬러와 초코색이 제법 잘 어울리는 것 같아요. 흘러내리는 초콜릿의 느낌은 어떻게 표현할 수 있을까요? 하지만 무엇보다 맛이 더욱 궁금합니다.

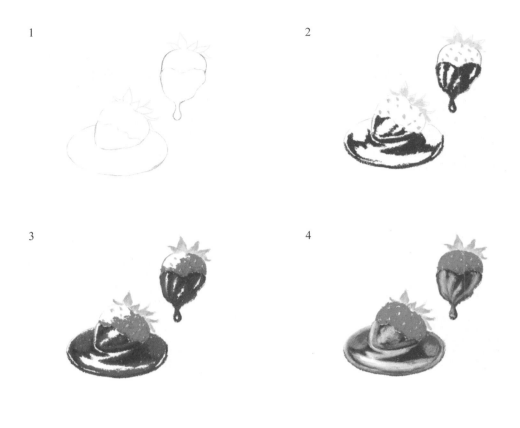

1

2

3

4

1 빨간색과 갈색, 연두색 '색연필'로 스케치를 합니다.

2 ● 236번 고동색 오일파스텔로 그림과 같이 초코 부분을 칠해주세요. ● 251번 황토색으로 작은 점을 찍어 딸기 씨를 그려줍니다. 딸기의 꼭지는 ○ 201번 연한 노란색으로 칠해주세요.

3 ● 237번 갈색으로 초콜릿 부분에 한 번 더 색을 얹어주세요. 기존에 칠해둔 갈색과 잘 섞일 수 있도록 칠해 줍니다. 딸기는 오른쪽 부분 위주로 ● 208번 빨간색을 칠해주세요. 딸기 씨를 피해가며 꼼꼼하게 색칠합니다. 꼭 지는 ● 242번 연두색으로 각 꼭지의 끝부분을 칠해줍니다.

4 이번에는 ○ 244번 하얀색 오일파스텔로 초코의 고동색과 갈색을 섞어주도록 하겠습니다. 그림과 같이 밝 게 남겨놓은 부분과 밝게 표현되어야 할 부분에 칠해줍니다. 딸기의 나머지 부분은 ● 207번 다홍색으로 채워주 세요.

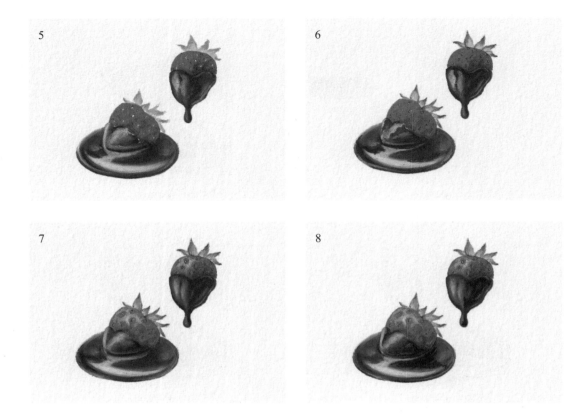

5 초코 부분에 칠해둔 색들이 자연스럽게 섞이면서 블렌딩 될 수 있도록 손가락이나 면봉을 사용하여 문질러주세요. 가장자리 부분은 찰필을 사용하여 정리합니다. 딸기의 오른쪽 부분에는 ● 209번 진한 빨간색으로 어두운 음영을 표현해줍니다. 딸기 씨 주변을 피해 가면서 칠해주세요.

6 갈색 '색연필'로 모든 딸기 씨의 테두리를 그려주세요. 또한, ● 232번 초록색으로 딸기 꼭지의 끝부분(가장자리 부분)이 진하게 표현될 수 있도록 색을 조금씩만 칠해줍니다. 초코 부분에는 ● 236번 고동색을 한 번 더 얹어서 진한 색감의 초코가 표현될 수 있도록 덧칠해 주었습니다.

7 꼭지 부분과 초코 부분은 찰필이나 면봉으로 색을 잘 풀어주세요. 딸기는 10시 방향에 밝은 빛이 표현될 수 있도록 ○ 244번 하얀색을 딸기 씨 사이사이에 칠해줍니다.

8 초코의 진한 색이 포인트로 강조될 수 있도록 ● 235번 진한 고동색을 오른쪽 부분 위주로 칠해주세요.

9

10

9 면봉이나 손가락으로 잘 풀어준 다음, 가장자리 부분은 찰필로 정리하여 마무리합니다.

10 마지막으로, 하얀색 펜을 사용해서 반짝이는 빛들을 작은 곡선으로 그려서 표현해줍니다.

딸기 도넛

핑크 핑크한 색감의 딸기 도넛을 그려봅시다.
예쁜 핑크빛의 도넛 중앙에 볼록하게 올라온 딸기를 어떻게 하면
입체감 있게 살릴 수 있을까요?

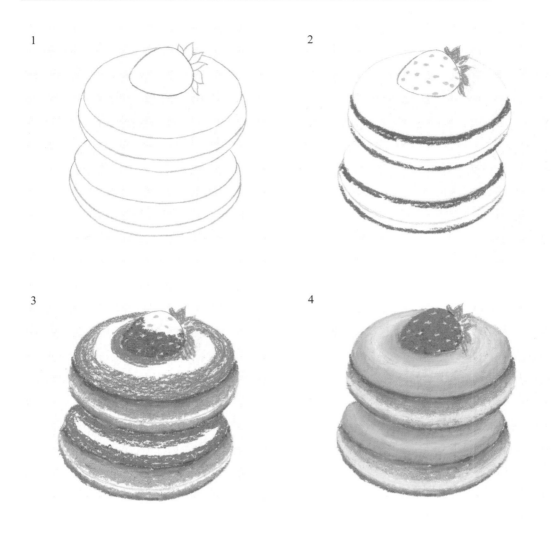

1

2

3

4

1 빨간색, 분홍색, 황토색 '색연필'로 스케치를 합니다.

2 ● 203번 연한 주황색 오일파스텔로 점을 찍어 딸기 씨를 작게 그려주세요. 딸기 꼭지는 ● 242번 연두색으로 색칠합니다. 또, ● 253번 갈색으로 도넛 빵 부분의 위, 아래에 테두리 선을 그어줍니다.

3 도넛의 분홍색 초코 부분에는 ● 260번 진한 분홍색(위)과 ● 208번 빨간색(아래)으로 그림과 같이 색칠합니다. 중앙 부분을 남겨둔 채 칠해주세요. 딸기는 ● 208번 빨간색을 사용해서 아래쪽 위주로 채색합니다. 빵 부분에는 ● 252번 황토색으로 미리 칠해둔 갈색을 풀어가며 채색합니다. 중앙의 가로 곡선을 하얗게 남겨두고 칠해주세요.

4 딸기의 나머지 부분은 ● 207번 다홍색으로 채색합니다. 도넛의 분홍색 초코 부분에는 ○ 244번 하얀색으로 덧칠하며 블렌딩 합니다. 이때는 진한 분홍색과 빨간색의 위, 아래가 하나로 만나면서 자연스럽게 그러데이션 될 수 있도록 채색해주세요. 도넛 빵 부분의 하얗게 남겨진 곳에는 ● 243번 베이지색으로 칠해줍니다.

5

6

5 딸기 아래쪽에는 ● 209번 진한 빨간색으로 딸기 씨 주변을 피해가며 칠해줍니다(음영을 표현하는 과정이에요). 꼭지는 ● 201번 연노란색으로 딸기와 닿는 부분들을 칠해주고 미리 칠해둔 연두색과 색이 잘 섞어질 수 있도록 해줍니다. 도넛의 빵 부분을 손가락이나 면봉으로 블렌딩 해줍니다.

TIP 황토색이 부족하다면 ● 250번 황토색을 추가해가면서 섞어줍니다.

6 딸기의 윗부분(가장 빛을 많이 받는 부분)에는 ○ 244번 하얀색으로 딸기 씨 주변을 칠해주세요.

꼭지는 ● 232번 초록색으로 안쪽과 잎의 끝쪽을 칠해 마무리 해줍니다. 분홍색 초코 부분에는 기존에 칠했던 ● 260번 진한 분홍색과 ● 208번 빨간색을 그림과 같이 덧칠해서 붉은색을 조금 더 강조해 줍니다.

TIP 이 과정은 생략해도 괜찮습니다. 원하는 색으로 만들어 주세요.

도넛 빵 부분도 ● 237번 갈색을 위, 아래에 조금씩 덧칠해 음영을 표현해줍니다.

7

8

9

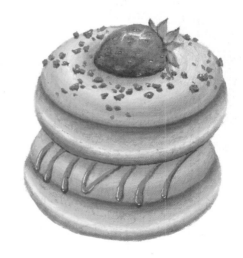

7 면봉이나 손가락으로 블렌딩 한 뒤, ● 208번 빨간색으로 그림과 같이 작은 쿠키조각, 시럽 등을 표현합니다. 딸기 아래쪽 가장 어두운 음영은 ● 236번 고동색을 조금만 칠해줍니다.

8 ● 236번 고동색을 사용해서 각각의 작은 쿠키조각과 시럽의 오른쪽에 그림자를 그려줍니다.

TIP 이때는 오일파스텔로 작은 부분을 칠하기 어렵다면 '색연필'을 사용해도 좋습니다.

9 찰필로 외곽선을 정리해주고, 블렌딩이 필요한 부분을 부드럽게 풀어줍니다. 마지막으로, 하얀색 펜을 사용해서 딸기와 쿠키조각, 시럽의 빛을 받는 부분에 포인트 묘사를 하여 완성합니다.

딸기 케이크

작은 딸기케이크를 그려보세요. 층층이 쌓여 있는 빵과 딸기조각 그리고 크림. 그 위에 달달 상큼한 딸기 하나가 포인트가 되어 예쁜 그림이 될 거예요. 앞에서 연습한 딸기 단면의 느낌을 잘 살려서 그려보세요.

1

2

3

1 황토색, 빨간색, 연두색, 회색 '색연필'로 그림과 같이 스케치 해주세요.

2 윗면의 하얀 크림들은 ● 240번 연분홍색 오일파스텔로 각 크림의 오른쪽 부분과 그림자 부분에 칠해줍니다. 케이크 옆면의 빵 부분은 그림과 같이 ● 252번 황토색을 칠해줍니다.

3 연분홍색을 칠해주었던 크림 부분에는 ● 249번 연한 회색을 분홍색 주변에 사용하여 두 가지의 색이 자연스럽게 그러데이션 될 수 있도록 풀어가며 칠해줍니다.

이어서, ● 250번 황토색을 사용해서 위, 아래 얇게 깔린 빵의 나머지 부분을 모두 칠하고, 중간지점의 크림 부분에는 오른쪽 부분과 양 옆 가장자리 부분에 황토색을 칠해줍니다.

4

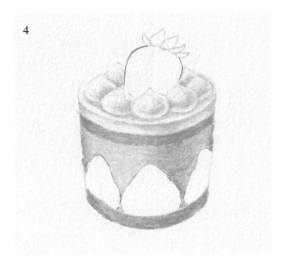

5

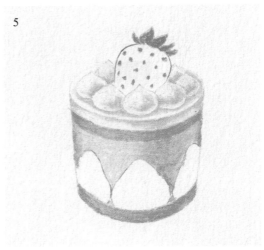

6

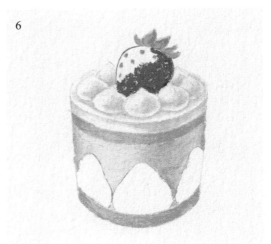

4 윗면 하얀 크림의 나머지 부분들에는 ◯ 244번
하얀색을 칠해서 기존에 칠했던 연한 회색과 분홍색이
잘 섞여질 수 있도록 블렌딩 해줍니다.

옆면에는 ◯ 243번 베이지색을 중간 크림 부분에 모두 칠해줍니다. 미리 칠해둔 황토색과 색이 잘 섞여질 수 있도록
해주세요. 얇게 깔린 위, 아래 빵 부분에는 왼쪽 부분이 밝게 보일 수 있도록 ◯ 243번 베이지색을 덧칠해 줍니다.

5 딸기 씨는 ● 252번 황토색으로 작은 점을 찍어 표현하고, 꼭지는 ● 242번 연두색으로 칠해주세요.

6 딸기는 ● 208번 빨간색으로 딸기의 4시 방향을 칠해줍니다(딸기 씨를 남겨가며 꼼꼼하게 칠합니다). 꼭지 부
분에는 ● 201번 연노란색을 안쪽 부분에 덧칠해서 색을 섞어주세요.

윗면의 하얀 크림에는 ◯ 243번 베이지색을 그림과 같이 부분부분에 칠해줍니다. 케이크 옆면의 노란 크림 부분에는
왼쪽의 가장 밝은 곳에 ◯ 244번 하얀색을 덧칠해서 베이지색을 부드럽게 풀어주세요.

7

8

9

7 꼭지는 ● 232번 초록색을, 딸기의 나머지 부분
에는 ● 207번 다홍색을 칠해줍니다. 윗면 크림 부분
은 각각의 크림으로 인해 생기는 그림자를 표현하기
위해 ● 235번 고동색을 크림 사이사이에 선으로 그려
주세요.

TIP 오일파스텔이 뭉툭하다면 칼로 끝을 수직으로 잘라서 사용합니다.

옆면의 위, 아래 얇은 빵 부분에는 오른편의 가장 진한 곳에 ● 253번 갈색을 소량 칠해줍니다. 바닥 부분은 둥근
가로 곡선 모양으로 길게 그려주세요. 케이크 속 딸기 단면은 ● 208번 빨간색을 가장자리 부분에 칠해줍니다.

8 딸기 단면은 ● 207번 다홍색으로 바꿔서 안쪽으로 조금 더 넓게 칠해줍니다. 나머지 딸기 겉면과 꼭지, 하
얀 크림, 얇은 빵 등은 면봉이나 손가락 끝으로 문질러 색을 섞어주고, 찰필을 사용해서 테두리를 정리합니다.

9 갈색 '색연필'로 모든 딸기 씨의 테두리를 그려주세요. 또한, ● 209번 진한 빨간색으로 5시 방향이 가장 어둡도
록 딸기 씨를 피해가며 진한 음영을 그려줍니다. 딸기 단면은 안쪽으로 ● 202번 노란색을 칠해주세요.

10

11

12

10 딸기 겉면은 10시 방향이 가장 밝도록 딸기 씨를 피해가며 ○ 244번 하얀색을 덧칠해 줍니다. 이어서, 딸기의 가장 어두운 오른쪽 아래 크림과 닿는 부분에는 ● 235번 고동색을 살짝만 칠해주세요. 딸기 단면의 경우는 빨간색과 노란색이 잘 섞여질 수 있도록, ○ 244번 하얀색을 사용해서 안쪽에서 바깥 방향으로 칠해줍니다. 빨간색이 하얀색 오일파스텔에 묻어서 얼룩지지 않도록 수시로 닦아가며 블렌딩 해줍니다.

11 딸기 겉면의 고동색 그림자는 찰필이나 면봉을 사용해서 자연스럽게 그러데이션 해줍니다. 딸기의 단면은 하얀색 오일파스텔로 그림과 같은 곡선을 그어서 단면 무늬를 그려줍니다. **TIP** 하얀색 오일파스텔로 선 그리기가 어렵다면 하얀색 '색연필'로 표현해도 좋습니다. 또한, ● 254번 어두운 분홍색으로 오른쪽 바닥에 그림자를 그려주었습니다(그림자는 생략해도 됩니다).

12 케이크와 바닥의 그림자가 닿는 부분에 고동색 '색연필'로 경계선을 그어서 그림과 그림자가 분리될 수 있도록 해주었습니다.

딸기꽃

달콤 상큼한 딸기에도 꽃이 핀다고 합니다. 이렇게 맛있는 딸기의 꽃은 어떻게 생겼을까요? 꽃과 함께 탐스럽게 영글어가는 딸기를 그려보세요.

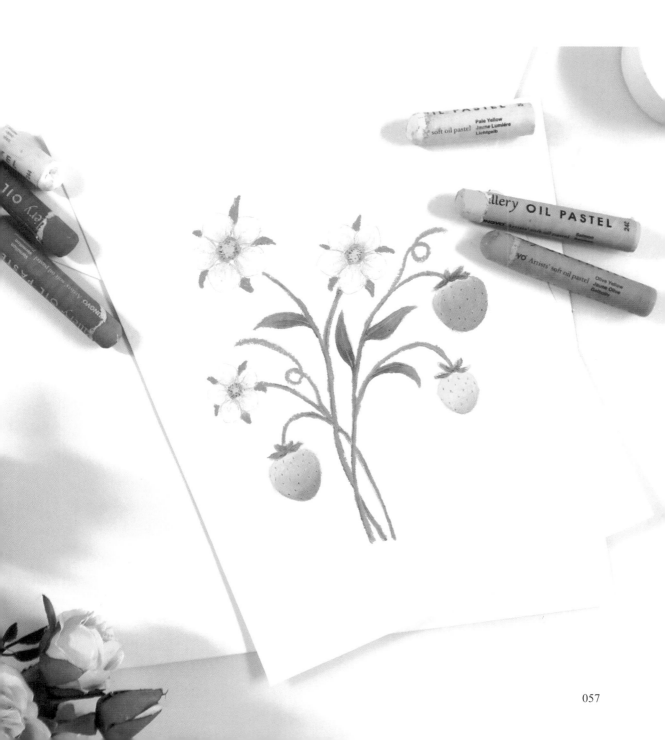

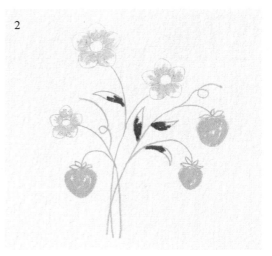

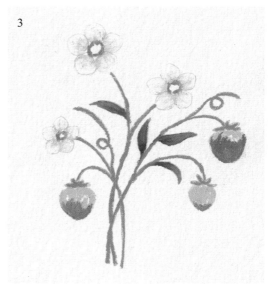

■1■ 연두색과 분홍색 '색연필'로 줄기, 딸기를 각각 스케치하고, 꽃잎은 연한 회색 '색연필'로 스케치 해주세요.

■2■ ◐ 249번 연한 회색 오일파스텔을 사용해서 꽃잎을 칠해줍니다. 이때는 꽃잎의 안쪽만 칠하고, 바깥으로 갈수록 종이의 하얀색이 그대로 남겨질 수 있도록 해주세요. ◐ 201번 노란색을 사용해서 딸기 열매에 칠해주세요(딸기는 덜 익은 모습인 노란빛과 분홍빛이 돌도록 채색할 거에요). 나뭇잎은 줄기와 닿는 안쪽에 ● 269번 초록색을 칠해주세요.

■3■ 꽃잎은 ○ 244번 하얀색을 사용해서 미리 칠해둔 회색이 풀어지도록 문지르며 채색합니다. 이어서 꽃 중앙의 수술 부분은 ● 242번 연두색을 사용해서 둥근 가장자리에 테두리 선을 그어줍니다. 같은 연두색으로 각 나뭇잎 끝 부분을 칠해주고 초록색과 그러데이션 되도록 문질러 채색합니다. 또한, 줄기와 딸기 꼭지에도 동일한 연두색으로 선을 그어주세요. 딸기는 ● 207번 다홍색으로 아랫부분을 칠해주세요. 이때는 익은 정도에 따라 빨간색의 양을 조절하며 칠해줍니다.

4

5

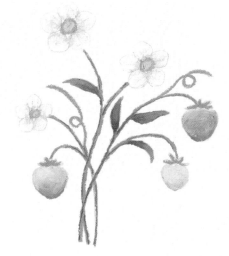

4 딸기 열매에 ◯ 244번 하얀색을 칠해주어 다홍색과 노란색이 자연스럽게 섞여질 수 있도록 해주세요. 꽃의 중앙 수술에는 ◯ 202번 노란색을 칠해줍니다. 줄기는 ● 232번 초록색을 사용해서 각 줄기의 왼쪽에 얇은 선을 그어 주었습니다. **TIP** 오일파스텔 끝이 뭉툭하다면 칼로 잘라서 사용하거나, 또는 초록색 '색연필'을 사용해서 선을 그어주어도 좋습니다.

5 딸기 열매는 손가락으로 문질러서 미리 칠해둔 색들이 자연스럽게 섞이게 하여 주고, 외곽선은 찰필로 정리해주세요.

TIP 그림처럼 열매의 익은 정도에 따라 노란색과 다홍색의 양이 다릅니다. 풀어주는 과정에서 부족한 색이 있다면 조금씩 추가하면서 원하는 색으로 만들어 주세요.

이번에는, 찰필 또는 면봉으로 나뭇잎의 색을 자연스럽게 섞어주고, 찰필로 나뭇잎과 줄기의 외곽선을 깔끔하게 정리해주세요. 각 꽃잎의 안쪽에는 ◯ 240번 분홍색으로 짧은 선들을 그어줍니다. 딸기 꼭지에도 ● 269번 초록색을 아래쪽에 약간만 칠해줍니다.

6

7

6 찰필로 꽃잎의 분홍색을 자연스럽게 풀어주세요. 이번에는 갈색 '색연필'을 사용해서 노란 수술의 둥근 바깥 라인 주변으로 점을 찍어 수술을 묘사합니다. 또한, 분홍색이나 회색 '색연필'로 꽃잎의 스케치 라인을 한 번 더 그 어주세요.

이어서, 하얀색 '색연필'로 나뭇잎의 중앙에 잎맥을 그어주고, 갈색 '색연필'로 딸기 열매에 작은 점들을 찍어서 딸 기 씨를 묘사합니다.

딸기 꼭지에 칠해둔 초록색은 연두색과 자연스럽게 섞여지도록 찰필로 정리해줍니다.

7 마지막으로 ● 241번 연두색을 사용해서 꽃잎의 사이사이에 작은 꽃받침을 그려주어 완성합니다.

Class.03

사과는 우리 주변에서 가장 흔하게 접할 수 있는 과일 중에
하나입니다. 그 만큼 우리에게 가장 친숙한 사과를
오일파스텔로 그리면 어떤 느낌으로 다가올까요?

'사과'

사과
겉면과 단면

빨간 사과의 겉모습과 연한 노란빛이 예쁜 사과 단면을 그려보세요.
중앙 양옆으로 콕콕 박혀있는 사과 씨가 사과의 귀여움을 한층 더
돋보이게 하는 것 같아요.

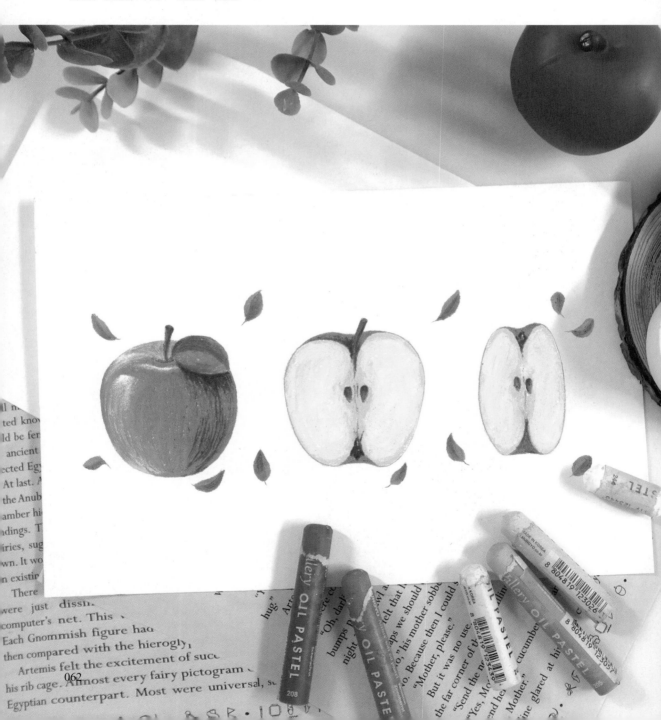

1

2

3

4

1 빨간색과 연두색 '색연필'로 스케치를 해주세요.

2 ● 202번 노란색 오일파스텔을 사용해서 사과 겉면은 꼭지와 왼쪽하단 부분, 단면은 테두리 부분과 사과 씨 주변을 칠해주세요.

3 **겉면** : ● 207번 다홍색으로 11시 방향과 꼭지 주변을 하얗게 남겨두며 가볍게 채색해주세요.
　　　TIP 사과 테두리 모양과 비슷한 둥근 세로 곡선을 반복해서 채색하도록 합니다.

　　　단면 : ● 243번 베이지색으로 과육의 모든 부분을 가볍게 채색합니다. 미리 칠해둔 노란색 주변은 두 색이 잘 섞이도록 문지르며 칠해주세요.

4 **겉면** : ● 208번 빨간색으로 3)의 과정과 동일하게 칠해줍니다.
　　　TIP 둥근 세로 곡선이 잘 드러나도록 해주세요.

　　　단면 : ○ 244번 하얀색을 덧칠해서 단면의 모든 색이 자연스럽게 섞일 수 있
도록 해줍니다.

5 **겉면** : 이번에는 ● 205번 주황색을 사용해서 하얗게 남겨둔 곳과 빨간색 사이에 칠해주고, 오른쪽 빨간색 부분은 주황색의 곡선 줄무늬가 생기도록 덧칠해 주세요.

단면 : ● 207번 다홍색으로 위, 아래 겉껍질 부분을 칠해주도록 합니다. 또한, ● 241번 연두색으로 나뭇잎을 칠해주세요.

6 손가락이나 면봉을 사용해서 사과 겉면의 색을 풀어줍니다. 이때는 세로 곡선 방향으로 동일하게 문질러 주세요. 또한, 찰필을 사용해서 겉면, 단면의 외곽선을 정리합니다.

● 253번 갈색으로 사과 꼭지와 사과 씨를 칠해주세요. 이어서, 사과 씨의 위, 아래로 노란색 과육과 빨간 껍질이 만나는 중앙부분에 ● 241번 연두색을 아주 살짝만 칠해줍니다.

7

8

7 ● 269번 초록색으로 사과 잎의 절반을 나눠 칠해줍니다. 이때는 잎의 끝부분으로 갈수록 초록색을 연하게 풀어서 칠해주세요. 연두색과 자연스럽게 그러데이션 될 수 있도록 해줍니다.

사과 단면의 중앙 위, 아래 겉껍질 안쪽 부분에는 ● 236번 고동색을 칠해주도록 합니다. 또한, 사과 씨 사이에도 고동색을 아주 조금 칠합니다. 울퉁불퉁한 선을 긋는 것과 비슷하게 묘사해주세요. 이어서, 각 사과 씨의 윗부분과 꼭지의 오른쪽 부분에도 고동색을 칠해서 음영을 표현합니다.

사과 겉면의 사과 잎 아래에도 ● 236번 같은 고동색으로 그림자를 그려주는데요, 아래 방향으로 힘을 빼서 연하게 칠해줍니다..

8 사과껍질 위에 칠해진 고동색을 자연스럽게 풀기 위해서 ● 209번 진한 빨간색을 칠해주세요. 이어서, 블렌딩이 필요한 부분에는 손가락이나 면봉을 사용해서 색을 풀어줍니다. 사과 단면의 테두리는 빨간색 '색연필'로 다시 한번 선을 그어주어 완성합니다.

사과송이

추수의 풍성함을 즐길 수 있는 커다란 사과 송이를 그려보세요.
보기만 해도 달콤하고 탐스러워 보이는 사과 송이로 당신의 마음이
한 껏 즐거워 질 수 있습니다.

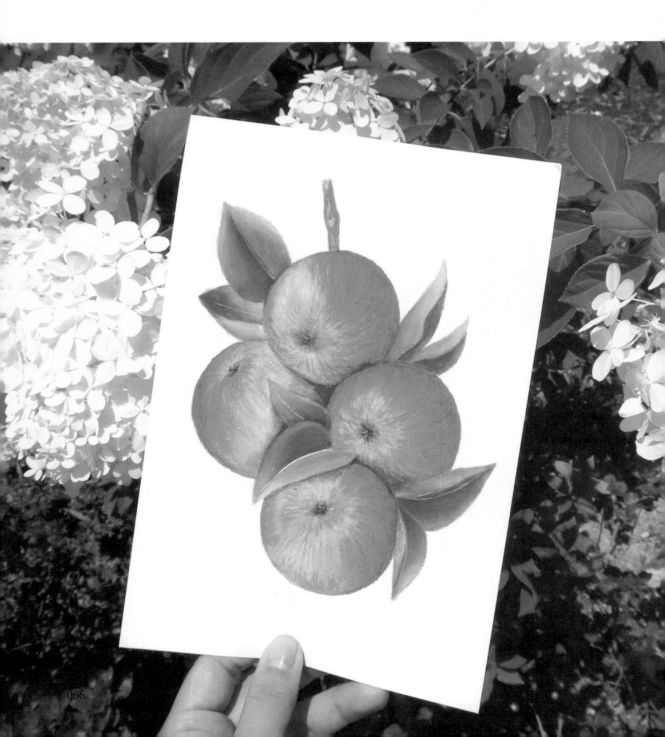

1

2

3

4

1 빨간색과 연두색, 고동색 '색연필'로 스케치를 해주세요.

2 ● 208번 빨간색 오일파스텔로 그림과 같이 칠합니다. **TIP** 둥근 곡선을 무늬를 살려가며 칠해주세요.

3 ● 206번 진한 주황색으로 조금 더 넓은 범위에 색을 가볍게 칠해주세요. 마찬가지로 둥근 곡선 모양을 잘 살려가며 칠합니다.

4 ● 204번 주황색으로 곡선 무늬를 살려가며 다시 한번 채색합니다.

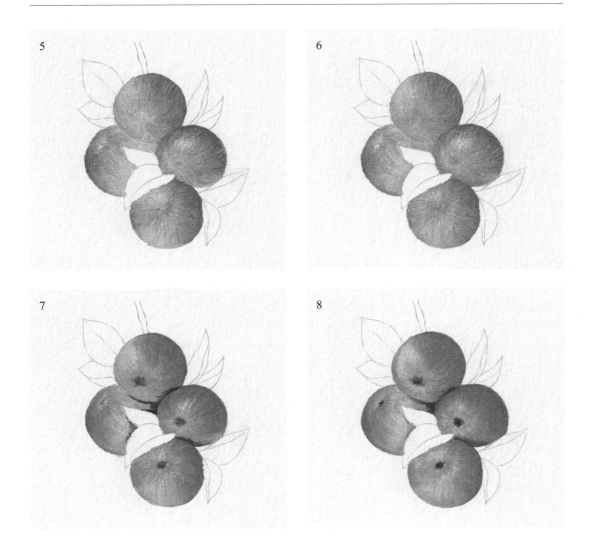

5 나머지 빈 곳에 ⬤ 201번 노란색을 색칠하여 채워주도록 합니다.

6 사과의 꼭지 부분, 그림자가 지는 부분 등에 ⬤ 242번 연두색을 칠해주세요.

7 ⬤ 207번 다홍색으로 붉은 색감을 한 번 더 추가해 주도록 합니다. 사과의 꼭지 부분에는 ⬤ 234번 진한 올리브색으로 칠해주고, 각 사과가 맞닿는 부분들, 그림자가 생기는 부분에는 ⬤ 236번 고동색을 칠해줍니다.

8 찰필이나 면봉으로 문질러서 고동색을 자연스럽게 풀어주세요. 또한, 사과 전체에 찰필을 사용해서 둥근 곡선 무늬를 만들며 색을 풀어줍니다. 7) 과정에서 칠했던 ⬤ 207번 다홍색을 조금씩 더 추가하면서 색을 풀어주고, 연두색이나 빨간색이 부족하다면 이 색들도 조금씩 더해주세요. 사과의 꼭지 부분에는 ⬤ 236번 고동색을 더 작은 크기로 그려서 포인트로 묘사를 하고, 꼭지를 감싸는 넓고 둥근 링 모양으로 ◯ 244번 하얀색을 칠해서 밝게 빛을 받는 모습을 그려줍니다. **TIP** 이때도 곡선 무늬를 잘 살려서 그려주세요

5

6

7

8

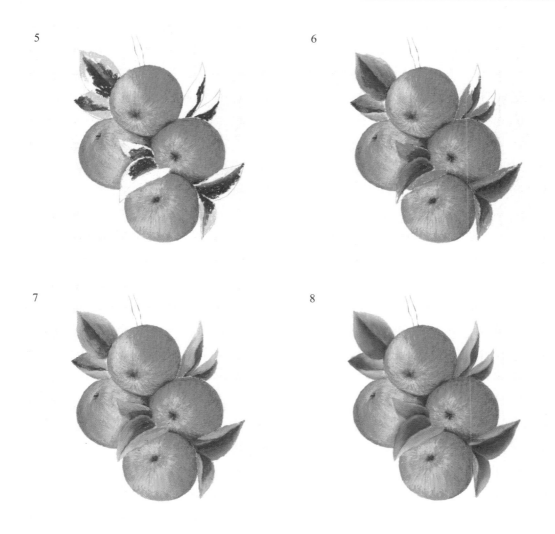

9 사과 잎 중앙의 잎맥 부분에 ◯ 244번 하얀색 오일파스텔을 미리 칠해둡니다. 그런 다음, ● 233번 초록색을 그림과 같이 칠해주세요.

TIP ● 201번 노란색을 그림같이 미리 칠해주어도 좋지만, 진한 색 ➡ 연한 색 순서로 가장 마지막에 칠해주어도 좋습니다.

10 나뭇잎에 미리 칠한 진한 초록색을 ● 241번 연두색으로 문질러서 그러데이션 하며 칠해줍니다.

11 가장 밝은 ◯ 201번 노란색을 나뭇잎의 끝부분에 칠해서 초록색, 연두색, 노란색 순서로 그러데이션 될 수 있도록 칠해주세요.

12 손가락이나 면봉으로 사과 잎을 문질러 블렌딩 해주고, 외곽선은 찰필로 깔끔하게 정리해줍니다.

13
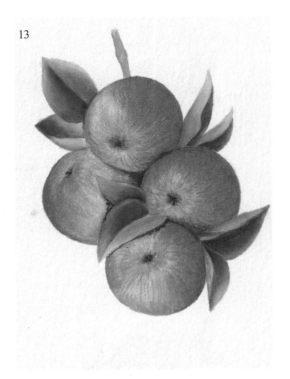

14
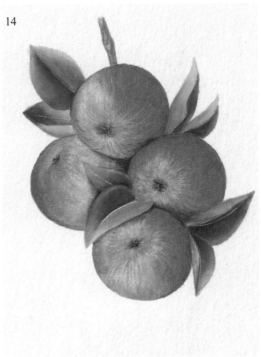

13 ● 252번 황토색으로 사과 가지를 칠해줍니다. 또한, ● 236번 고동색으로 각 사과 잎 아래의 그림자를 칠해주세요.

14 사과 잎의 중앙 잎맥은 샤프 끝이나, 이쑤시개 등을 사용해 둥근 곡선으로 긁어내어 묘사합니다. 또한, 사과의 꼭지 부분에도 짧은 선을 두세 개 정도 긁어내서 마무리합니다.

앞서 칠한 고동색의 그림자는 면봉이나 찰필로 풀어주세요. 사과의 가지는 ● 253번 갈색을 덧칠해서 마무리 묘사합니다.

사과음료

사과로는 만들 수 있는 음식들이 참 많습니다.
그 중에서도 사과 음료를 그려보려고 해요. 보기만 해도 시원해
보이는 사과 음료를 그리며 달콤한 시간을 만들어 보세요.

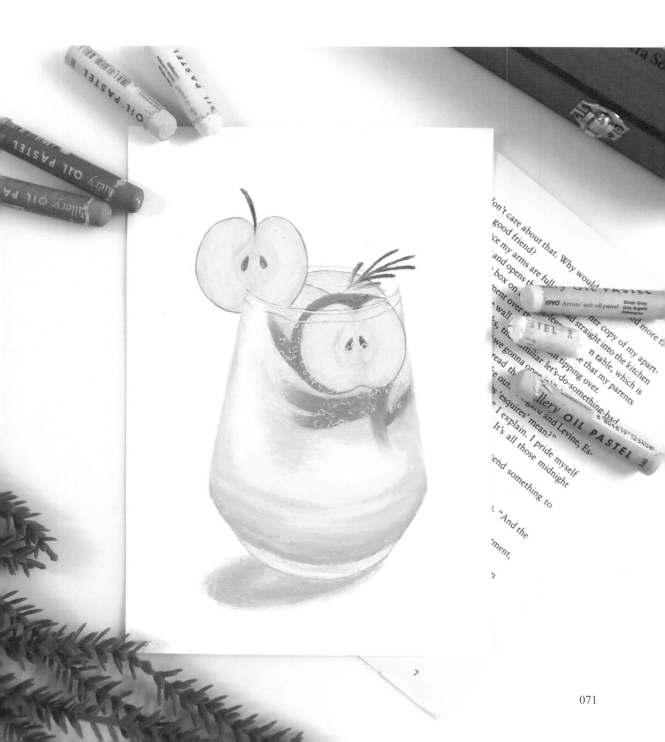

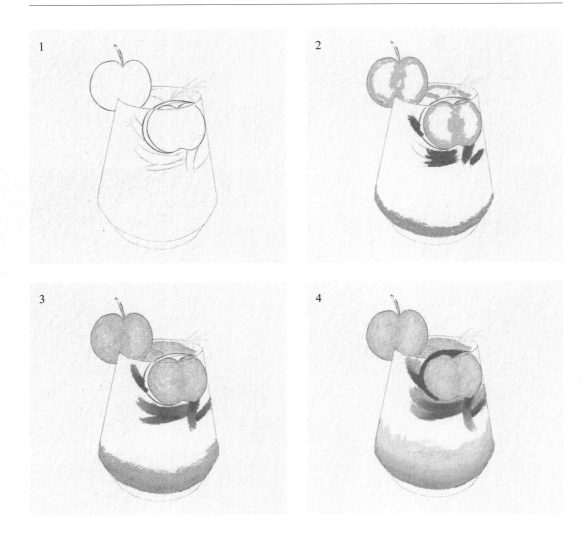

1 샤프, 빨간색, 연두색 '색연필'로 스케치 해주세요.

2 ● 202번 노란색 오일파스텔로 사과 테두리 부분과 사과씨 주변을 칠해주세요. ● 204번 주황색으로 음료의 바닥 부분을 채색합니다. 이어서, ● 207번 다홍색으로 음료 속 사과조각 껍질 부분을 칠해주도록 합니다.

3 사과 단면의 모든 부분은 ○ 243번 베이지색으로 칠해주세요. 미리 칠해둔 노란색과 잘 섞이도록 문지르며 블렌딩합니다. 빨간 사과 껍질의 양옆에도 ● 204번 주황색을 칠해서 다홍색과 그러데이션 되도록 해주세요. 바닥 부분은 ● 203번 연한 주황색으로 그러데이션 하며 칠해줍니다.

4 동그란 사과 단면의 과육은 ○ 244번 하얀색을 덧칠해서 손가락으로 문지르며 색을 부드럽게 만들어 주세요. 또한, 동그란 사과 단면의 껍질은 ● 207번 다홍색으로 칠해주세요. 그 아래 작은 사과 조각의 나머지 부분들은 ● 202번 노란색으로 그림과 같이 칠해줍니다. 음료의 바닥 부분은 ○ 243번 베이지색을 사용해서 위로 그러데이션 하며 채색합니다.

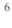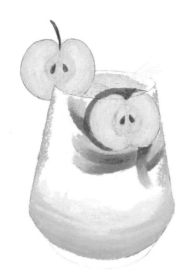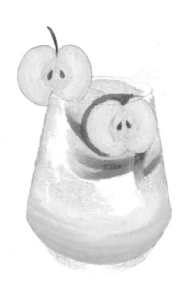

5 ● 240번 분홍색으로 유리잔의 양옆 테두리 부분과 바닥 부분에 곡선 무늬를 그려줍니다. 이어서, ● 237번 갈색으로 빨간 사과의 꼭지 부분을 포함한 곳곳의 음영을 그려주세요. 사과 씨와 꼭지는 고동색 '색연필'로 칠해주었습니다.

TIP 사과 씨는 작은 부분이기 때문에 갈색 오일파스텔로 그려도 좋지만, '색연필'을 사용해서 사과 씨를 그려주면 더욱 깔끔하게 표현할 수 있습니다.

사과 씨 주변의 둥근 무늬는 ● 242번 연두색과 ● 250번 황토색을 연하게 칠해서 그려주세요.

6 작은 사과조각은 노란색에 이어서 ○ 243번 베이지색으로 그러데이션 하며 칠해줍니다. 이어서, 249번 연한 회색으로 양옆의 테두리 어두운 분홍색과 그러데이션 될 수 있도록 안쪽으로 풀어서 칠해주세요. 유리잔 바닥 부분에도 양옆을 회색으로 칠해줍니다.

073

7

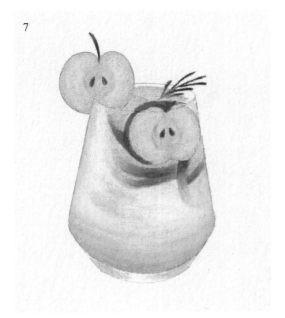

8

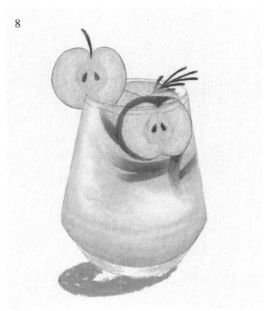

7 ○ 244번 하얀색 오일파스텔로 유리잔 안의 모든 부분을 칠해주세요. 미리 칠해둔 색들과 자연스럽게 섞일 수 있도록 문지르며 채색합니다.

윗면의 로즈마리는 ● 232번 초록색으로 얇고 긴 잎들을 그려주세요. **TIP** 오일파스텔 끝을 수직으로 잘라서 그려도 좋고, 초록색 '색연필'로 그려도 좋습니다.

8 찰필을 사용해서 사과 단면과 로즈마리, 유리잔의 외곽선 등을 문지르며 정리해줍니다. 이어서, 사과 단면의 빨간 테두리, 음료의 표면선, 유리잔 입구 부분 등을 빨간색, 갈색 '색연필'과 샤프를 사용해서 테두리 선을 그려줍니다.

음료 속의 사과 조각 아랫부분에는 ● 240번 분홍색을 조금 더 덧칠해서 원하는 음료의 색이 나올 수 있도록 칠해줍니다. 그런 다음, 손가락이나 면봉으로 문질러 블렌딩 해주세요.

● 254번 어두운 분홍색으로 그림과 같이 중앙을 조금 비워두고 그림자를 그려주세요.

9

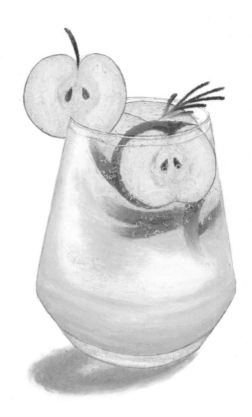

9 그림자의 중앙에 ● 203번 연한 주황색을 칠해줍니다. 이어서, ○ 244번 하얀색으로 그림자의 바깥쪽 외곽선 부분과 주황색을 칠한 중앙에 덧칠해 그림자의 모든 색이 그러데이션 될 수 있도록 해주세요.

유리잔의 바닥 역시 ● 203번 연한 주황색과 ○ 244번 하얀색으로 중앙 부분을 칠해주도록 합니다.

마지막으로 하얀색 펜으로 기포를 그려 넣어 완성합니다(펜 대신에 하얀색 '유성 색연필'로 긁어내듯이 동그라미를 그려 기포를 표현해도 좋습니다).

애플파이

사과의 달콤함과 파이의 바삭함이 잘 어우러지는 애플파이.
따뜻할 때 먹으면 정말 꿀맛입니다. 사과로 만들 수 있는 음식 중
많은 사람들의 사랑을 받는 파이가 아닐까요?

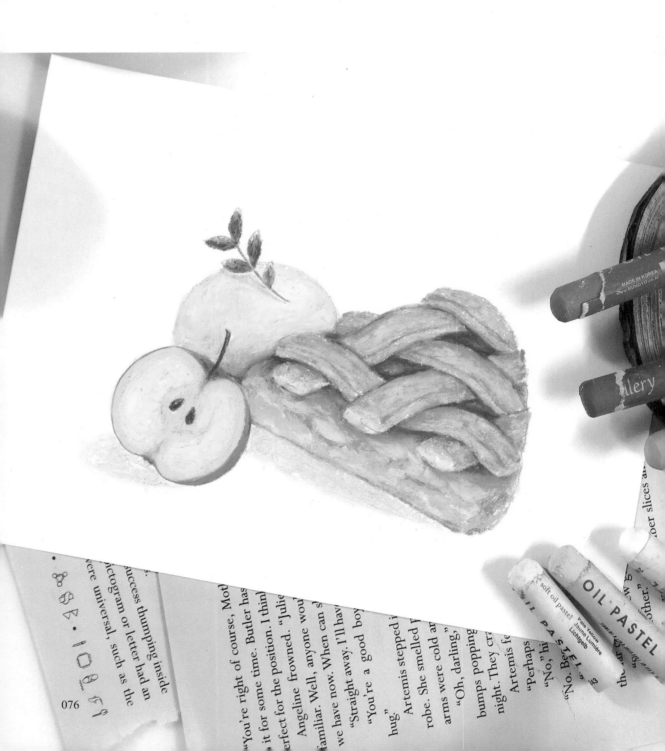

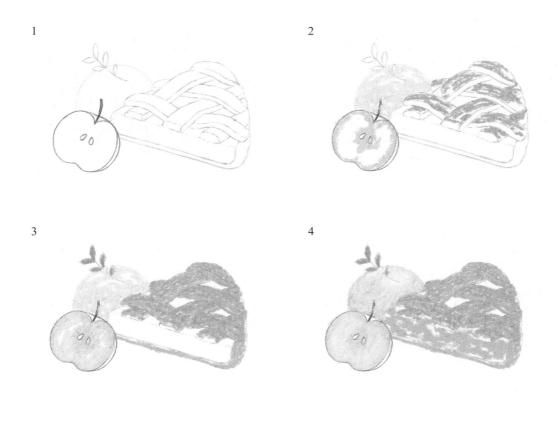

1

2

3

4

▌**1**▐ 갈색과 황토색, 빨간색, 연두색 '색연필'로 그림과 같이 스케치를 해주세요.

▌**2**▐ 애플파이의 윗면은 ● 252번 황토색 오일파스텔로 얼룩을 주듯이 칠해주도록 합니다. 뒤쪽 아이스크림은 ○ 243번 베이지색으로, 앞쪽 사과는 ○ 202번 노란색으로 테두리 부분과 씨 주변을 칠해줍니다.

▌**3**▐ 애플파이의 윗면 나머지 부분과 아래쪽 파이 모두 ● 250번 황토색으로 채워주세요. 사과의 나머지 단면에는 ○ 243번 베이지색을 칠해줍니다. 작은 허브잎은 ● 242번 연두색으로 칠해주세요.

▌**4**▐ 파이 안쪽 사과조림은 ● 251번 황토색으로 얼룩을 주듯이 채색합니다. 사과의 단면은 ○ 244번 하얀색을 덧칠해 기존의 색들이 잘 섞여지도록 블렌딩합니다. 아이스크림은 ● 254번 어두운 분홍색을 아래쪽 위주로 칠해서 그림자를 표현해주세요. 이때는 아주 소량만 칠해서 손가락으로 문지르며 가볍게 채색합니다.

5 애플파이 윗면은 ● 253번 갈색을 그림과 같이 칠해주세요. 테두리 부분에 정리해주는 선을 그려 넣고, 그림자가 생기는 부분들 위주로 칠해줍니다. **TIP** 오일파스텔 끝이 뭉툭하다면 칼로 그 끝을 수직으로 잘라내어 사용합니다.

사과조림 부분에는 ○ 243번 베이지색을 사이사이에 칠해주세요. 아이스크림과 사과단면은 손가락이나 면봉을 사용해서 부드럽게 색을 펴주세요.

6 사과 껍질은 ● 208번 빨간색으로 칠해줍니다. 면적이 좁아서 오일파스텔로 그리기 어렵다면 '색연필'을 사용해도 좋습니다. 사과 씨 주변에는 ● 242번 연두색을 연하게 사용하여 씨를 감싸는 듯한 둥근 모양을 그려주세요.

이번에는 애플파이에 더욱 진한 음영을 그려 넣도록 하겠습니다. ● 236번 고동색을 사용해서 파이 모양을 얇은 곡선으로 정리하고, 어두운 부분 위주로 칠해주세요. **TIP** 얇은 선을 쓰기 어렵다면 오일파스텔 끝을 수직으로 잘라서 사용해봅니다.

7 애플파이의 고동색 사이에는 ● 252번 황토색으로 채워 넣고, 아랫부분 사과조림 방향으로도 칠해서 그러데이션 해주세요. 사과의 정중앙 위, 아래 꼭지 부분에는 ● 236번 고동색을 조금만 칠해줍니다. 파이, 사과와 닿는 아이스크림의 아래 부분에도 동일한 ● 236번 고동색을 칠해서 그림자를 표현합니다.

8 찰필을 사용해서 사과의 외곽선과 애플파이의 각 테두리 선들을 정리하며 블렌딩 해주세요. 파이 속 사과 조림 부분에는 ● 243번 베이지색을 부분부분 사용해서 사과조각을 묘사합니다.

또한, 아이스크림 아래쪽에 칠한 고동색은 손가락이나 면봉을 사용하여 풀어주세요. 고동색이 풀어지는 부분에 ● 249번 회색을 조금 덧칠해 주어도 좋습니다.

9 사과파이의 윗면에 ○ 243번 베이지색을 얼룩을 주듯 조금만 덧칠해주세요. 각 허브잎의 아래쪽에 ● 233번 초록색을 칠해주세요. 아이스크림 위로 생기는 허브잎의 그림자는 ● 254번 어두운 분홍색으로 그려줍니다. 사과 씨와 사과 꼭지는 고동색 '색연필'로 칠해주도록 합니다.

10 ● 249번 연한 회색을 사용해서 바닥 부분에 그림자를 그려줍니다. 그림자의 끝부분에 ○ 244번 하얀색을 덧 칠해서 부드럽게 그러데이션 하여 마무리합니다.

사과꽃

사과 나무에는 맛있는 사과도 있지만 예쁜 사과 꽃도 있어요.
아름다운 4월의 핑크빛 감도는 사과꽃을 그려보세요.

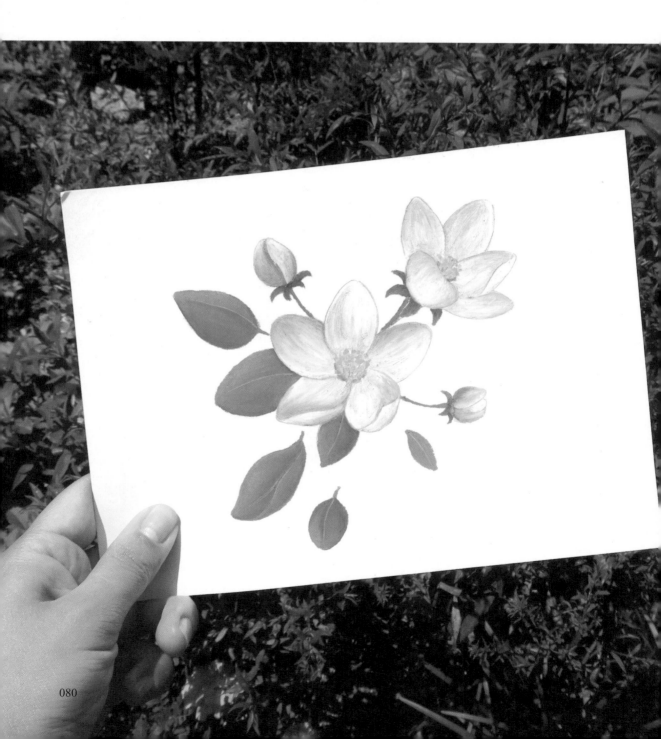

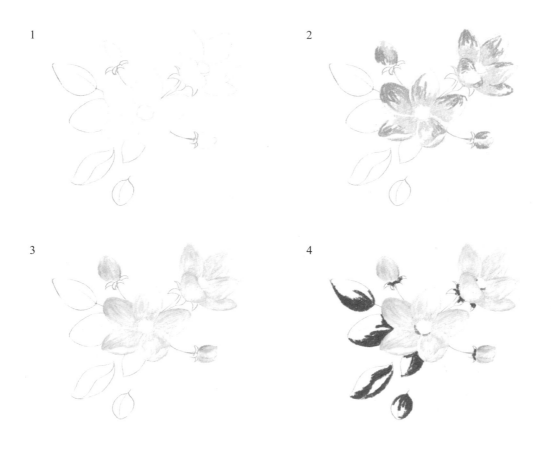

1

2

3

4

■1 연두색과 연한 회색, 노란색 '색연필'로 꽃잎과 나뭇잎 등을 스케치 해주세요.

■2 　249번 연한 회색 오일파스텔을 사용해서 꽃잎 안쪽을 칠해주세요. 꽃잎의 끝부분으로 갈수록 종이의 하얀색이 남겨지도록 채색합니다. TIP 꽃잎이 뒤집혀 보이거나, 동그랗게 말린 부분 등은 회색을 칠한 곳이 조금씩 다를 수 있습니다. 그림을 참고해서 칠해주세요.

이어서, ● 239번 분홍색으로 꽃잎의 끝부분에 가볍게 칠해주세요.

■3 ○ 244번 하얀색을 꽃잎 모든 부분에 문질러 칠하면서 회색과 분홍색이 자연스럽게 섞일 수 있도록 만들어줍니다. TIP 하얀색을 칠하는 선의 방향은 꽃잎이 길게 뻗어가는 결 방향과 동일하게 칠해주면 더욱 예쁘게 묘사할 수 있습니다.

■4 ● 269번 초록색을 사용해서 그림과 같이 나뭇잎과 꽃받침의 일정 부분을 채색합니다. 꽃 중앙의 둥근 수술에는 ● 241번 연두색을 사용해서 아랫부분에 둥근 반원을 선으로 그려줍니다.

5

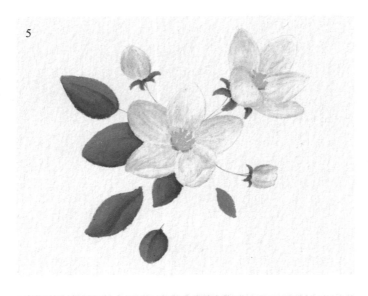

6

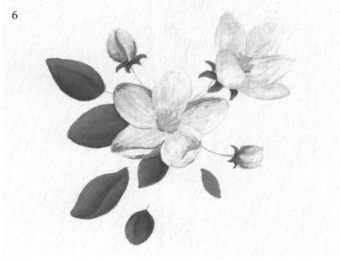

5 이번에는 ● 242번 연두색으로 나뭇잎과 꽃받침의 비워둔 곳에 모두 칠해주세요. 이때는 미리 칠해둔 초록색과 잘 섞이도록 초록색 위에 연두색을 문질러 칠하면서 블렌딩 합니다. 꽃 중앙의 수술에는 ● 202번 노란색으로 짧은 선들을 겹겹이 그려 넣어주세요.

6 나뭇잎과 꽃받침의 연두색, 초록색은 손가락이나 면봉으로 문질러 자연스럽게 색을 섞어주세요. 또한, 찰필로 가장자리 선을 깔끔하게 정리해줍니다. 꽃잎은 5) 과정에서 마무리해도 좋고, 그림과 같이 ● 260번 진한 분홍색을 조금 섞어주어도 좋습니다. 꽃잎의 끝부분, 꽃봉오리의 아랫부분 등에 조금씩 칠해주세요.

7

8

7 꽃잎의 분홍색을 찰필이나 면봉으로 문질러 풀어주세요. 이어서, ● 240번 분홍색을 오른쪽 꽃잎에도 조금 더 섞어주도록 하겠습니다. **TIP** 분홍색을 섞는 과정은 꽃잎의 색을 어떻게 표현할지에 따라 각각 다르므로 원하는 색감으로 표현해주세요. 수술의 끝부분에는 ● 204번 주황색으로 작은 점들을 촘촘히 찍어줍니다.

또한, ● 241번 연두색으로 남겨두었던 줄기에 가는 선을 그어주세요(오일파스텔 끝이 뭉툭하다면 칼로 잘라 모서리를 뾰족하게 만들어 선을 그어 줍니다).

8 찰필 또는 면봉으로 꽃잎의 분홍색을 자연스럽게 풀어주세요. 분홍색 또는 회색 '색연필'로 꽃잎의 스케치 선을 한 번 더 그어 정리해줍니다. 또한, 하얀색 '색연필'로 나뭇잎의 중앙 잎맥을 그려주고, 갈색 '색연필'로 수술의 주황색 점 아래로 짧은 선들을 그려주어 완성합니다.

Sweetish
Illustration

Class.04

가장 인기도가 높은 열대과일중에 하나인 망고,
표면의 붉고 노란 그라데이션이 예쁜 망고를
오일파스텔로 어떻게 표현할 수 있을까요?

'망고'

주렁주렁 애플망고

주렁주렁 열린 긴 사과 같은 애플망고를 그려 보세요.
유화를 그린 것 같은 느낌이 물씬 풍기는 그림 속 애플망고가
금방이라도 손위로 뚝 떨어질 것 같아요.

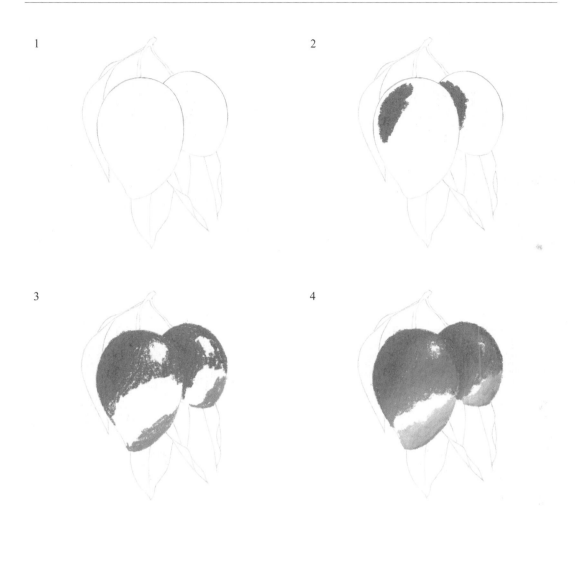

1 빨간색과 연두색 '색연필'로 스케치를 해줍니다.

2 ● 208번 빨간색 오일파스텔로 10시 방향을 칠해주세요.

3 ● 207번 다홍색으로 바꿔서 나머지 망고의 윗부분을 칠해줍니다. **TIP** 이때 오른쪽 상단을 둥글게 남겨두도록 합니다. 밝은 빛을 받는 부분으로 표현할 거예요.

망고의 아랫부분은 ● 242번 연두색으로 칠해주세요.

4 ● 207번 다홍색을 칠한 부분 위에 ● 205번 주황색을 덧칠해서 그러데이션 될 수 있도록 색을 풀어가며 채색합니다. 아랫부분은 ● 201번 연한 노란색으로 칠해서 연두색과 그러데이션이 될 수 있도록 해줍니다.

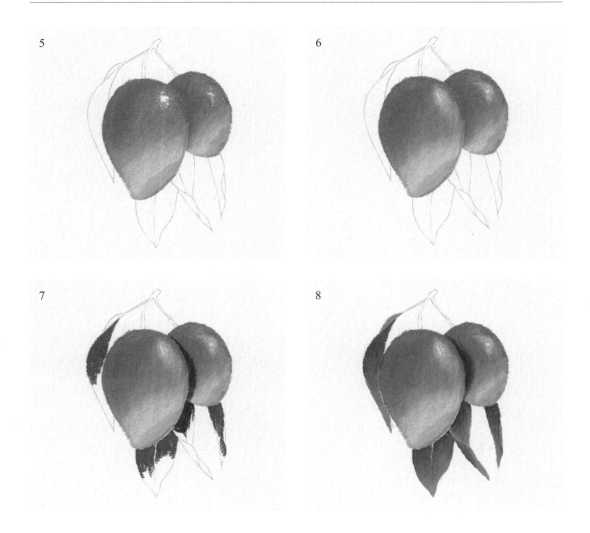

5 윗부분의 빨간색과 아랫부분은 연두색이 만나는 중간지점에는 ● 203번 연한 주황색을 칠해서 두 색이 적절히 섞여질 수 있도록 문지르며 채색합니다.

6 더욱 자연스러운 그러데이션이 필요하다면 손가락을 사용해서 문지르고, 색을 풀어주도록 합니다. 가장 밝게 남겨둔 2시 방향은 ○ 244번 하얀색을 살짝 덧칠해 줍니다.

7 망고잎은 ● 269번 초록색과 ● 233번 진한 초록색으로 그림과 같이 일부분만 칠해주세요. 뒷부분에 있는 망고에는 ● 234번 올리브 갈색을 사용해서 그림자를 칠해줍니다.

8 망고잎의 나머지 부분에는 ● 242번 연두색을 사용해서 기존에 칠했던 진한 초록색이 자연스럽게 블렌딩될 수 있도록 색을 풀어가며 칠해줍니다. **TIP** ● 269번 초록색이 부족한 곳이 있다면 조금씩 추가해서 원하는 망고 잎의 색으로 만들어 주세요.

9

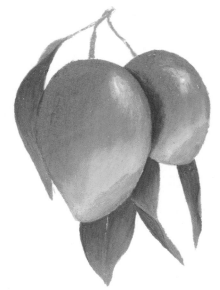

10

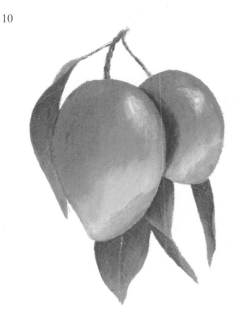

9 ● 242번 연두색으로 망고잎과 연결되는 줄기를 두꺼운 선으로 그어 칠해주세요.

나머지 망고와 나뭇잎의 가장자리 부분은 찰필을 사용해서 정리하고, 블렌딩이
필요한 곳은 손가락이나 면봉으로 문질러 부드럽게 색을 섞어주도록 합니다.

10 ● 234번 올리브 갈색과, ● 253번 갈색을 사용해서 줄기 곳곳에 색을 칠
해줍니다. 나뭇잎의 잎맥은 이쑤시개나, 샤프의 뾰족한 끝으로(샤프심이 나오지
않은 상태) 긁어내어 표현합니다.

네모네모
망고 단면

달콤한 망고는 네모 모양으로 칼집을 낸 뒤, 뒤집었을 때의 모습이
정말 예뻐요. 먹기 좋게 잘려진 네모네모한 망고를 상상하며
달콤하게 그려보세요!

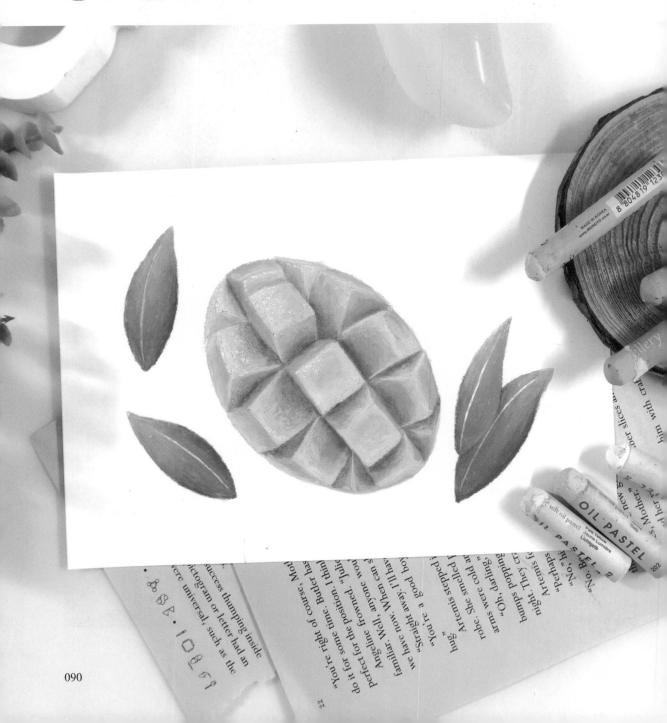

1
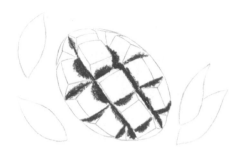

2
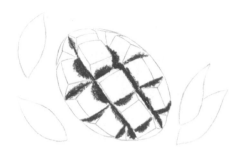

3
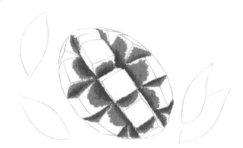

4
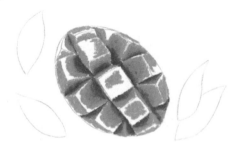

1 갈색과 연두색 '색연필'로 스케치를 해주세요.

2 ● 237번 갈색 오일파스텔로 그림과 같이 망고의 가장 깊숙한 부분, 그림자가 많이 지는 부분을 어둡게 색칠합니다.

3 갈색에서 ● 206번 주황색으로 바꿔 넓은 범위로 칠해줍니다. 갈색과 잘 섞여지도록 문지르며 칠해주세요.

4 이번에는 ● 205번 연한 주황색으로 바꿔서 더욱 넓은 범위로 색을 그러데이션 하며 칠해주세요. 망고의 네모난 면에도 그림과 같이 주황색을 칠해줍니다.

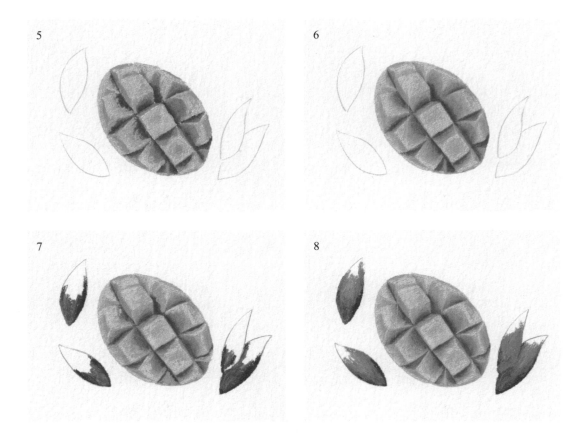

5　● 202번 노란색으로 바꿔서 망고의 나머지 부분들을 모두 채색합니다.

6　찰필과 면봉을 함께 쓰면서 칠해진 모든 색을 부드럽게 그러데이션 해줍니다. TIP 가장자리 부분은 찰필을, 넓은 부분은 면봉을 사용합니다. 또한, 노란색과 주황색이 그러데이션 되는 부분에 ● 204번 주황색을 조금씩 섞어가면서 색을 섞어주면 더욱 자연스럽게 그러데이션 할 수 있습니다.

7　망고는 6)의 모습에서 완성해도 되지만 조금 더 밝은 느낌을 내고 싶다면 ○ 243번 베이지색을 그림과 같이 밝은 부분에 덧칠해 주도록 합니다. 또한, 망고잎을 채색하기 전에 ○ 244번 하얀색으로 잎맥 부분을 먼저 칠해줍니다. 이어서 ● 232번 진한 초록색을 아랫부분 위주로 칠해줍니다.

8　망고는 찰필이나 면봉으로 한 번 더 색을 다듬어 줍니다. 망고잎은 ● 269번 초록색을 문지르며 칠해서 진한 초록색과 그러데이션 해주도록 합니다.

9

10

11

9 망고잎의 끝부분에는 ● 242번 연두색을 칠해주세요.

10 망고잎을 손가락이나 면봉으로 문질러서 블렌딩합니다.

11 이쑤시개나 샤프심이 나오지 않은 샤프의 끝으로 가운데 잎맥 부분을 긁어 표현합니다. 마지막으로 하얀색 펜을 사용해서 망고 단면 곳곳에 점이나 선을 그려 반짝이는 모습을 표현해줍니다.

망고빙수

한 여름에 시원한 망고 빙수.
이국적인 향취가 물씬 풍기는 망고빙수.
녹기 전에 빨리빨리 그려야 해요.

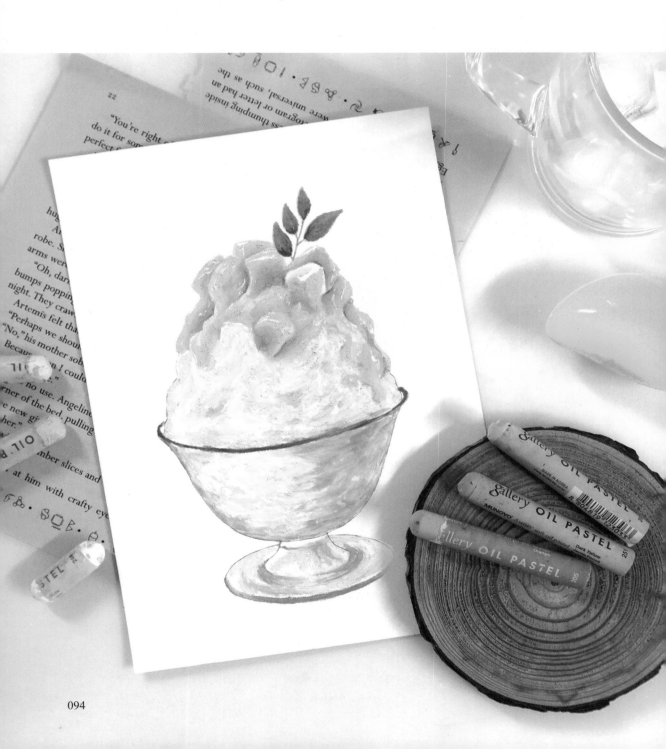

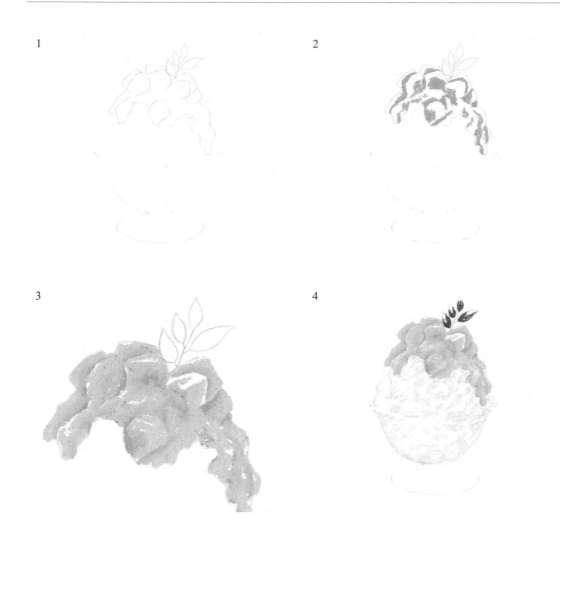

1 노란색과 연두색 '색연필' 그리고 샤프로 빙수컵을 스케치 합니다.

2 ● 205번 주황색 오일파스텔로 망고와 망고시럽 곳곳에 음영이 되도록 칠해줍니다.

3 ● 202번 노란색을 사용해서 주황색과 잘 섞일 수 있도록 나머지 부분을 칠해주세요.

4 허브잎에는 ● 232번 초록색으로 잎의 안쪽에만 칠해줍니다. 빙수 얼음은 249번 연한 회색으로 짧은 선들을 겹쳐 그리며 그림과 같이 묘사합니다.

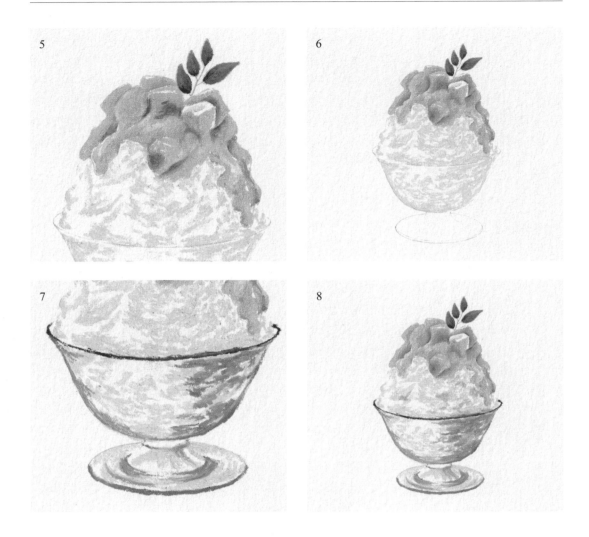

5 허브잎의 나머지 끝부분들은 ● 242번 연두색으로 채색합니다. 또한, 망고와 망고시럽의 어두운 음영에 ● 237번 갈색으로 한 번 더 진한 그림자를 그려주도록 합니다.

6 갈색과 기존에 칠해둔 노란색이 자연스럽게 그러데이션 될 수 있도록 ● 205번 주황색을 사용해 덧칠해 주세요. 빙수 얼음의 곳곳에는 ○ 243번 베이지색을 사용해서 짧을 선을 겹쳐 그리듯이 선을 살리면서 채색합니다.

7 빙수가 담긴 유리그릇의 입구는 ● 236번 고동색으로 둥근 곡선을 그려주고, 얼음이 보이는 옆면은 오른쪽 부분과 테두리 부분에 ● 246번 회색을 그림과 같이 칠해줍니다. 이때도 마찬가지로 짧은 선들을 겹쳐가며 묘사합니다. 유리그릇의 바닥 부분도 ○ 249번 연한 회색과 ○ 243번 베이지색, ● 246번 회색을 사용해서 같은 방법으로 묘사해주세요.

9 10

8 ⬤ 250번 황토색을 사용해서 빙수그릇 오른쪽의 곳곳에 짧은 선들을 그려줍니다.

TIP 진한 회색과 연한 회색이 연결될 수 있도록 중간색을 넣어주는 과정이에요.

9 ◯ 244번 하얀색 오일파스텔로 빙수 얼음의 모든 부분에 짧은 선을 반복해서 그려주세요. 이때는 진한 색들과 연한 색들이 자연스럽게 블렌딩 될 수 있도록 해주는 과정입니다.

10 필요하다면 회색 '색연필'이나 샤프 또는 연필로 빙수그릇, 빙수얼음의 테두리 선을 정리하여 그어줍니다. 또, 하얀색 펜을 사용해서 망고 곳곳에 반짝이는 빛을 그려 넣어 완성합니다.

망고샌드

시원 달콤한 망고의 맛과 **빵**의 촉촉함을 한번에 느끼는 맛있는
망고 샌드를 그려보세요. 크림 속 알알이 박혀 있는 망고 조각이
그림을 더욱 달콤하게 만들어 줄 거예요.

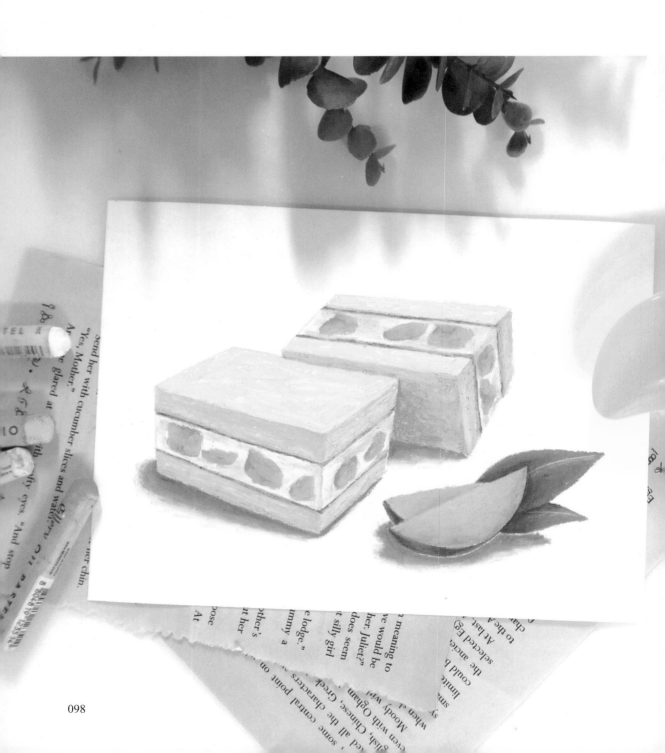

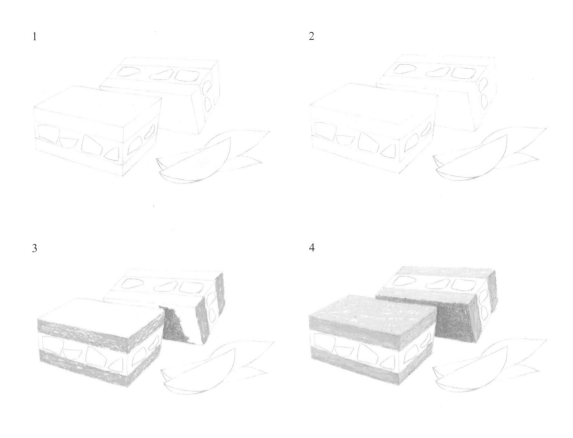

1

2

3

4

① 노란색과 베이지색, 주황색, 연두색 '색연필'로 스케치를 해주세요.

② 3)번 과정이 그려지는 빵의 옆면에 ○ 244번 하얀색을 먼저 칠해주도록 합니다.

③ 옆면의 빵은 ● 250번 황토색을 사용해서 결이 드러나도록 가볍게 칠해주고, 앞의 망고샌드와 닿는 뒤쪽 망고샌드 부분에 ● 252번 황토색으로 그림자를 그려줍니다.

④ 그림자를 그렸던 부분은 ● 250번 황토색으로 이어서 채워주세요. 또한, 나머지 부분은 ○ 243번 베이지색으로 채워 칠합니다. 또한, ● 250번 황토색을 칠했던 옆면 부분에는 ○ 243번 베이지색을 칠해서 미리 칠해둔 황토색과 색이 섞이도록 해주세요.

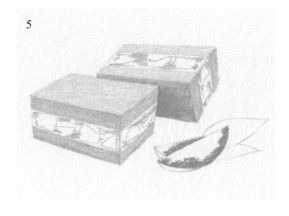

5 하얀 크림 부분은 ● 203번 연한 주황색을 사용해서 얼룩덜룩한 느낌으로 곳곳에 칠해줍니다. 아래 바닥 부분 망고조각은 ● 205번 주황색으로 그림과 같이 칠해줍니다. 뒤쪽 망고샌드의 어두운 바닥 면에는 ○ 243번 베이지색을 윗부분 위주로 덧칠해 밝게 표현해주세요.

6 하얀 크림의 나머지 부분들은 ○ 244번 하얀색을 문지르며 덧칠해서 미리 칠해둔 ● 203번이 자연스럽게 풀어질 수 있도록 해주세요. 아래 바닥 부분 망고는 ● 203번 연한 주황색으로 바꿔서 안쪽으로 그러데이션 하며 칠해줍니다.

7 망고샌드 안의 망고조각에는 ● 205번 주황색을 그림과 같이 일정 부분만 칠해주세요. 오른쪽 아래의 망고 조각은 ● 202번 노란색으로 중앙 부분을 채워 칠해줍니다. **TIP** 망고 잎을 칠하기 전에 ○ 244번 하얀색으로 잎맥 부분을 먼저 칠해주세요. 이어서 망고잎에 ● 232번 초록색을 칠해줍니다.

망고 껍질 부분은 ● 209번 진한 빨간색으로 그림과 같은 부분에 칠해주도록 합니다.

8 망고샌드 속의 망고조각은 ○ 203번 연한 주황색을 사용해서 나머지 비어있는 부분들을 채워 칠해줍니다. 아래 바닥 쪽 망고의 껍질은 ● 208번 빨간색으로 나머지 부분을 칠해주고, 망고 잎은 ● 241번 연두색으로 초록색과 그러데이션 되도록 문지르며 중앙 부분을 칠해주세요.

9

10

11

9 이어서, 망고샌드 속의 망고조각에 ● 202번 노란색을 부분 부분에 한 번 더 덧칠해서 다양한 색으로 망고가 표현되도록 묘사합니다. 망고 잎은 ● 242번 연두색을 끝부분에 사용해서 세 가지의 색이 그러데이션 되는 잎이 되도록 칠해줍니다.

10 빵과 하얀 크림 사이에 ● 237번 갈색으로 선을 그어 망고 잼을 표현합니다. 망고샌드와 과일조각의 아래쪽에는 ● 238번 황토색으로 그림자를 그려주세요(생략해도 됩니다).

찰필을 사용해서 각 그림의 외곽선을 정리해주고, 블렌딩이 필요한 부분은 면봉이나 손가락으로 문질러 색을 잘 섞어줍니다.

11 그림자가 끝나는 부분에 ○ 244번 하얀색을 덧칠해서 자연스럽게 색이 풀어질 수 있도록 칠해줍니다.

Sweetish
Illustration

Class. 05

한 여름 과일 중에서 빼놓을 수 없는 복숭아는
달콤한 맛과 함께 핑크빛의 예쁜 색감으로도 유명하죠.
복숭아 표면의 보송보송한 느낌은 어떻게 잘 살릴 수 있을지
함께 그려볼까요?

'복숭아'

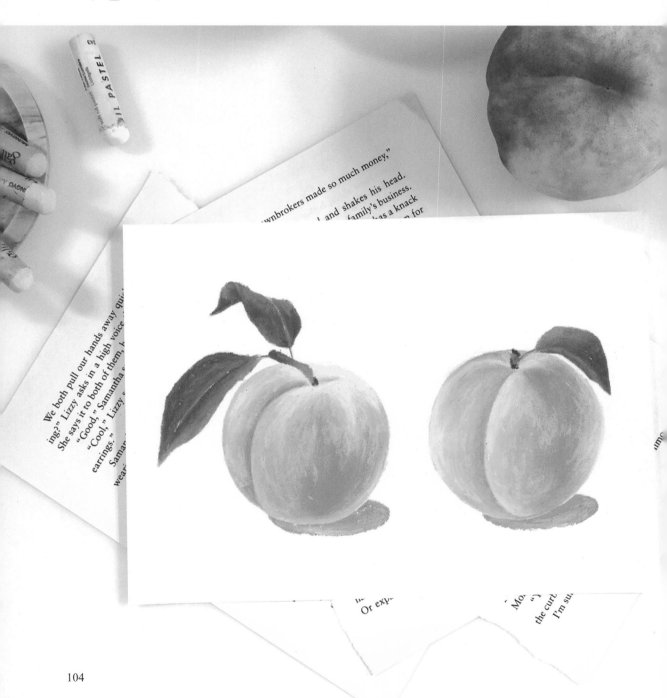

보들보들
복숭아

복숭아 표면은 연노랑색, 살구색 등, 여러가지의 색을 자유롭게
섞어가며 재미있게 그려 볼 수 있는 과일이예요.
핑크빛의 보들보들한 복숭아를 예쁘게 그려보아요.

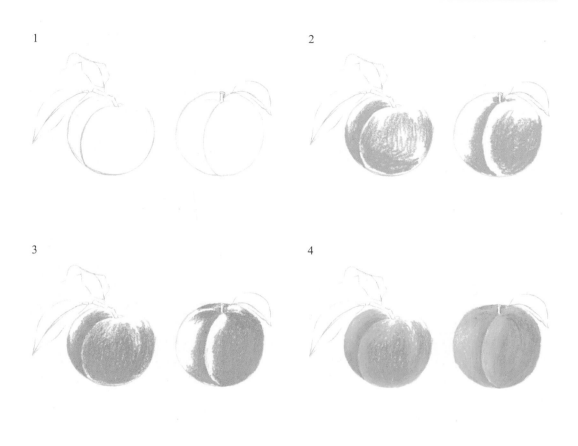

1 분홍색과 연두색 '색연필'로 스케치를 합니다.

2 ● 204번 주황색 오일파스텔로 그림과 같이 색칠합니다. 진하게 칠하는 부분과 연하게 풀어지는 부분을 구분해서 채색합니다.

3 이번에는 ● 239번 분홍색을 더해줍니다. **TIP** 노란색부터 주황색, 분홍색의 다양한 색을 섞어 복숭아 겉모습을 표현할 거예요.

4 ● 203번 연한 주황색을 그림과 같이 칠해서 기존의 색들과 잘 섞어줍니다. 분홍색 위에 진하게 색을 섞기도 하고, 남겨진 하얀 종이 위를 채우기도 합니다.

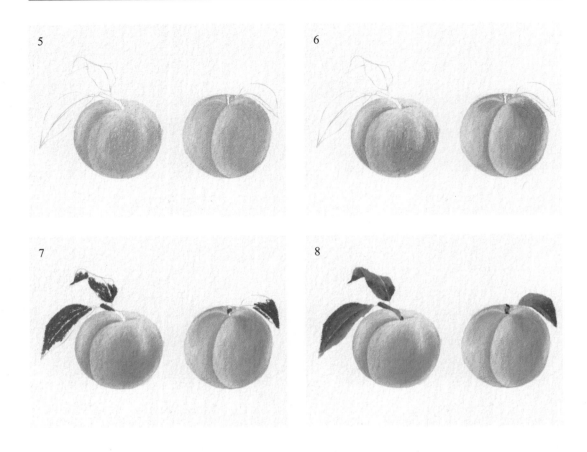

5 ○ 243번 베이지색을 칠해서 복숭아 겉면의 노란빛도 더해줍니다.

6 이번에는 ● 260번 진한 분홍색과 ● 207번 다홍색을 섞어서 그림과 같이 진하게 보여야 하는 부분에 칠해 주세요.

7 손가락을 사용해서 문질러줍니다. 여러 색이 자연스럽게 섞여서 그러데이션 될 수 있도록 해주세요.

TIP 너무 세게 반복적으로 문지르면 색이 벗겨지거나 번질 수 있으니 주의해주세요.

● 269번 초록색을 복숭아 잎 끝부분에 칠해줍니다.

8 ● 242번 연두색을 잎의 남겨진 부분에 칠해서 초록색과 잘 섞여지도록 칠 해주세요. 복숭아의 꼭지 부분에도 동일하게 초록색, 연두색을 사용해 표현합니 다. 각 꼭지의 깊숙한 안쪽이나, 끝부분에 ● 236번 갈색을 살짝 점찍듯 칠해주 세요.

9

10

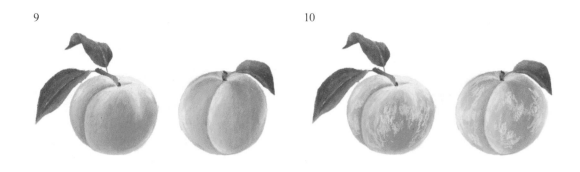

11

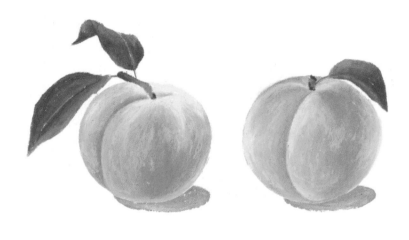

9 면봉이나 손가락 끝으로 문질러서 블렌딩 해주고, 테두리 부분은 찰필을 사용해서 정리해줍니다.

10 ○ 244번 하얀색을 사용해서 복숭아의 보슬보슬한 털을 묘사해보도록 하겠습니다. 그림과 같이 곳곳에 하얀색을 칠해주세요.

11 손가락 끝으로 살살 문질러서 펴 발라줍니다. ● 254번 어두운 분홍색을 사용해서 그림자를 그려준 뒤 완성합니다.

복숭아 단면

천도복숭아는 울퉁불퉁 주름이 많은 씨와 섬유질 무늬가 많은
단면의 묘사가 어려워 보일 수도 있습니다.
하지만 다음 과정들을 충실하게 따라 오시면 멋진 복숭아 단면을
그릴 수 있어요.

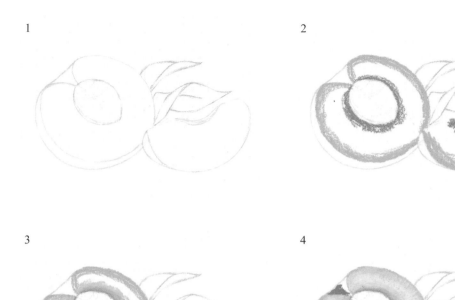

1 분홍색과 연두색 '색연필'로 스케치를 합니다.

2 껍질 부분은 ● 204번 주황색으로, 복숭아 씨 주변은 ● 206번 주황색으로 칠해주세요.

3 안쪽 진한 주황색에 ● 203번 연한 주황색을 섞어서 바깥 방향으로 그러데이션 하며 색칠합니다. 오른쪽 복숭아 조각은 중앙에서 바깥으로 퍼지는 선을 그려넣어 묘사해주세요. 껍질 부분에는 ● 207번 다홍색을 칠해줍니다.

4 껍질의 나머지 부분은 ● 239번 분홍색을 칠해주고, 미리 칠한 다홍색과 잘 섞일 수 있도록 해주세요. 오른쪽 작은 조각의 껍질에도 1시 방향 테두리 부분 위주에 분홍색을 칠해줍니다. 복숭아 단면의 나머지 부분에도 ○ 243번 베이지색을 칠해주도록 합니다.

5
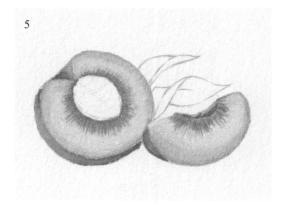

6
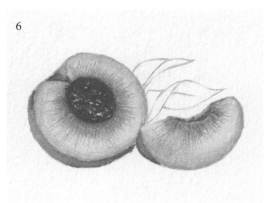

7
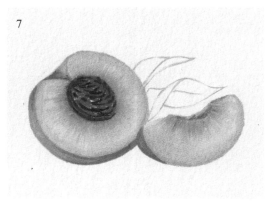

5 이번에는 복숭아 씨 주변을 묘사해 볼 건데요. ● 207번 다홍색과 ● 260번 진한 분홍색을 번갈아 섞어가며 그림과 같이 선을 그려주세요. 복숭아 씨와 닿는 경계선을 진하게 칠하고 바깥 방향으로 선을 연하게 그어 퍼지는 모습을 그려줍니다. 복숭아 껍질에는 분홍색과 다홍색이 만나는 지점에 ● 205번 주황색을 칠해줍니다.

왼쪽 단면 꼭지 부분의 껍질에는 ● 207번 다홍색과 ● 202번 노란색을 섞어서 채색합니다. 또한, 오른쪽 복숭아 조각은 아랫부분에 ● 203번 연한 주황색을 살짝 덧칠해 주었습니다.

6 복숭아 씨는 ● 253번 갈색으로 그림과 같이 빈틈이 보이도록 칠해주세요. 씨 주변의 퍼지는 선 무늬는 ● 205번 주황색을 사용해서 조금 더 길게 퍼질 수 있도록 얇은 선을 그어주도록 합니다. **TIP** 얇게 선을 그리는 것이 어렵다면, 생략하거나 찰필로 표현해도 좋습니다.

7 복숭아의 껍질부분과 단면의 테두리 선은 찰필을 사용해서 정리해주고, 과육의 단면은 손가락이나 면봉을 사용해서 부드럽게 블렌딩 해주도록 합니다. **TIP** 씨 주변의 선을 부드럽게 풀어줄 때는 손가락 끝으로 선을 방향과 동일하게 바깥으로 문지르며 풀어주세요. 복숭아 씨는 ● 236번 고동색을 사용해서 그림과 같이 짧은 곡선을 그려가며 묘사합니다.

8

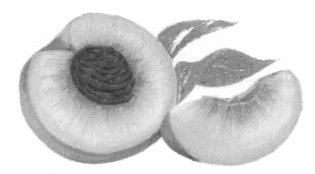

9

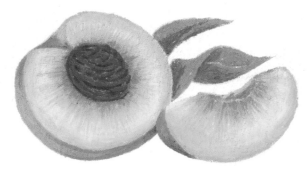

8 복숭아 씨를 묘사했던 각 고동색 선 위로 ● 237번 진한 갈색을 동일한 곡선으로 그려서 입체감을 살려주도록 합니다. 씨 주변의 붉은 무늬에는 ● 207번 다홍색을 짧게 부분부분 칠해서 포인트 색이 되도록 칠해주세요. 이번에 는 ● 209번 진한 빨간색을 사용해서 왼쪽 복숭아 껍질의 4시 방향 외곽선(작은조각과 맞닿는 곳)과 오른쪽 복숭아 의 7시 방향 바닥부분에 조금만 칠해주어 그림자를 표현합니다.

또한, ● 242번 연두색을 사용해서 복숭아 잎을 그림과 같이 칠해줍니다.

9 이번에는 ● 269번 초록색으로 잎의 어두운 곳을 칠해주도록 합니다.

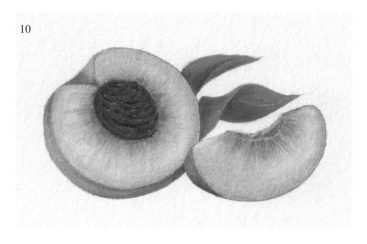

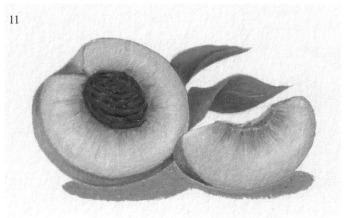

10 손가락이나 면봉으로 연두색과 초록색이 그러데이션 될 수 있도록 문질러 섞어주세요. 이어서 찰필로 나뭇잎의 외곽선을 정리해줍니다. 필요하다면 복숭아 테두리에 분홍색 '색연필'로 선을 그어 그림이 더욱 선명해 보이도록 만들어 주어도 좋습니다.

11 ● 254번 어두운 분홍색으로 그림자를 그려 완성합니다.

시원한
복숭아 음료

한 여름 뜨거운 햇살에 갈증을 날려버릴 시원한 복숭아 음료!
가운데 핑크빛이 감도는 복숭아의 단면을 잘 살려서
시원한 복숭아 음료를 그려보세요.

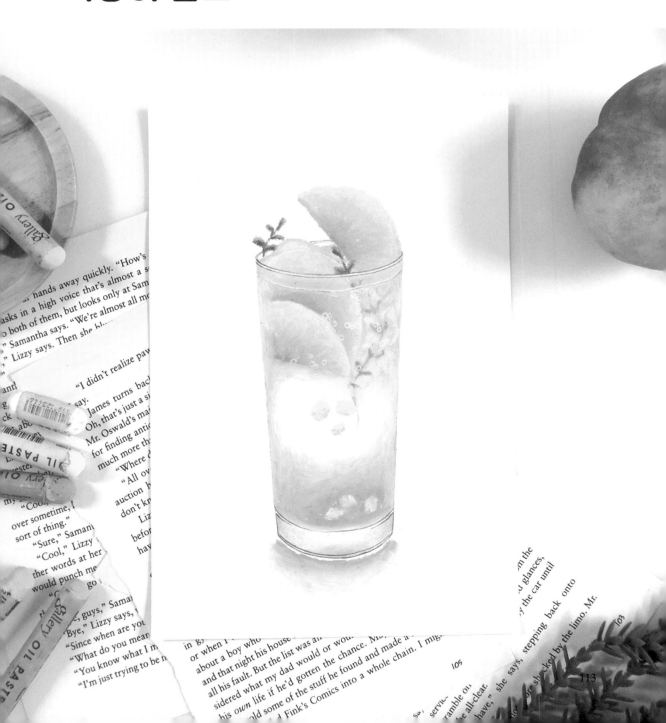

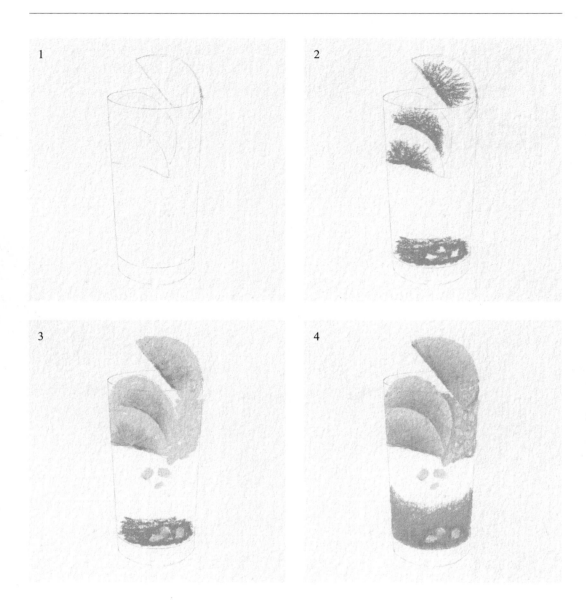

1 샤프와 분홍색 '색연필'로 스케치를 합니다.

2 ● 239번 진한 분홍색 오일파스텔로 복숭아 중앙 부분과 음료 바닥을 칠해주세요.

3 복숭아의 나머지 부분을 ○ 243번 베이지색으로 칠해줍니다. 음료 중앙과 바닥 부분에 작은 복숭아 조각들도 그려주세요.

4 윗부분 복숭아 세 조각과 바닥의 음료에 ● 240번 분홍색을 더욱 넓은 범위로 칠해서 그러데이션 해주도록 합니다. 오른쪽 상단 작은 복숭아 조각들의 모양도 그려가며 칠해주세요.

5
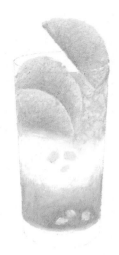

6
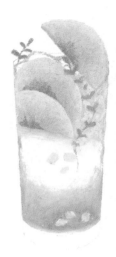

7

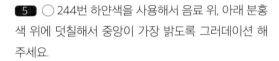 ○ 244번 하얀색을 사용해서 음료 위, 아래 분홍색 위에 덧칠해서 중앙이 가장 밝도록 그러데이션 해주세요.

 ● 242번 연두색으로 작고 긴 허브잎을 그려주세요. 윗부분의 큰 복숭아 조각들은 손가락으로 문질러 블렌딩 해준 뒤, 중앙 부분에 포인트 색이 될 수 있도록 ● 260번 진한 분홍색을 칠해줍니다. 유리잔의 양옆에는 ● 240번 분홍색을 약간만 칠해주고, 유리잔 위로 떠 오른 얼음 모양도 선으로 그려줍니다.

7 큰 복숭아 조각은 찰필이나 손가락으로 색이 자연스럽게 섞이도록 가볍게 문질러 줍니다. 또한, 유리잔 중앙 부분도 하얀색 오일파스텔을 사용하거나 손가락으로 문질러서 그러데이션 해주도록 합니다.

허브잎에는 ● 232번 초록색을 살짝만 칠해주도록 합니다. TIP 액체 속에 담겨있는 잎이다 보니, 색이 진하거나 형태가 뚜렷하지 않아도 괜찮습니다. 오히려 은은하게 보이는 모습이 더욱 자연스러워요! 초록색이 너무 과하게 칠해졌다면 찰필로 문질러서 은은하게 색을 퍼트려 보세요.

유리잔 바닥 부분에도 ● 240번 분홍색을 그림과 같이 칠해주세요.

8

9

8 ⬤ 249번 연한 회색으로 유리잔의 바닥부분과 유리잔의 양옆(아주 소량만), 음료가 담긴 음료의 표면선, 얼음 등을 칠해주도록 합니다. 유리잔 아래로 ⬤ 256번 진한 분홍색을 사용해서 그림자를 그려주세요(생략해도 괜찮습니다).

9 아래 그림자는 ⬤ 249번 연한 회색과 ◯ 244번 하얀색을 사용해 연하게 그러데이션 해주세요. 유리잔의 각 테두리 선들은 샤프나 회색 '색연필'을 사용해서 선을 정리해주도록 합니다.

마지막으로 하얀색 펜을 사용해서 동글동글 기포와 음료의 표면 선을 그려 완성합니다(펜 대신에 하얀색 '유성 색연필'로 긁어내듯이 동그라미를 그려 기포를 표현해도 좋습니다).

복숭아
조각 케이크

부드러운 크림이 덮인 촉촉한 케이크 속에 복숭아 조각들이 박혀있는
조각케이크는 그 모양이 참 예뻐요.
알알이 박혀있는 복숭아 조각들을 잘 표현해 보세요.

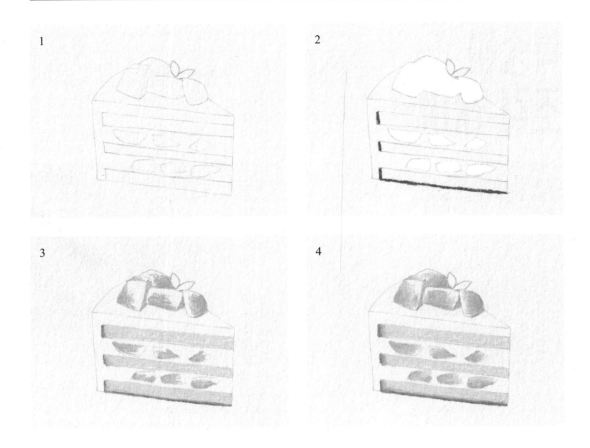

1 분홍색과 황토색, 연두색 '색연필'로 스케치를 합니다.

2 작은 복숭아 조각들에는 ○ 244번 하얀색 오일파스텔로 밑색을 칠해줍니다. ● 253번 갈색으로 시트빵이 노릇노릇 구워진 모습을 그려주세요.

3 시트빵에 ● 243번 베이지색으로 채색해주세요. 복숭아 조각들에는 ● 240번 분홍색을 그림과 같이 일정 부분만 칠해줍니다.

4 시트빵의 노란색과 갈색이 섞이는 부분에 ● 252번 황토색을 살짝만 섞어서 색이 자연스럽게 그러데이션 되도록 만들어 주세요. 또한, 복숭아 조각에는 ● 243번 베이지색을 그림과 같이 일정 부분만 칠해줍니다.

5

6

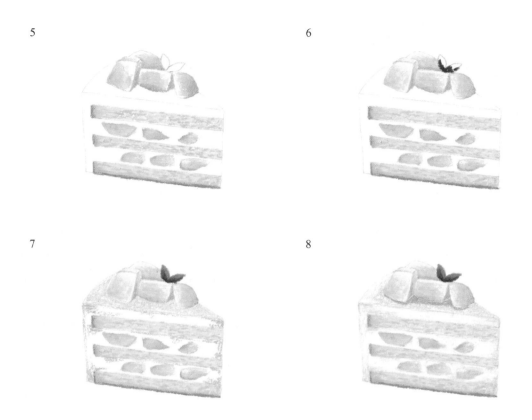

7

8

5 ● 239번 진한 분홍색으로 각 복숭아에 진한 음영을 그려줍니다. **TIP** 윗면의 경우는 각 복숭아가 겹쳐있는 곳, 깊숙한 부분들에 주로 칠해주고, 옆면에는 테두리 부분을 칠해서 복숭아 조각의 형태를 정리해주도록 합니다.

또한, ● 250번 황토색을 사용해서 시트 빵 부분에 짧은 가로 선들을 얼룩덜룩한 무늬로 그려 넣어 빵 질감을 표현합니다.

6 ● 232번 초록색으로 작은 허브 잎의 아래쪽을 칠해주세요. 윗면의 복숭아 조각들에는 ○ 244번 하얀색을 전체적으로 칠해서 기존의 분홍색, 노란색들이 자연스럽게 섞이도록 블렌딩합니다.

7 작은 허브 잎의 윗부분은 ● 242번 연두색을 칠해주어 초록색과 그러데이션 되도록 해줍니다. 케이크의 윗면은 ● 249번 연한 회색을 전체적으로 가볍게 채색합니다. 또한, 옆면의 경우는 ● 240번 분홍색을 그림과 같이 부분부분 조금만 칠해주세요.

8 케이크의 생크림 부분인 윗면과 옆면에 ○ 244번 하얀색 오일파스텔을 문질러서 미리 칠해둔 색이 은은하게 그러데이션 될 수 있도록 해주세요. 생크림의 느낌을 살려가며 옆면의 복숭아 조각과의 경계선에도 하얀색을 칠해주도록 합니다. 이어서 ● 254번 어두운 분홍색으로 윗면 복숭아 조각의 아래 그림자를 그림과 같이 칠해주세요.

9

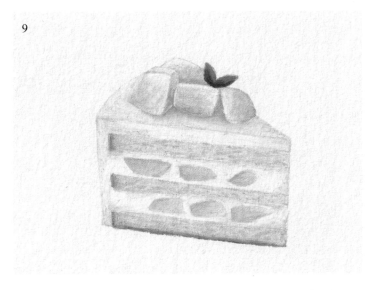

10

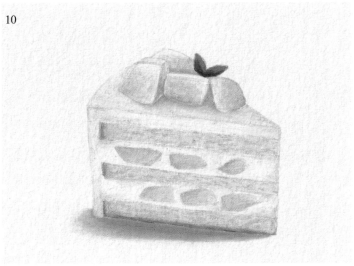

9 ○ 244번 하얀색 오일파스텔을 윗면 복숭아 조각의 그림자 주변에 칠해서 블렌딩 해주도록 합니다. 또한, 찰필을 사용해서 외곽선 정리가 필요한 부분(복숭아 조각, 허브잎, 생크림 부분 등)을 정리해주세요.

10 ● 254번 어두운 분홍색으로 케이크 아래 그림자를 그려준 다음 ○ 244번 흰색으로 블렌딩하여 마무리합니다(생략해도 좋습니다).

Class. 06

보라빛과 푸른빛이 도는 탐스러운
블루베리를 그려보아요. 작고 앙증맞아서
더욱 예쁘답니다.

'블루베리'

블루베리
겉면과 단면

겉의 색과 내면의 색이 완전히 다른 블루베리를 관찰 해 보고
표현해 보세요. 블루베리의 얼룩덜룩한 표면은 오일파스텔의 질감과
많이 닮아있어요.

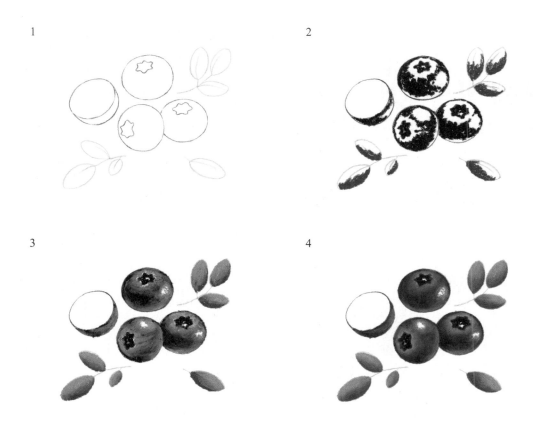

1

2

3

4

1️⃣ 남색과 연두색 '색연필'로 그림과 같이 스케치 해주세요.

2️⃣ ● 219번 남색 오일파스텔을 사용해서 블루베리의 꼭지와 나머지 겉면을 채색하도록 합니다. 겉면은 가장자리에서 조금 떨어진 오른쪽 부분과 꼭지 주변을 밝게 남겨두며 칠해주고, 꼭지는 중앙 부분을 아주 작게 남겨두고 채색합니다. 나뭇잎은 ● 232번 초록색을 사용해서 각 잎의 안쪽을 칠해주세요.

3️⃣ ● 223번 하늘색으로 블루베리 겉면의 나머지 부분을 칠해주세요. 이때도 오른쪽 밝게 남겨둔 부분을 약간만 남겨두며 칠해주세요. 나뭇잎의 나머지 부분에는 ● 242번 연두색을 칠해줍니다.

4️⃣ 블루베리와 나뭇잎 모두 손가락이나 면봉으로 문질러 미리 칠해둔 색이 자연스럽게 섞일 수 있도록 그러데이션 해주세요. 테두리는 찰필로 문질러 깔끔하게 정리합니다. 특히! 블루베리의 색을 풀어줄 때, ● 210번 자주색을 부분부분에 조금씩 추가해서 색을 섞어주었습니다. TIP 자주색은 블루베리 겉면의 전체에 전부 칠하는 것이 아니라, 아주 조금씩 특정 부분에 칠한 다음 문질러 주세요.

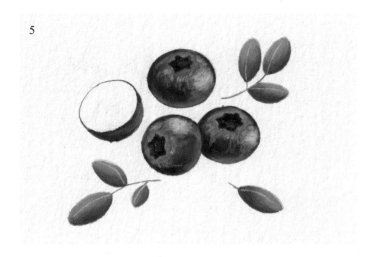

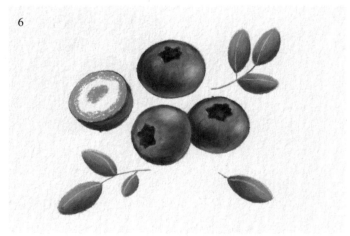

■5■ 블루베리 겉면의 얼룩덜룩한 무늬를 만들기 위해서 ◯ 244번 하얀색을 그림과 같이 칠해주세요. 밝게 남겨둔 오른쪽 부분은 하얀색을 강하게 문질러 칠해주고, 남색으로 칠해진 주변에는 가볍게 덧칠합니다. 꼭지 중앙에는 ● 221번 파란색을 칠해서 빈 곳을 채워주세요.

나뭇잎의 경우는 하얀색 '색연필'로 중앙에 곡선을 그어 잎맥을 그려주고, 줄기도 다시 한번 스케치 선을 따라 '색연필'로 그어줍니다.

■6■ 하얀색을 칠했던 블루베리 표면은 손가락이나 면봉으로 색을 풀어서 자연스럽게 블렌딩 합니다. 블루베리 꼭지도 파란색과 남색이 섞이도록 색을 풀어주세요. 블루베리 단면의 경우는 ● 242번 연두색으로 중앙부분과 가장자리를 그림과 같이 칠해주세요.

7

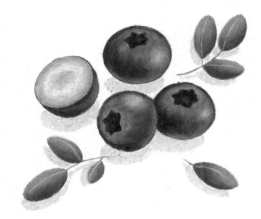

8

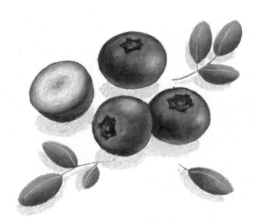

7 단면의 남겨진 부분에는 ⚪ 243번 베이지색으로 채워 칠합니다. ⚪ 249번 연한 회색으로 그림자도 그려 칠해주세요(그림자는 생략해도 좋습니다).

8 블루베리 단면의 테두리(껍질 부분)는 ⚫ 262번 파란색으로 얇은 선을 둥글게 그어주세요. 이어서 면봉이나 찰필을 사용해서 미리 칠해두었던 연두색과 자연스럽게 그러데이션 되도록 색을 풀어줍니다. 단면의 중심에는 갈색 '색연필'로 점을 서너 개 찍어서 씨를 표현합니다.

마지막으로 겉면의 꼭지 안쪽에는 하얀색 오일파스텔을 사용해서 중앙 점 하나, 아래 또는 윗부분에 반원을 그려 완성합니다.

블루베리 송이

다양한 컬러가 알알이 매어달린 블루베리 송이는 보기만 해도 행복감이 가득합니다. 알록달록한 블루베리 송이를 오일파스텔로 더욱 아름답게 그려보세요.

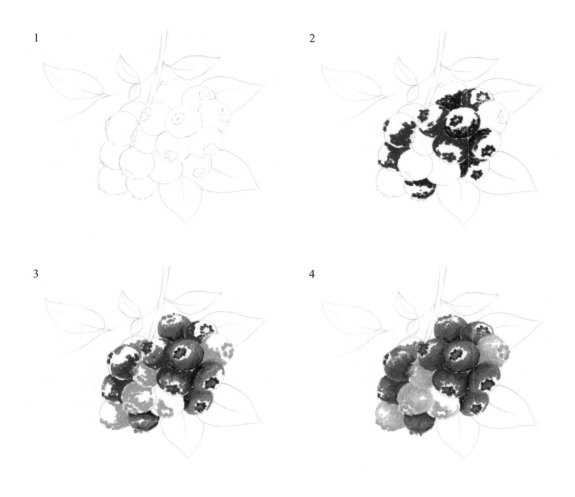

1 연보라색과 연두색 '색연필'로 블루베리 송이를 스케치해주세요.

2 ● 219번 남색과 ● 212번 보라색 오일파스텔을 사용해서 그림과 같이 각 색에 맞는 블루베리 열매를 채색합니다. 각 꼭지의 테두리를 그려주고, 블루베리가 서로 닿아서 생기는 그림자에 칠해주세요.

3 2) 과정에서 칠했던 색들과 연결될 수 있도록 ● 222번 파란색을 칠해주세요. 꼭지 안쪽도 칠해주고, 꼭지 주변은 밝게 남겨둡니다. 이어서, 나머지 덜 익은 블루베리의 경우는 ● 256번 분홍색을 사용해서 동일한 방법으로 채색합니다.

4 남색과 보라색 블루베리 열매에는 ● 257번 분홍색을 사용해서 비워둔 부분에 칠해줍니다. 남색의 블루베리에는 분홍색의 양을 조금만 칠해주세요. **TIP** 이때도 마찬가지로 꼭지 주변을 남겨주세요.

이어서, 분홍빛의 덜 익은 블루베리에는 ● 203번 연한 주황색을 칠해주세요. 중앙 아래쪽에 열매 한 알은 주황색의 양도 조금만 칠해줍니다(가장 많이 덜 익어서 연둣빛이 돌도록 표현할 거예요).

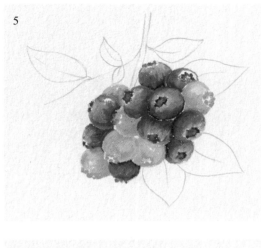

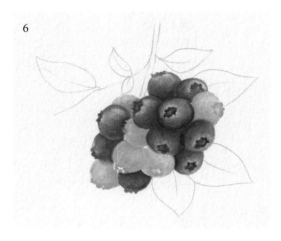

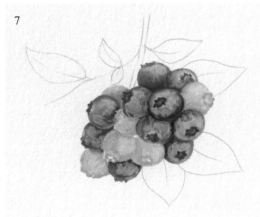

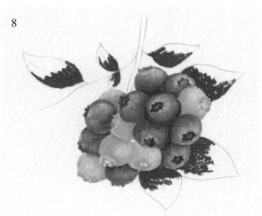

5 이번에는 ● 265번 하늘색을 사용해서 블루베리의 밝게 비워둔 부분들 위주로 칠해주세요. 또한, 그림을 참고해서 남색과 보라색, 분홍색 위에도 하늘색을 덧칠합니다. 덜 익어서 연둣빛이 도는 블루베리의 열매에는 ● 225번 연두색과 ○ 243번 베이지색을 섞어서 빈 곳을 칠해준 다음, ● 265번 하늘색을 그 위에 약간씩만 덧칠합니다.

6 손가락 또는 면봉으로 미리 칠해둔 색들이 자연스럽게 섞이며 풀어지도록 문질러 주세요. 이어서 찰필을 사용해서 가장자리 부분들을 정리해줍니다.

7 블루베리의 색감을 조금 더 파스텔 톤으로 맞춰주기 위해서 ○ 244번 하얀색을 그림과 같이 덧칠하며 섞어 줍니다.

8 손가락 또는 면봉으로 문질러 자연스럽게 색을 섞어주세요. 이어서, ● 232번 초록색으로 나뭇잎의 안쪽을 그림과 같이 채색합니다.

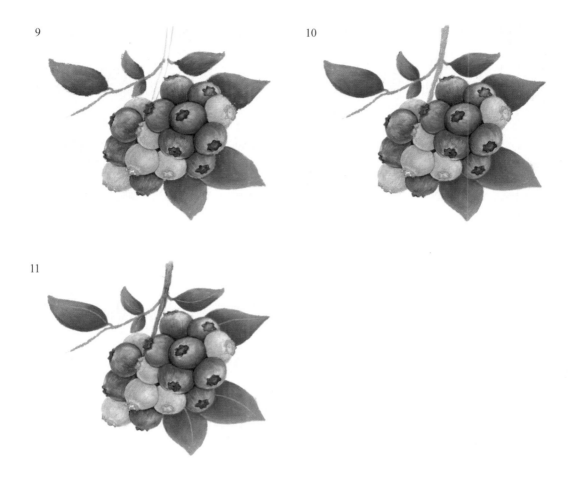

9

10

11

9 나뭇잎의 나머지 부분은 ● 242번 연두색으로 채워 칠해주세요. 미리 칠했던 초록색과 잘 섞이도록 연두색 오일파스텔을 문질러 칠해줍니다. 줄기도 선으로 그어 표현합니다. 블루베리는 검정색 '색연필'을 사용해서 각 열매의 테두리 부분에 선을 그어 정리합니다. **TIP** 강약조절을 하면서 그림자가 많이 생기는 부분은 진한 선으로, 밝게 보이는 부분에는 연한 선을 그어주세요. 또한 열매 사이의 빈틈도 검정색 '색연필'로 칠해서 각 열매로 인해서 생기는 그림자들을 표현합니다. 남색과 보라색 블루베리 열매의 꼭지는 검정색 '색연필'로 한 번 더 선을 그어 정리하고, 분홍색 블루베리의 꼭지는 진한 분홍색 '색연필'로 선을 그어 정리해주세요.

10 나뭇잎의 초록색과 연두색이 자연스럽게 섞이도록 손가락으로 문질러 블렌딩하고, 찰필로 외곽선을 정리합니다. 가지는 ● 252번 황토색으로 칠해주세요.

11 하얀색 '색연필'로 나뭇잎 중앙에 곡선을 그어 잎맥을 표현합니다. 나뭇가지는 ● 236번 고동색 오일파스텔을 사용해서 가장자리 부분에 소량만 칠해준 다음 찰필로 풀어주세요. 마지막으로 하얀색 오일파스텔을 사용해서 각 블루베리 열매의 가장 밝은 부분들(2시 방향)에 포인트가 되도록 조금씩 칠해주어 완성합니다(이 과정은 생략해도 좋습니다).

블루베리 요거트

건강하게 한 잔! 아침에 가볍게 마시기 좋은 블루베리 요거트입니다.
윗면에 올려진 앙증맞은 블루베리 네알이 그림에 달콤함을 더해주고
있습니다.

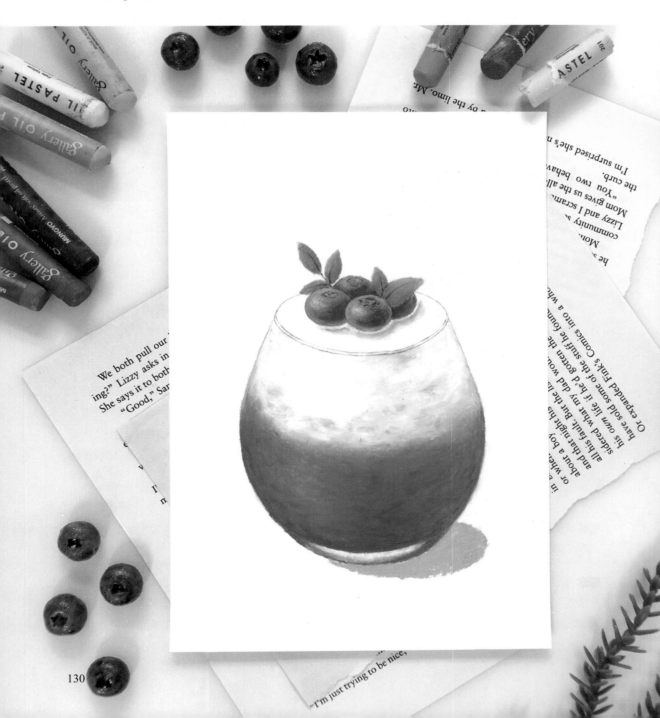

1

2

3

1 유리잔은 샤프로, 블루베리와 허브잎은 남색과
연두색 '색연필'로 스케치 해주세요.

2 ● 219번 남색 오일파스텔을 사용해서 각 블루베리의 5시 방향을 진하게 칠해주세요. 이때는 가장자리 부분을 얇게 남겨두고 칠해줍니다. 음료의 바닥 부분은 ● 212번 보라색으로 칠해줍니다. 오른쪽 옆 가장자리에서 안쪽으로 조금 떨어진 부분을 가장 진하게, 왼쪽 가장자리에서 안쪽으로 조금 떨어진 부분을 가장 밝게 남겨두고 칠해주는 거예요.

3 블루베리의 나머지 부분은 ● 223번 하늘색을 칠해주세요. 10시 방향을 약간만 남겨두고 칠합니다. 음료 부분은 ● 216번 분홍색을 사용해서 그림과 같이 칠해줍니다. 보라색을 가장 진하게 칠한 부분은 남겨둡니다. 또한, 보라색과 종이의 하얀색이 만나는 부분에는 분홍색으로 얼룩을 주듯이 칠해주세요. 유리잔의 바닥에도 분홍색을 칠합니다.

4

5

4 보라색 음료의 분홍색과 보라색 사이에 ● 210번 자주색을 가로 방향으로 칠해줍니다. **TIP** 보라색-자주색-분홍색 순서로 그러데이션 해주기 위해 칠해주는 과정입니다.

하얀 요거트와 만나는 부분에는 분홍색으로 그려주었던 방법과 동일하게 얼룩을 주듯이 자주색을 칠해주세요. 블루베리 열매의 표면에도 ● 210번 자주색을 조금만 칠해주세요.

5 윗면의 허브잎은 ● 269번 초록색으로 각 잎의 안쪽에 칠해주세요. ◌ 249번 연한 회색을 사용해서 음료 윗면의 블루베리 열매 그림자를 그려줍니다. 또한, 유리잔 옆면(하얀 요거트 부분)은 오른쪽 옆 가장자리에서 안쪽으로 조금 떨어진 부분을 연한 회색으로 칠해주어 음영을 표현합니다. 양옆의 가장자리에도 회색을 조금씩 칠해주세요.

6

7

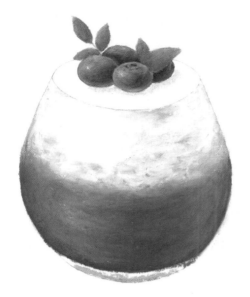 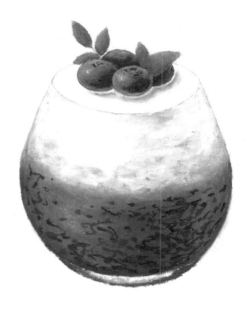

6 허브잎은 ● 242번 연두색을 사용해서 초록색과 잘 섞이도록 문질러 칠해주세요. 블루베리 열매는 손가락이나 면봉으로 문질러 색을 섞어주고, 찰필로 외곽선을 정리합니다. 또한, 하얀색의 요거트 부분에는 ○ 244번 하얀색을 사용해서 회색을 칠한 곳과 분홍색으로 얼룩을 주었던 부분을 문질러 덧칠하면서 자연스럽게 색이 섞일 수 있도록 해주세요. 유리잔 아래 보라색 부분은 손가락으로 문질러서 미리 칠해둔 색들을 자연스럽게 그러데이션 합니다. 테두리 부분은 찰필을 사용해서 정리해주세요.

7 블루베리의 가장 진한 부분인 5시 방향에 ● 219번 남색을 한 번 더 칠해서 어두운 음영을 강조합니다. 꼭지 모양도 남색으로 그려주세요. **TIP** 오일파스텔로 꼭지를 그리기 어렵다면 8)과정에서 '색연필'로 그려주세요. 블루베리 아래의 그림자에는 블루베리와 가장 가까운 부분에 ● 247번 진한 회색을 조금만 칠한 다음 면봉으로 문질러 오른쪽 방향으로 그러데이션 해주세요. 유리잔의 바닥 부분에도 ● 247번 진한 회색을 사용해서 테두리 선을 그어줍니다.

음료 아래 보라색 부분에는 ● 219번 남색과 ● 209번 빨간색을 사용해서 그림과 같은 얼룩무늬를 그려주세요. 블루베리를 갈았을 때 조금씩 보이는 알갱이들을 표현하기 위해 그려주는 과정입니다.

8

9

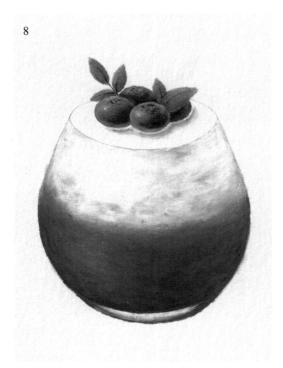

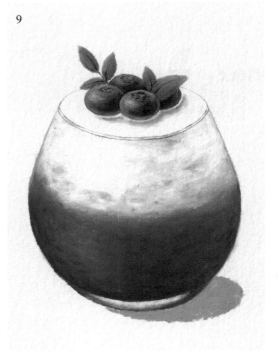

8 이번에는 초록색 '색연필'로 허브잎의 중앙에 잎맥을 그려주세요. 블루베리의 남색도 찰필이나 면봉으로 살짝만 문질러 풀어주고, 남색 '색연필'을 사용해서 꼭지를 그려줍니다. 음료 아래에 남색과 빨간색으로 얼룩을 준 부분은 손가락으로 문질러 살짝만 풀어주도록 합니다. 이어서, 유리잔 바닥 부분에 하얗게 남겨둔 곳은 ◯ 244번 하얀색으로 문질러 칠해주고, 찰필을 사용해서 유리잔 바닥의 진한 회색 테두리 라인을 정리해주세요.

9 ● 254번 어두운 분홍색으로 그림자를 그려주고, 블루베리의 가장 밝은 부분에는 ◯ 244번 하얀색을 칠해 밝은 곳을 강조합니다. 마지막으로 샤프 또는 회색 '색연필'로 유리잔 입구 부분에 얇은 선을 두 줄 그려주어 완성합니다.

블루레몬
에이드

블루베리와 레몬의 조화가 아름다운 에이드 음료입니다.
블루베리 그리기 시간인데 레몬그리는 방법까지 배울 수 있을
거예요. 두둥실 떠 있는 얼음까지 그려보세요.

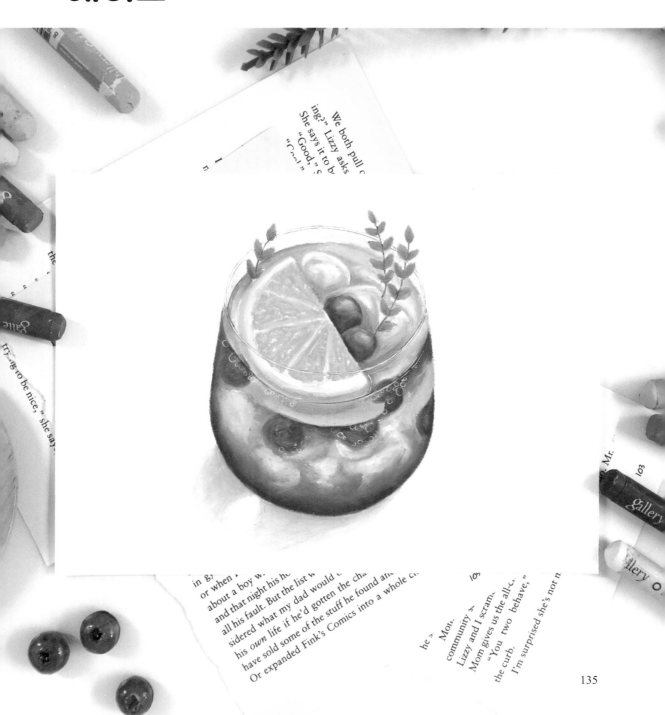

1
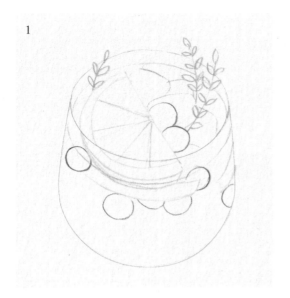

2
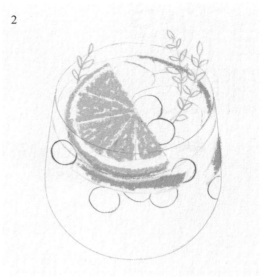

3
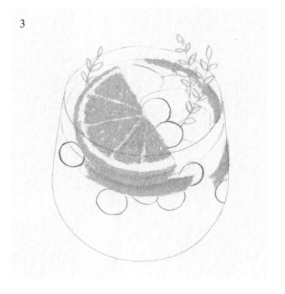

 유리잔은 샤프로, 레몬은 노란색, 허브잎은 연두색, 블루베리는 남색 '색연필'을 사용해서 그림과 같이 스케치를 해주세요.

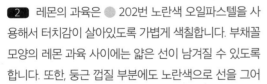 레몬의 과육은 ● 202번 노란색 오일파스텔을 사용해서 터치감이 살아있도록 가볍게 색칠합니다. 부채꼴 모양의 레몬 과육 사이에는 얇은 선이 남겨질 수 있도록 합니다. 또한, 둥근 껍질 부분에도 노란색으로 선을 그어주세요. 이어서, ● 204번 주황색을 사용해서 레몬 껍질의 진한 음영을 그려주도록 합니다. 과육을 그렸던 레몬 아래로 보이는 옆면에 주황색으로 선을 그어주고, 아랫부분의 또 다른 레몬 껍질에도 주황색을 칠합니다. 2시 방향 유리잔 벽에 붙어있는 레몬의 껍질에도 주황색을 칠해주세요.

3 부채꼴 모양의 레몬 과육 부분에 ● 204번 주황색을 사용해서 작은 동그라미들을 겹쳐 그리며 과육을 한 번 더 묘사합니다. 작은 알맹이들이 보이는 것처럼 터치감을 살리며 묘사해주세요. 2)의 과정에서 그려놓았던 주황색 껍질 주변에 ● 202번 노란색을 덧칠해서 노란색과 주황색이 자연스럽게 섞이도록 칠해줍니다. 과육을 그렸던 레몬의 10시 방향 주변 껍질에 ● 204번 주황색으로 얇은 테두리를 그어 주세요.

4

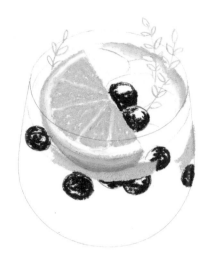

5

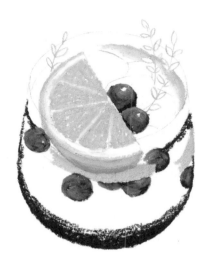

6

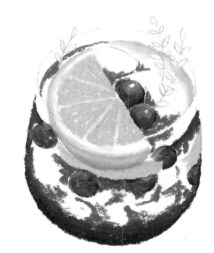

4 이번에는 ● 206번 주황색을 사용해서 과육을 그렸던 레몬 껍질의 위아래 테두리 부분에 선을 그어주고, 특히 아랫부분은 ● 206번 주황색을 더 진하게 칠해주어 음영을 표현합니다. 찰필을 사용해서 모든 레몬의 외곽선을 정리하고, 색을 부드럽게 섞어주세요. ● 219번 남색 오일파스텔을 사용해서 블루베리를 칠해줍니다. 음료 윗면에 있는 블루베리의 경우는 2시 방향이 가장 밝도록 남겨서 칠하고, 음료 속에 있는 블루베리의 경우는 하얀 부분이 곳곳에 남겨지도록 가볍게 칠해주세요.

5 블루베리는 ● 223번 하늘색을 덧칠해서 남색과 섞어줍니다. 음료 윗면에 있는 블루베리는 마찬가지로 밝은 곳을 조금 남겨주세요. ● 219번 남색 오일파스텔로 유리잔 옆면의 음료 표면선과 바닥부분을 그림과 같이 칠해주세요. 특히 바닥을 약간 더 두껍게 칠해줍니다.

6 ● 210번 자주색을 사용해서 블루베리 열매 위에 조금씩만 칠해주세요. **TIP** 남색 블루베리 위에 자주색이 포인트가 되도록 색을 섞어주는 과정입니다. 또한, 같은 자주색을 사용해서 음료의 곳곳에 그림과 같이 얼룩을 주듯 얼음 모양을 남겨가며 칠해주세요.

7

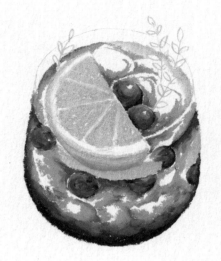

8

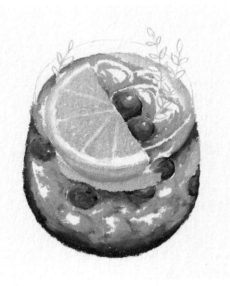

9

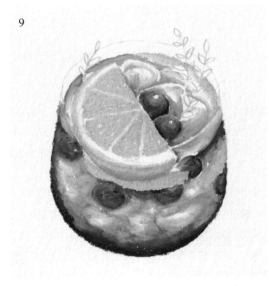

7 ● 239번 분홍색을 사용해서 미리 칠해둔 자주색과 하얗게 남겨둔 부분 사이에 중간색을 칠해줍니다. **TIP** 얼음을 묘사하기 위해 곳곳에 하얗게 남겨주어야 합니다. 전부 채워 칠하지 않도록 주의합니다.

8 이번에는 ● 215번 연보라색으로 그림을 참고하며 곳곳에 칠해주세요. 남색과 자주색이 만나는 부분, 자주색과 분홍색이 만나는 부분 등에 칠해주었습니다.

9 ○ 244번 하얀색 오일파스텔로 밝게 남겨둔 부분을 눌러 칠하고, 주변의 색 위에도 칠해주어 자연스럽게 색을 풀어주세요. **TIP** 하얀색 오일파스텔 표면에 진한 색이 묻어나면 얼룩이 생길 수 있기 때문에 수시로 닦아가며 사용합니다.

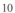 10

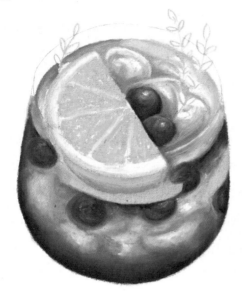

11

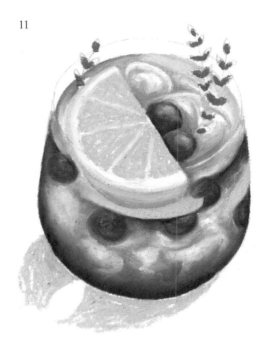

10 모든 색들이 자연스럽게 그러데이션 될 수 있도록 손가락 또는 면봉으로 문질러주고 외곽선은 찰필로 깔끔하게 정리해주세요. 블루베리 또한 미리 칠해둔 색이 자연스럽게 섞여지도록 문질러 풀어주고 칠필로 외곽선을 정리합니다.

11 음료 윗면의 블루베리는 2시 방향, 가장 밝은 곳에 ○ 244번 하얀색을 덧칠해서 밝은 곳을 부드럽게 만들어 줍니다. 허브잎은 각 잎의 줄기와 닿는 부분에 ● 269번 초록색을 칠해주세요. 음료의 그림자는 왼쪽으로 ○ 245번 푸른 회색을 사용해서 그림과 같이 채색합니다.

12
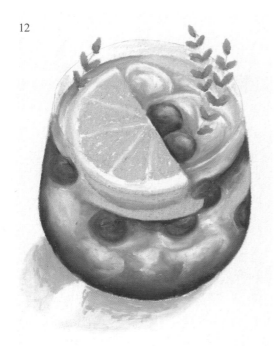

13

12 각 허브잎의 끝부분에는 ● 242번 연두색을 칠해서 초록색과 자연스럽게 색이 이어지도록 해주세요. 유리잔의 가장 뒷부분(음료 윗부분)은 ● 249번 연한 회색을 사용해서 11시 방향을 제외한 나머지를 칠해주세요. 또한, 그림자의 가장 안쪽에는 ● 254번 어두운 분홍색을 그림과 같이 칠해줍니다.

13 그림자는 ○ 244번 하얀색을 문질러 칠하면서 미리 칠해둔 푸른 회색과 어두운 분홍색이 자연스럽게 섞일 수 있도록 풀어주세요. 허브잎은 찰필을 사용해서 색을 자연스럽게 섞어주고, 외곽선도 정리합니다. 또한, 초록색 '색연필'을 사용해서 얇은 허브잎의 줄기를 그려주세요. 유리잔 입구의 둥근 부분은 샤프나 회색 '색연필'을 사용해서 얇은 선을 두 줄 그려 유리잔의 두께를 표현합니다. 유리잔 안에 담겨있는 음료의 표면 선은 남색 '색연필'을 사용해서 둥근 곡선을 그어주세요. 마지막으로 하얀색 마카펜을 사용해서 동글동글 기포를 곳곳에 그려 넣어 완성합니다.

Class.07

앞에서 그려봤던 블루베리와 비슷한 느낌의 포도송이예요.
한 알 한 알 표현하기 번거로울 수도 있지만
완성 되었을 때에는 정말 예쁜 과일 중에 하나랍니다.

'포도'



청포도와
보라색 포도

포도 한알 한알 햇빛의 컬러가 감도는 포도송이 그림은
언제 보아도 탐스럽고 예뻐요.
빛과 어두움을 이해하고 연습한다면 더욱 멋지게 연출된 포도송이도
쉽게 그려낼 수 있을거예요.

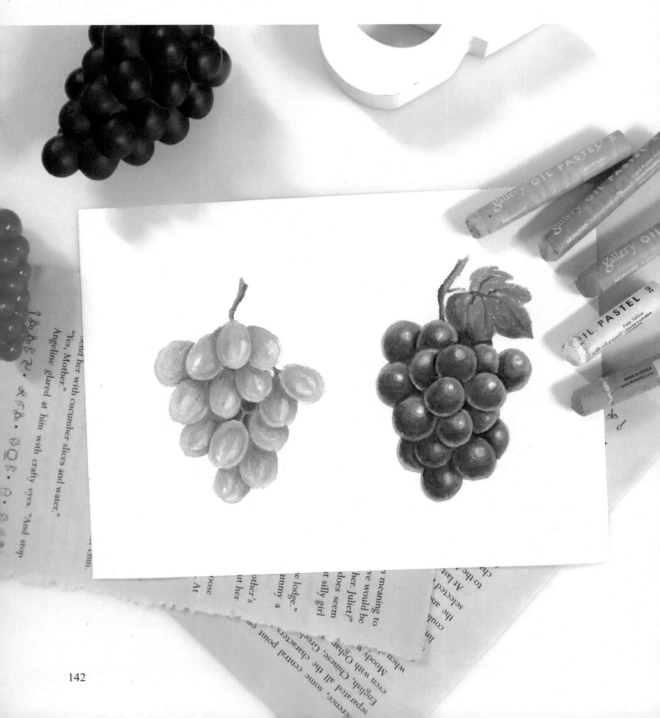

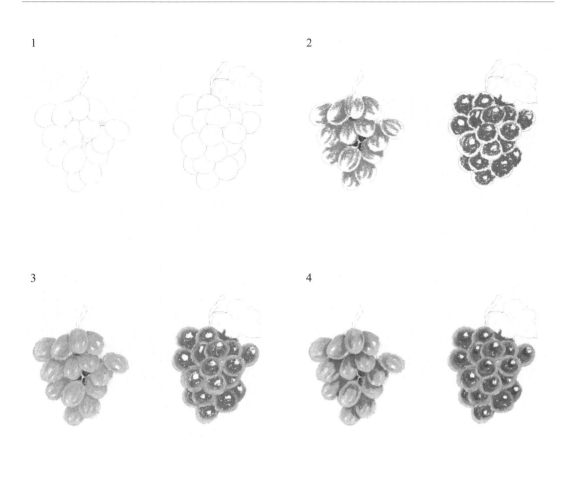

1

2

3

4

1 샤프 또는 연두색, 보라색 '색연필'로 스케치 해주세요.

2 **청포도** : ● 241번 연두색 오일파스텔로 각 포도알의 아래부분을 밝게 남겨두고 색칠합니다.

보라색 포도 : ● 214번 보라색으로 각 포도알의 1시 방향과 가장자리 부분을 둥근 모양으로 밝게 남겨두며 색칠합니다.

3 **청포도** : ● 201번 연한 노란색으로 나머지 부분을 채색해 주세요.

보라색 포도 : ● 265번 하늘색으로 테두리 부분을 둥글게 색칠합니다.

4 **청포도** : ● 269번 초록색으로 각 포도알이 닿는 부분을 진하게 채색해 그림자를 표현합니다.

보라색 포도 : ● 210번 자주색으로 포도의 밝은 동그라미 왼쪽 아랫부분을 둥글게 칠해주세요.

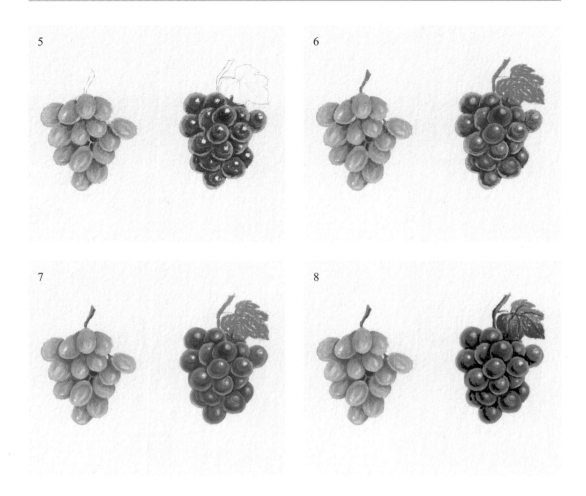

5 **청포도** : ⚪ 244번 하얀색을 문지르면서 기존의 색들이 자연스럽게 블렌딩 되도록 칠해줍니다.

　　보라색 포도 : ⚫ 211번 진한 보라색을 각 포도알이 닿는 부분과 7시 방향에 칠해서 그림자를 만들어 주세요.

6 **청포도** : 🔵 203번 연한 주황색을 포도알 곳곳에 포인트로 칠해줍니다.

　　보라색 포도 : ⚪ 244번 하얀색 오일파스텔을 문지르며 칠해주세요. 기존의 색들이 적절히 블렌딩 되도록 합니다. 포도가지와 잎은 ⚫ 242번 연두색으로 통일하여 색칠합니다.

7 찰필을 사용해서 색이 잘 섞이지 않은 부분들은 그러데이션 해주고, 거칠게 남아있는 외곽선을 정리해줍니다.

8 **보라색 보도** : ⚫ 248번 검정색을 그림과 같이 소량만 칠해서 진한 그림자를 표현해줍니다. **TIP** 각 테두리선을 최대한 선명하게 표현하는 것이 좋습니다. 오일파스텔 끝이 뭉툭하다면 칼로 잘라서 사용해주세요.

　　포도가지와 잎은 ⚫ 232번 초록색을 사용해서 가지의 왼쪽과 잎의 아래부분에 음영을 넣어주세요.

9 10

11

9 **청포도** : ○ 244번 하얀색으로 각 포도알의 오른쪽 부분이 밝아 보이도록 짧은 세로 선을 그려줍니다(완성).

보라색 포도 : 찰필을 사용해서 포도알의 검정색을 부드럽게 풀어주도록 합니다. 또한, 잎의 초록색이 연두색
과 자연스럽게 그러데이션 되도록 면봉이나 찰필로 블렌딩 해주세요.

10 **보라색 포도** : 이전 과정에서 마무리해도 좋지만, 보라색을 더욱 강조하고 싶다면 ● 210번 자주색을 그림과
같이 한 번 더 덧칠합니다. TIP 각 포도알의 7시 방향 위주로 칠해줍니다.

11 **보라색 포도** : 찰필로 자주색을 자연스럽게 블렌딩 합니다(완성).

상자에 담긴
포도송이

상자위에서 한 껏 자신의 자태를 뽐내고 있는 자주빛의 알록달록한
포도송이입니다. 집중해서 그리다 보면 어느덧 속상한 생각과
힘든 마음들이 날아가 버려요.

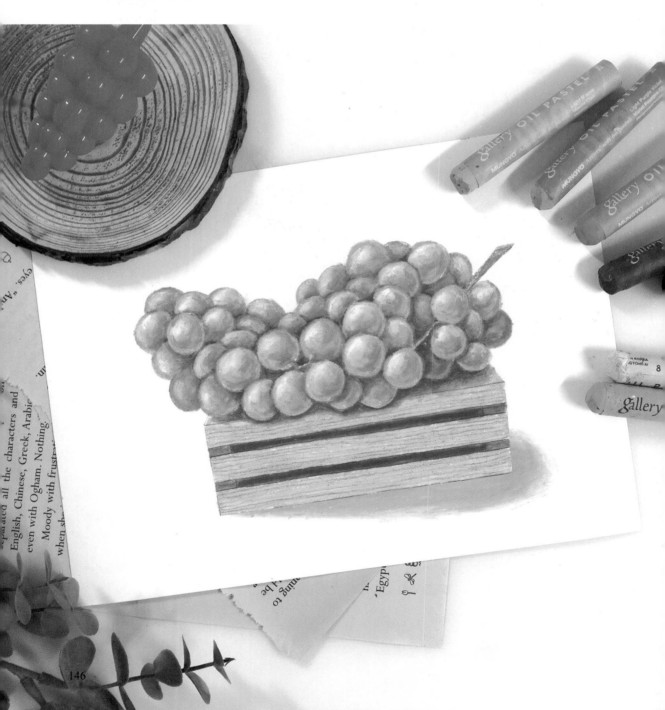

1

2

3

4

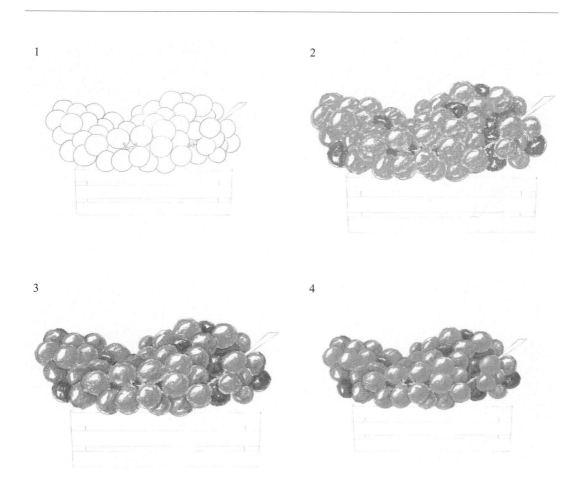

■1■ 진한 분홍색과 연두색 '색연필'로 포도송이를, 샤프로 나무 상자를 스케치합니다.

■2■ ● 239번 복숭아색, ● 216번 분홍색, ● 260번 진한 분홍색 오일파스텔로 그림과 같이 각각의 포도알에 가볍게 채색합니다. 각 포도알의 11시 방향이 가장 밝도록 남겨두며 칠해주세요.

■3■ ● 239번을 칠한 곳에는 ● 257번 진한 분홍색 / ● 216번을 칠한 곳에는 ● 259번 자주색을 / ● 260번을 칠한 곳에는 ● 210번 자주색을 칠해줍니다. 이때는 그림자가 생기는 각 포도알의 경계부분과 5시 방향을 주로 칠해주세요.

■4■ 면봉 또는 찰필을 사용해서 부드럽게 색을 풀어주세요.

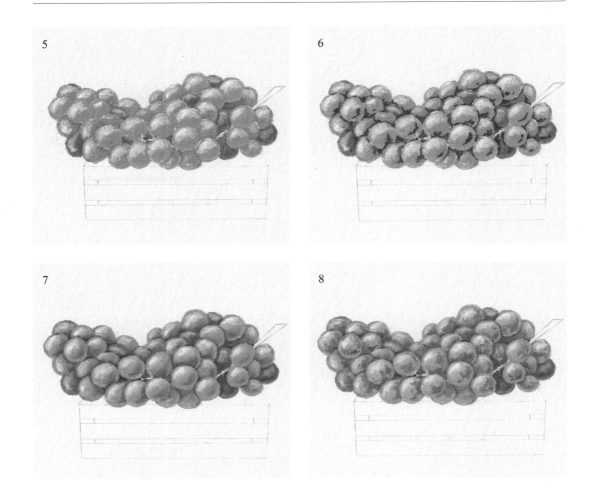

5 ◯ 244번 하얀색으로 각 포도알의 11시 방향이 가장 밝도록 칠해줍니다.

6 이번에는 어두운 음영을 강조해서 칠해보도록 하겠습니다. ● 212번 진한 보라색을 각 포도알의 경계선과 5시 방향이 어둡도록 그림과 같이 소량만 칠해주세요.

7 찰필 또는 면봉으로 미리 칠해둔 하얀색과 진한 보라색이 밑색들과 자연스럽게 그러데이션 되도록 부드럽게 풀어줍니다.

8 각 포도알에 포인트가 되는 색을 칠해주도록 하겠습니다. ◯ 203번 연한 주황색과 ● 260번 진한 분홍색, ● 215번 연보라색을 그림과 같이 조금씩 칠해주도록 합니다.

9

10

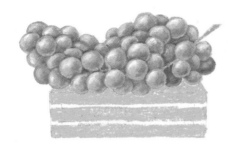
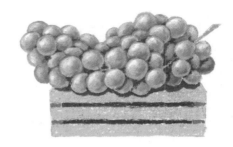

11

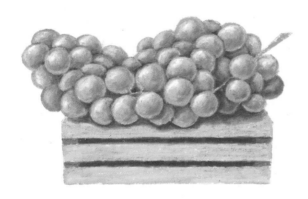

9 찰필 또는 면봉으로 칠해둔 색을 부드럽게 풀어주세요. 포도 가지는 ● 242번 연두색으로 칠해주고, 아래 나무상자는 ● 250번 황토색으로 칠해주세요.

10 ● 236번 고동색을 사용해서 각 포도알의 진한 그림자를 그려줍니다. 또한, 포도송이로 인해 생기는 그림자는 동일한 고동색을 사용해서 나무상자 윗부분에 그려주고, 나무판 사이의 틈을 가로 모양으로 길고 진하게 칠해주세요.

나무상자 양옆에 세로 방향의 틈에는 ● 253번 갈색을 칠해줍니다.

11 찰필 또는 면봉으로 고동색을 그러데이션 합니다. ● 250번 황토색으로 칠했던 나무판 위에는 ● 243번 베이지색을 사용해서 얼룩을 주듯이 문질러서 덧칠해 주세요.

12

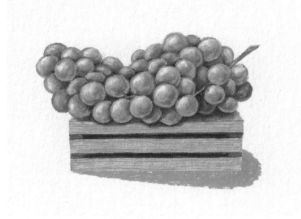

13

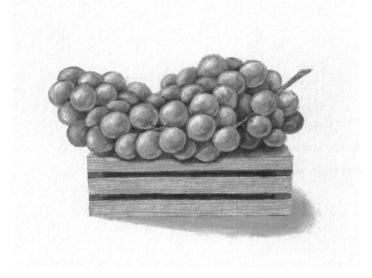

12 갈색 '색연필'을 사용해서 나무판에 긴 가로선을 여러개 그려줍니다. 좁은 간격으로 그려 나뭇결을 묘사합니다. 고동색 색연필이나 샤프를 사용해서 나무상자의 각 테두리 선(스케치 선)을 그어주어도 좋습니다. 포도가지에는 ● 238번 갈색으로 테두리 선을 그어서 마무리 해주세요. **TIP** 각 포도알에 부족한 색이 있다면 조금씩 추가해서 원하는 색으로 만들어 줍니다. 그림속에는 ● 215번 연보라색을 조금씩 더 추가해 주었습니다.

또한, ● 254번 어두운 분홍색으로 그림자를 그려주세요(그림자는 생략해도 됩니다).

13 그림자의 끝부분에 ○ 244번 하얀색을 칠해주어서 그림자를 부드럽게 풀어주세요.

포도음료

얼음과 포도알을 띄운 보랏빛의 시원한 포도음료를 그려보아요.
예쁘게 완성한 후 뽀글뽀글 기포를 그릴 때가 가장 재미있어요!

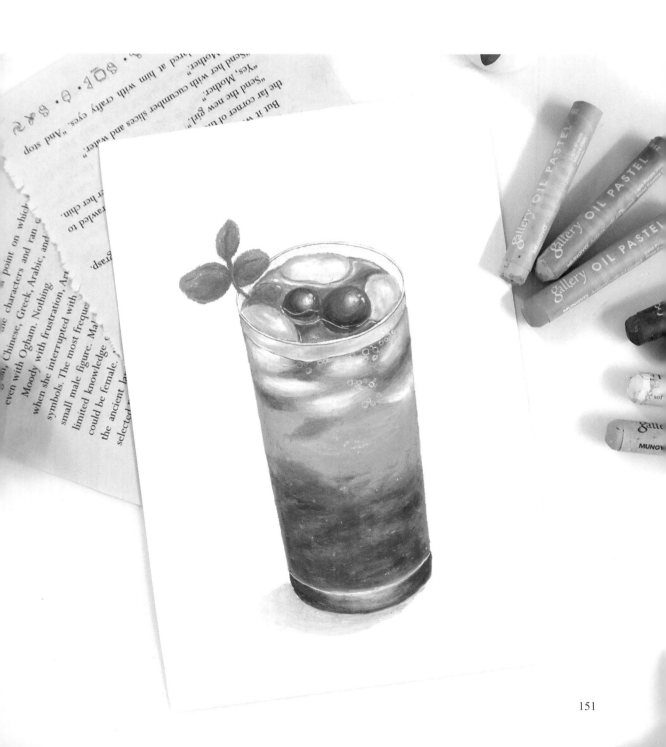

1

2

3

1 샤프나 연필로 그림과 같이 스케치합니다.

2 ● 211번 보라색 오일파스텔을 사용해서 윗면의 포도알과 유리컵 바닥 부분에 포도 무늬를 그려주세요. TIP 포도알은 2시 방향이 가장 밝도록 동그란 모양으로 남겨둡니다.

3 ● 258번 자주색으로 유리잔 아래 포도무늬 주변을 칠해주세요. TIP 유리잔 바닥과 같은 U모양의 둥근 곡선이 되도록 칠해줍니다. 유리잔 옆면의 윗부분에도 자주색을 칠하는데, 곳곳에 얼음이 될 부분을 남기며 채색합니다.

포도알의 중앙에도 동일한 ● 258번 자주색을 칠하고, 윗면 포도알과 얼음을 제외한 음료 부분에도 자주색을 칠해주세요. 이어서 ● 256번 분홍색으로 윗면의 얼음 가장자리 부분을 칠해줍니다.

4

5

4 윗면 허브잎은 ● 241번 연두색으로 채색합니다. 유리잔의 중앙 부분은 ● 239번 분홍색으로 위, 아래의 색이 자연스럽게 블렌딩 되도록 칠해주세요. 유리잔의 가장 바닥 부분에도 살짝 칠해줍니다.

5 유리잔 위로 떠 올라있는 얼음에 ● 249번 연한 회색을 칠해주세요. **TIP** 이때는 각 얼음 중앙에 종이의 하얀색이 남겨지도록 합니다. 포도알의 7시 방향(가장자리에서 안쪽으로 떨어진 부분)에 ● 219번 남색을 소량 칠해주세요. 유리잔 아래 포도무늬에도 남색을 조금씩만 덧칠합니다. 이어서, ● 259번 진한 자주색을 사용해서 옆면의 얼음 주변과 양 옆 테두리 부분, 바닥의 포도무늬 사이에도 그림과 같이 얼룩을 주듯이 칠해주세요.

6

7

6 이번에는 ◯ 244번 하얀색을 사용해서 음료의 색이 자연스럽게 풀어질 수 있도록 칠하겠습니다. 유리잔 옆면은, 진한 색과 연한 색이 만나는 부분에 하얀색을 문질러 그러데이션하고, 아래 진한 자주색 부분에는 오른쪽 부분 위주로 하얀색을 부분부분 칠해주세요. **TIP** 오른쪽에서 빛을 받는 모습을 그려주고 있습니다.

유리잔 윗면에도 그림과 같이 하얀색을 군데군데 칠해줍니다. 포도알의 가장 밝은 부분 주변에도 하얀색 오일파스텔을 문질러 칠해서 모든 색이 잘 풀어질 수 있도록 해줍니다. **TIP** 하얀색을 사용할 때는 진한 보라색 등이 쉽게 묻어나고, 얼룩으로 번질 수 있어서, 자주 닦아 사용합니다.

허브잎에는 ● 269번 초록색을 사용해서, 그림과 같이 줄기와 닿는 부분을 진하게 칠하고 잎의 끝부분으로 연하게 풀어가며 채색합니다. 유리잔의 가장 바닥 부분에는 ● 248번 검정색으로 양옆을 진하게 칠해줍니다.

7 손가락 또는 면봉을 사용해서 칠해둔 색들이 하얀색과 잘 섞이도록 문질러 주세요. 또한, 가장자리 부분은 찰필을 사용해서 깔끔하게 정돈해 줍니다.

가장 바닥 부분의 검정색과 분홍색이 만나는 중간지점에는 ● 209번 빨간색을 살짝만 칠해주고, 보라색 음료의 아랫부분에도 빨간 느낌을 추가하고 싶다면 부분 부분에 ● 209번 빨간색을 얼룩을 주듯 칠해주도록 합니다.

8
9

8 ● 267번 연두색으로 음료 속에 있는 허브잎을 그림과 같이 그려주세요. 또한, ● 213번 보라색을 사용해서 윗부분에 포도알이 비치는 느낌을 표현해줍니다.

유리잔 가장 바닥의 중앙 윗부분에는 ◯ 244번 하얀색을 칠해서 모든 색이 자연스럽게 블렌딩 되도록 만들어 줍니다.

9 찰필을 사용해서 자연스럽게 색을 풀어주세요. 면봉이나 손가락을 사용해도 됩니다.

10

11

10 이번에는 그림자를 그릴 건데요, 유리잔과 가까운 부분은 ● 254번 어두운 분홍색을, 멀어지는 부분에는
◐ 249번 연한 회색을 사용해서 그림과 같이 왼쪽으로 둥글게 그려줍니다. ◐ 249번 연한 회색을 사용해서 그림
의 가장 윗부분인 유리잔 입구 쪽에 살짝 칠해준 뒤, 샤프나 회색 '색연필'을 사용해서 유리잔 입구 부분의 두께를
나타내는 둥근 선을 두 줄 그려주도록 합니다.

11 하얀색 펜을 사용해서 포도알에 곡선을 그려 음료 속에 반 정도 잠겨있는 듯한 모습으로 묘사합니다. 이어
서, 음료 속에 동그란 기포를 그려 넣어 마무리합니다. **TIP** 마카펜 대신에 하얀색 '유성 색연필'로 긁어내듯이 그
려주어도 좋습니다.

청포도 타르트

청포도의 상큼한 느낌을 그림에 담아보세요.
타르트 위에 영롱하게 반짝거리는 연두빛 포도알을 표현하기는
그렇게 어렵지 않습니다.

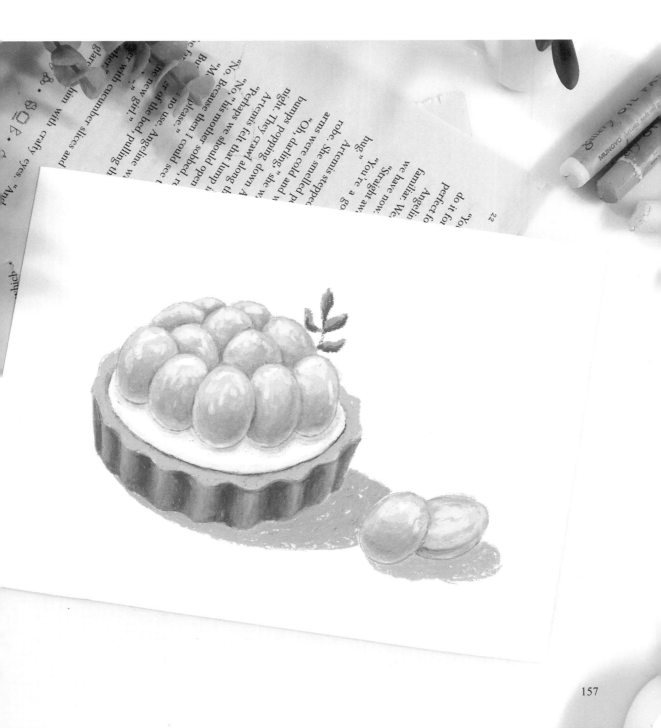

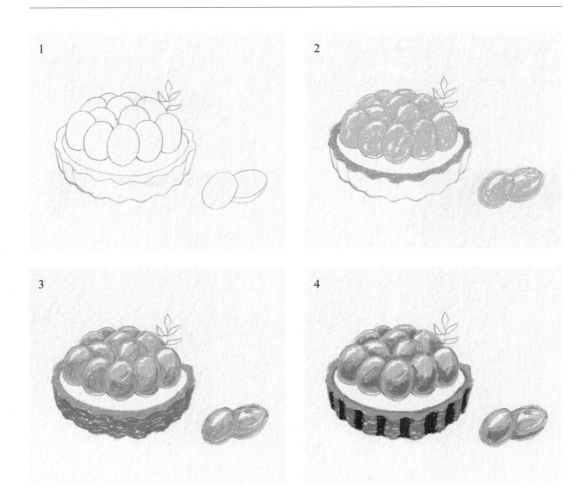

1 연두색과 황토색 '색연필'로 그림과 같이 스케치합니다.

2 ● 201번 연한 노란색으로 포도알을 채색합니다. 11시 방향을 하얗게 남겨가며 칠해주세요. 타르트의 윗면은 ● 250번 황토색으로 채색합니다.

3 각 포도알의 아래쪽, 특히 4시 방향을 가장 진하게 표현하도록 하겠습니다. ● 241번 연두색을 그림과 같이 선이 보이도록 칠해줍니다. 타르트의 옆면은 ● 238번 황토색으로 가볍게 칠합니다.

4 포도알의 가장자리에서 안쪽으로 조금 떨어진 4시 방향 부분을 ● 267번 연두색으로 한 번 더 진하게 칠해주도록 합니다. **TIP** 3)의 과정보다 더 좁은 범위에 칠해주세요. 뒤쪽에 놓인 반만 보이는 포도알의 경우는 앞쪽 포도알과 닿는 경계 부분인 아랫부분을 칠해주세요. 타르트의 윗면은 크림과 닿는 부분에 ● 253번 갈색으로 선을 그어주고, 울퉁불퉁 튀어나온 옆면에는 ● 236번 고동색으로 안쪽으로 들어간 부분에 칠해줍니다.

5

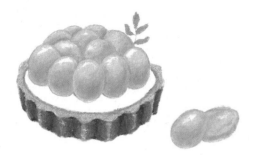

6

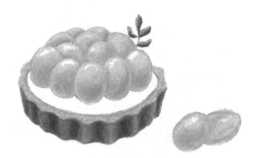

7

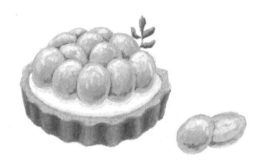

5 포도알은 사용한 색들이 자연스럽게 블렌딩 되도록 손가락 또는 면봉으로 문질러주고, 가장자리 부분은 찰필을 사용해서 정리해줍니다. 허브잎은 ● 242번 연두색으로 칠해주세요. 타르트 옆면의 고동색 양옆에는 ● 253번 갈색을 세로 방향으로 칠해줍니다.

6 면봉과 찰필을 사용해서 타르트의 윗면과 옆면 모두 자연스럽게 그러데이션 될 수 있도록 색을 풀어주도록 합니다. 허브잎에는 ● 233번 올리브색을 각 잎의 아랫부분에 칠해줍니다. 또한, 각 포도알에는 ○ 203번 연한 주황색을 사용해서 곳곳에 포인트가 되도록 조금씩 칠해주세요. **TIP** 둥근 곡선 모양을 살려가며 짧은 세로 곡선을 그어줍니다.

7 ○ 244번 하얀색으로 각 포도알의 밝은 부분을 표현하도록 하겠습니다. 윗부분과 특히 10시 방향을 주로 칠해주세요. 하얀색으로 얼룩을 주듯이 조금만 칠해줍니다. 또한, ● 233번 올리브색으로 포도알의 가장 진한 음영을 칠해줍니다. 각각의 경계선 부분과 4시 방향을 주로 칠합니다. **TIP** 이때는 오일파스텔 끝을 수직으로 잘라서 얇은 선이 나올 수 있도록 만들어 준 다음 칠해주세요. 크림 부분에는 249번 연한 회색으로 위, 아래에 얇은 선을 그려 넣습니다.

8

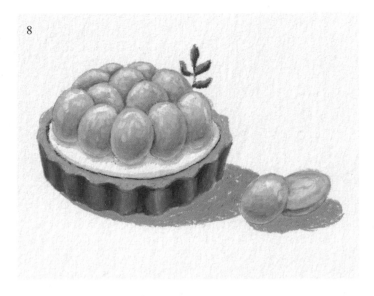

9

8 찰필로 포도알의 어두운 올리브색을 부드럽게 풀어줍니다. 포도알 바로 아래 크림 부분에는 ● 254번 어두운 분홍색을 얇을 선으로 그어줍니다. 또한, 크림 바로 아래 타르트 윗면에도 ● 236번 고동색을 얇은 선으로 그어주세요. 타르트 옆면에 진하게 칠했던 부분에도 한 번 더 고동색을 덧칠해서 음영을 강조해 주어도 좋습니다.

● 254번 어두운 분홍색으로 그림자를 그려주세요(생략해도 괜찮습니다).

9 앞의 과정에서 칠했던 모든 색이 자연스럽게 블렌딩 되도록 찰필을 사용해서 풀어주고, 가장자리 라인을 정리하여 완성합니다.

Class.08

모두가 즐겨먹는 바나나,
먹는 방법도 다양해요.
노란빛의 바나나는 왠지 쉽게
그릴 수 있을 것 같아요!

'바나나'

껍질을 깐
바나나

달콤한 바나나, 껍질을 깐 모습은 더 예뻐요.
노란색을 마음껏 사용하며 즐겁게 그려보세요!

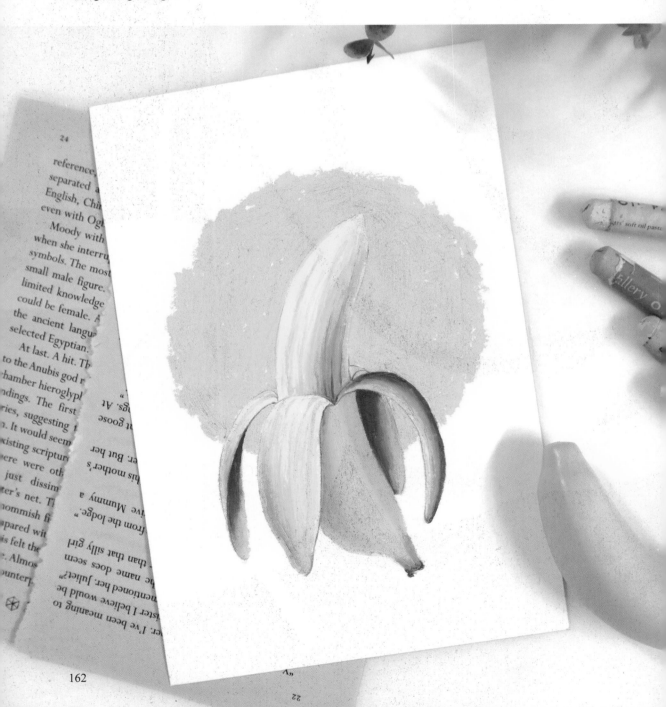

1

2

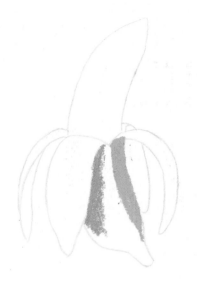

3

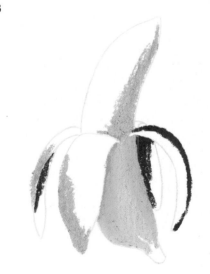

1 노란색 '색연필'로 그림과 같이 스케치 해주세요.

2 ● 205번 진한 주황색으로 껍질의 왼쪽 부분을, ● 204번 주황색으로 오른쪽 부분을 칠해줍니다.

3 주황색으로 칠했던 바나나 껍질에는 ● 202번 노란색을 칠해서 주황색과 자연스럽게 섞이도록 블렌딩 해주세요. 바나나 속 과육의 오른쪽 부분과 왼편의 껍질 안쪽에는 ● 250번 황토색을 그림과 같이 일정 부분만 칠해줍니다. 나머지 껍질에도 그림과 같이 ● 236번 고동색을 일정 부분만 칠해주세요.

4

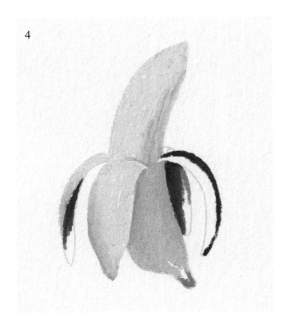

5

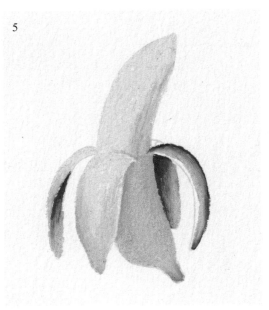

6

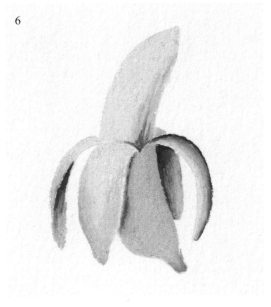

4 바나나 속 과육과 왼편의 껍질 안쪽에는 ◯ 243번 베이지색을 칠해서 기존에 칠했던 황토색과 잘 섞이도록 해줍니다. 아래쪽 바나나 꼭지 부분에는 ● 241번 연두색을 살짝만 칠해주세요. 고동색을 칠했던 껍질의 겉 부분에는 ● 206번 주황색을 칠해서 고동색과 블렌딩합니다.

5 가장 오른편에 있는 껍질의 안쪽에는 ◯ 203번 연한 주황색을 칠해서 고동색과 블렌딩하며 칠해줍니다. **TIP** 얇은 껍질의 두께만큼 남겨두고 칠해주세요. 나머지 껍질에는 ● 202번 노란색을 채워서 고동색-주황색-노란색 순서로 그러데이션 되도록 칠해주세요. 또한, 왼쪽에서 두 번째 껍질에는 ● 202번 같은 노란색을 4시 방향 부분에 살짝 섞어줍니다. 바나나 꼭지 부분에도 ● 202번 노란색을 칠해서 연두색과 잘 섞이도록 만들어 주세요.

6 바나나 속 과육의 음영은 ● 236번 고동색으로 그림과 같이 칠해주고, 아래 노란 껍질 부분에도 고동색으로 선을 그어 그림자를 표현합니다. 가장 오른편의 껍질에는 두께를 표현하기 위해 ◯ 243번 베이지색으로 얇은 선을 그어줍니다.

7
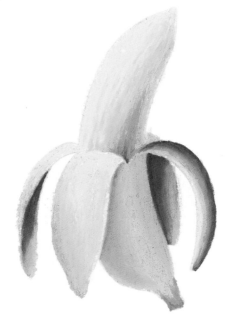

8
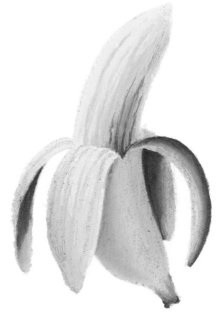

7 손가락 또는 면봉으로 칠해둔 색들이 자연스럽게 그러데이션 되도록 문질러 줍니다. 가장자리 부분에는 찰필을 사용해서 깔끔하게 정리하며 그러데이션 합니다. **TIP** 이 과정에서 색이 연해지거나, 부족한 색이 있다면 주황색, 황토색 등을 추가로 쓰면서 충분하게 발색 될 수 있도록 해주세요.

그림 속 바나나의 과육에는 250번 황토색을, 아래 바나나 껍질 부분에는 ● 205번 주황색을 조금씩 덧칠하면서 그러데이션 하였습니다.

8 위의 바나나 과육과 정면으로 보이는 껍질에는 ● 250번 황토색으로 곡선의 줄무늬를 그려 넣었고, 과육의 오른편에는 ● 236번 고동색으로도 곡선을 살짝 그렸습니다. 또한, 같은 고동색으로 연두색 꼭지 끝에 점을 찍듯이 묘사합니다.

9

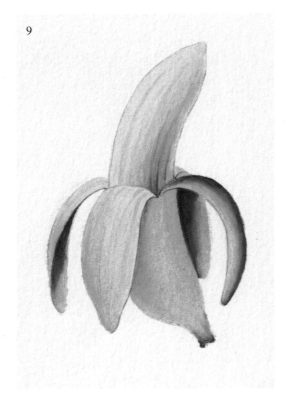

10

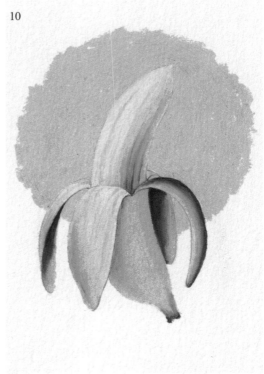

9 찰필이나 손가락으로 가볍게 한번 문질러 풀어주세요. 이대로 완성해도 좋지만, 갈색이나 고동색의 '색연필'로 바나나 외곽선을 그려주어 그림을 정돈해 주어도 좋습니다. 이때는 두껍고 진한 선이 아닌, 얇은 선으로 그려서 그림을 방해하지 않도록 주의합니다.

10 마지막으로, ⬤ 202번 노란색을 사용해서 바나나의 주변을 둥글게 칠해주어도 좋습니다(생략해도 됩니다).

익어가는 바나나

바나나의 다양한 모습을 그려보세요.
노란 바나나, 푸릇푸릇 익어가는 바나나,
오래되서 빨리 먹어야 할것 같은 바나나.
참 재미있을 것 같아요.

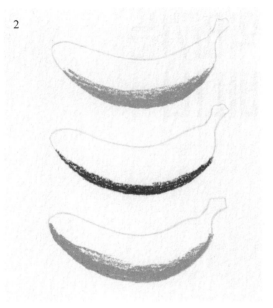

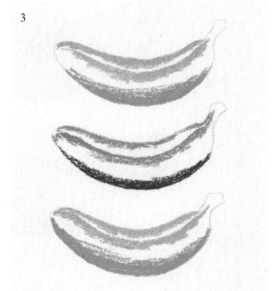

1 노란색 '색연필'로 바나나 세 개를 스케치합니다.

2 **노란 바나나** : ● 205번 주황색 오일파스텔로 바나나의 아랫부분을 칠해주세요. 위로 갈수록 오일파스텔을 연하게 칠해줍니다.

연두색 바나나 : ● 269번 초록색을 바나나 아랫부분에 칠해주세요. 위로 갈수록 연하게 힘을 빼고 칠해줍니다.

3 **노란 바나나** : ● 204번 주황색을 바나나의 윗부분과 그 아래에 조금 띄워 같은 방법으로 칠해주세요. 이번에는 아래 방향으로 연하게 힘을 빼고 칠해줍니다.

연두색 바나나 : ● 241번 연두색으로 노란 바나나와 동일하게 칠해줍니다.

4

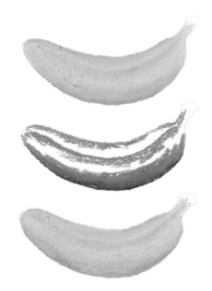

5

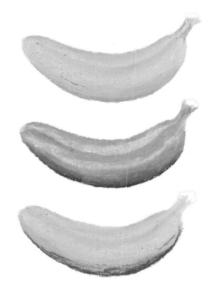

6

4 **노란 바나나** : ⬤ 202번 노란색을 사용해서 위, 아래 주황색과 블렌딩 되도록 문지르며 전체면 적에 칠해주세요.

연두색 바나나 : ⬤ 242번 연두색을 사용해서 초록색과 그러데이션 되도록 문지르며 위로 조금만 칠해주세요.

5 **노란 바나나** : 꼭지 부분에 ⬤ 241번 연두색을 살짝 칠해줍니다.

연두색 바나나 : ⬤ 202번 노란색으로 빈 곳을 채워 칠합니다. 미리 칠해둔 연두색과 잘 섞이도록 해주세요.

익은 바나나 : ⬤ 238번 황토색으로 바나나의 가장 아랫부분을 얇게 칠해줍니다.

6 칠해둔 모든 색이 자연스럽게 그러데이션 되도록 손가락이나 면봉을 사용해서 문지르며 블렌딩합니다. 연두색 바나나의 경우에는 아랫부분에 ⬤ 267번 연두색을 조금씩 섞어가면서 연둣빛이 충분히 돌도록 만들어 주세요.

7

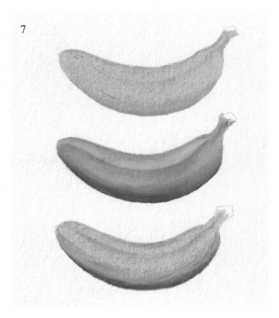

8

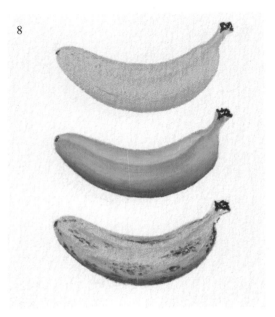

9

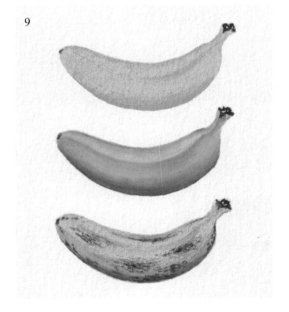

7 익은 바나나는 ● 205번 주황색을 부분부분 칠해주고, 가장 어두운 아랫부분 주변에는 ● 206번 주황색을 칠해서 색을 더욱 다양하게 만들어 주도록 합니다. TIP 얼룩덜룩한 무늬가 생기도록 가로 곡선을 짧게 사용해서 그려주세요.

8 ● 236번 고동색으로 각 바나나의 꼭지 부분을 그림과 같이 울퉁불퉁한 모양으로 그려주세요. 익은 바나나에도 ● 236번 고동색으로 작은 점들을 찍어서 바나나의 익은 모습을 묘사합니다. TIP 작은 점이어도 좋지만, 바나나의 모양인 가로 곡선을 짧게 반복하여 그려도 좋습니다.

9 **익은 바나나** : 이번에는 ● 235번 고동색으로 더욱 진한 점무늬를 그려줍니다. 이때, 미리 그려준 ● 236번 고동색의 점무늬가 부족하다면 함께 섞어서 묘사해도 좋습니다. 세개의 모든 바나나는 찰필을 사용해서 테두리 부분을 정리하며 완성합니다.

바나나 머핀

바나나 향이 달콤하게 느껴지는 보드라운 머핀 입니다.
바나나 머핀은 바나나가 들어가지만 시각적으로 바나나를
볼 수 없기 때문에 슬라이스 된 바나나를 곁들여서 그려보도록 해요.

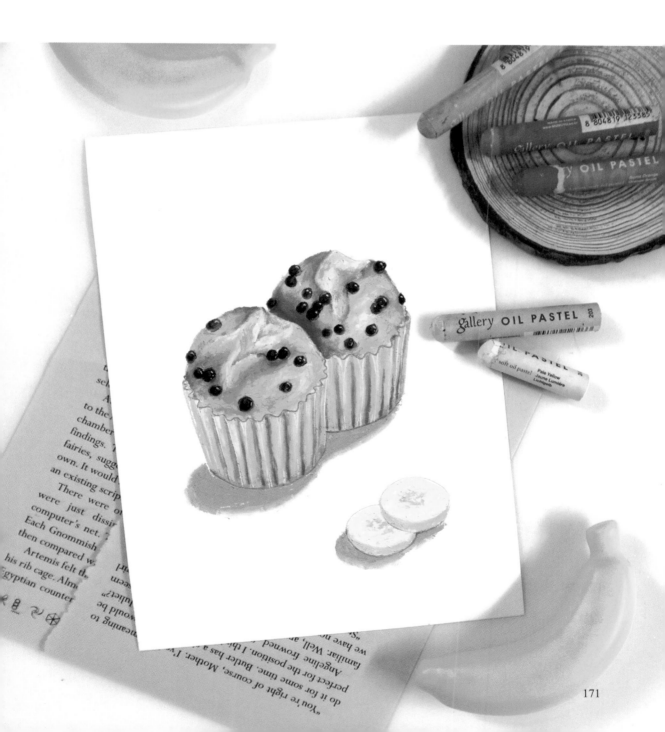

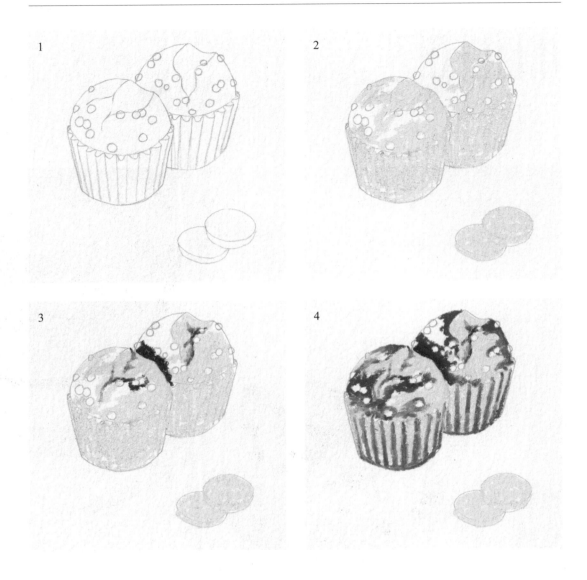

1 황토색 또는 갈색 '색연필'로 머핀을 스케치합니다.

2 ◯ 243번 베이지색 오일파스텔로 그림과 같이 곳곳에 칠해주세요. 바닥 부분 바나나 조각에도 채색합니다.

3 ● 236번 고동색으로 머핀 윗면의 어두운 부분을 칠해주세요.

4 고동색과 연결되도록 ● 237번 갈색을 부분부분 칠해주고, 아래 머핀 컵은 그림과 같이 세로 선을 그어주도록 합니다.

5

6

7

5 갈색이 자연스럽게 풀어지도록 ● 250번 황토색
을 갈색 주변에 칠해주어 블렌딩합니다. 머핀 컵에는
갈색의 세로선 양옆에 황토색을 칠해주세요.

6 머핀 윗면에는 ● 204번 주황색을 그림과 같이 덧칠해서 미리 칠해둔 색과 적절히 섞이도록 해줍니다.
TIP 진한 부분과 연한 부분이 구분되도록 일정 부분에만 칠하고, 윗면 전체면적에 칠하지 않도록 주의합니다.

아래 머핀 컵은 손가락을 사용해서 세로 방향으로 문질러 자연스럽게 색을 풀어주세요. 오른쪽 바닥 바나나 조각
은 ● 250번 황토색으로 옆면을 칠하고 윗면 중앙에 점을 찍듯이 무늬를 그려줍니다.

7 머핀 윗면 밝은 곳에(2시 방향) ● 254번 어두운 분홍색과 ● 202번 노란색을 부분부분 칠해주어 얼룩을 주
듯이 묘사합니다. 바닥 부분 바나나 조각의 윗면에는 ○ 244번 하얀색을 사용해서 옆면과 닿는 아랫부분을 칠해
주세요.

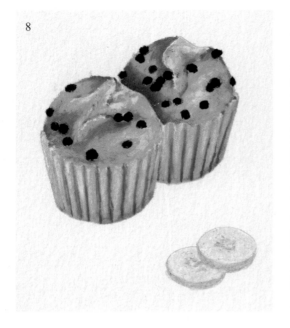

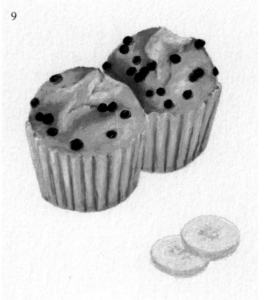

8 이번에는 머핀 윗면에 박혀있는 초코를 표현하도록 하겠습니다. ● 248번 검정색이나 ● 235번 진한 고동색 또는 ● 236번 고동색 등을 사용하여 동그라미를 그려줍니다. 그림 속 초코는 ● 248번 검정색으로 채색하였으나, 갈색을 띠는 초코를 표현하고 싶다면 고동색을 사용해도 좋습니다. 머핀 컵의 바닥 부분에는 ● 236번 고동색으로 얇은 세로 선을 그어 넣어 주름 부분의 포인트가 되는 진한 음영을 표현해주세요. **TIP** 주로 아래쪽에만 그려줍니다.

9 머핀 윗면에 블렌딩이 필요한 부분은 찰필을 사용해서 풀어주세요. 또한, 동그랗게 그려 넣은 초코는 둥근 외곽선을 찰필로 정리하며 부드럽게 풀어줍니다.

10 11

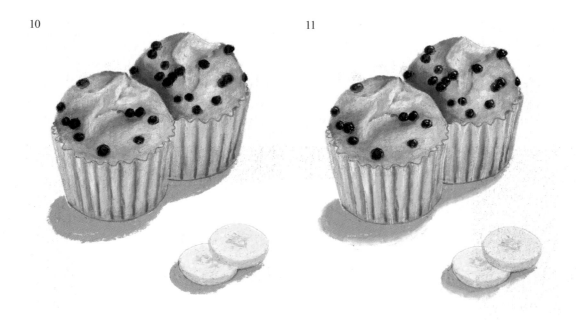

10 ● 254번 어두운 분홍색으로 그림자를 그려 넣습니다. 이어서, 고동색 '색연필'이나 샤프를 사용해서 머핀 컵의 윗부분인 구불구불한 곡선을 그어주고, 바닥 부분도 둥근 곡선으로 선을 그어줍니다.

11 ○ 244번 하얀색 오일파스텔로 그림자의 테두리 부분을 문질러 칠해주고, 부드럽게 풀어줍니다. 하얀색 펜을 사용해서 각 초코의 2시 방향 부분에 점을 찍어 빛 받는 부분을 묘사합니다. 마지막으로, 머핀 컵의 세로선 중에서도 주름이 튀어나와 밝게 빛을 받는 부분에 하얀 선을 그려 넣어 마무리해줍니다.

바나나
아이스크림

바삭한 아이스크림 콘에 얹어진 노란색 아이스크림을 상상해 보세요.
그 위에 바나나 조각과 달달한 시럽을 얹어서 한 입 먹으면 바나나의
달콤한 향이 입안 가득 퍼질 것 같아요.

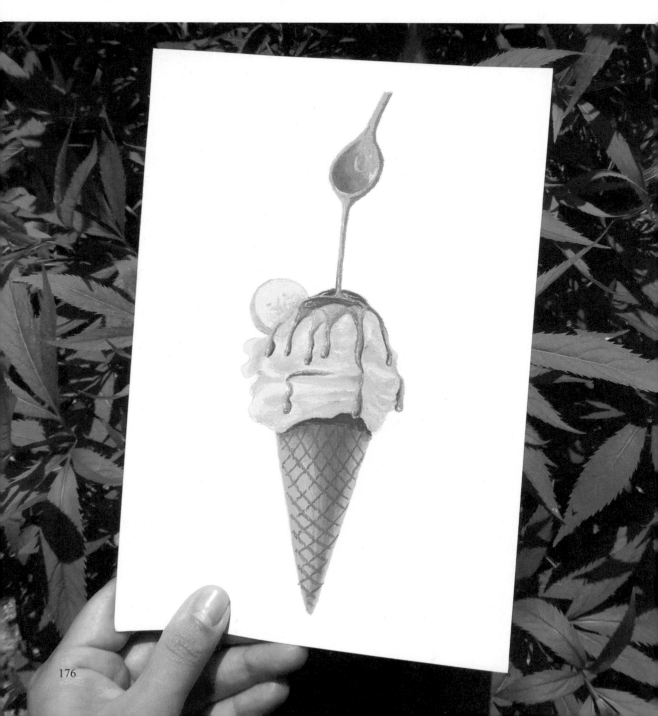

1

2

1 노란색 '색연필'로 아이스크림을 스케치합니다.

2 ⚪ 243번 베이지색 오일파스텔로 아이스크림과 좌측 상단 바나나 조각에 밑색을 칠해주세요. 베이지 밑색 위에 🔵 202번 노란색을 칠해 줄 건데요, 3) 과정을 참고해서 그림자가 지는 부분 위주로 채색합니다.

3

4

3 2) 과정에 이어서 ● 202번 노란색을 칠해주세요. 아이스크림콘은 오른쪽 가장자리에서 안쪽으로 조금 떨어진 부분이 가장 진하도록 칠해 줄 거예요. ● 251번 황토색으로 어두운 부분을 제외한 나머지 밝은 곳을 칠해주고, 가장 어두운 부분은 ● 253번 갈색을 세로 방향으로 칠해줍니다. 이어서 진한 갈색과 황토색이 만나는 양옆을 ● 252번 진한황토색으로 칠해주세요.

좌측 상단 바나나 조각의 옆면, 그리고 아이스크림과 닿는 아래쪽에는 ● 250번 황토색으로 음영을 칠해주고, 단면 중앙에 점을 찍어 묘사합니다.

4 아이스크림콘의 양옆 가장자리에도 ● 252번 진한황토색을 세로 방향으로 얇게 칠해줍니다. 아이스크림 부분은 ● 205번 주황색을 사용해서 진하게 그림자가 지는 부분에 포인트로 채색해주세요. **TIP** 노란색을 칠한 범위보다 작게 그려주도록 합니다.

5

6

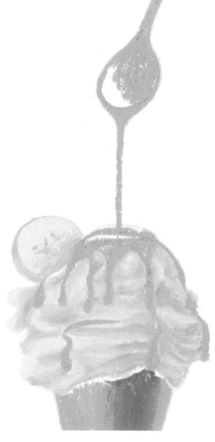

5 면봉과 찰필을 사용해서 미리 칠해둔 색들이 자연스럽게 그러데이션 되도록 블렌딩해줍니다.

6 숟가락과 시럽에 ● 252번 황토색을 칠해주세요. 숟가락의 8시 방향이 가장 밝도록 남겨줍니다. 아이스크림에서 가장 어두운 부분인 오른쪽 부분에(가장 길게 내려온 시럽 주변) ● 252번 황토색으로 음영을 만들어 주세요.
TIP 주황색으로 음영을 표현했던 곳에 황토색으로 한 번 더 색을 섞어주는 거예요.

7
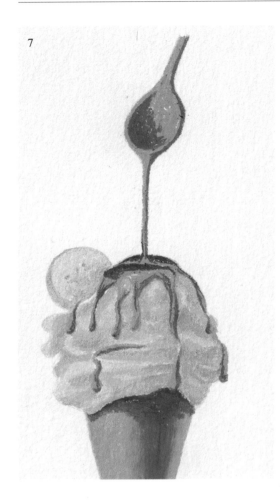

8
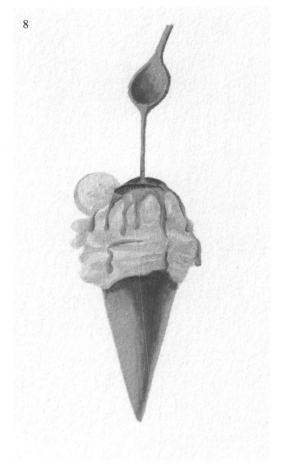

7 숟가락의 그림자 부분인 8시 방향을 그림과 같이 ● 253번 갈색으로 칠해줍니다. 이때는 숟가락의 두께만큼 가장자리를 남겨두도록 합니다. 또한, 숟가락 오른쪽 부분에도 숟가락의 두께만큼 갈색으로 테두리 선을 그어서 입체감을 살려주세요.

아이스크림 위로 떨어지는 시럽의 음영은 ● 237번 갈색으로 그림과 같이 얇은 선을 그려 넣어서 표현합니다. 그림을 참고해서 각 시럽의 오른쪽, 왼쪽 부분 등에 음영이 되는 선을 그려주세요.

이번에는 ● 237번 갈색을 사용해서 아이스크림과 콘 사이의 경계선을 그어서 음영을 표현해줍니다.

TIP 얇은 선보다는 살짝 두껍게 칠해주세요 그런 다음 ● 253번 갈색으로 바꿔서 바로 아랫부분을 칠해 ● 237번 갈색이 아래로 그러데이션 되도록 풀어주세요.

8 찰필과 면봉을 적절히 사용해서 숟가락, 시럽과 아이스크림콘의 색들을 자연스럽게 풀어주세요.

9

10

9 이번에는 ● 236번 고동색으로 시럽의 가장 진한 음영을 약간만 그려주세요. 또한, 콘의 윗부분에도 아이스크림으로 인해 생기는 그림자를 진하게 포인트로 그려줍니다. **TIP** 이때는 오일파스텔 끝을 수직으로 날카롭게 잘라서 깔끔하게 칠해주도록 합니다.

10 ● 237번 갈색을 사용해서 아이스크림콘의 곡선 격자무늬를 그림과 같이 일정한 간격으로 그려줍니다. 이때는 오일파스텔의 끝이 뭉툭하지 않도록 칼로 잘라서 사용합니다. 또한, 좌측 상단 바나나 조각에는 아이스크림과 닿는 아래쪽에 ● 253번 갈색을 살짝 칠해주어도 좋습니다.

마지막으로 하얀색 펜을 사용해서 숟가락과 시럽에 반짝이는 빛을 그려 완성합니다.

Sweetish
Illustration

Class.09

다소 투박해 보이는 겉모습과는 달리
무화과의 속은 아름다운 색을 품고 있습니다.
영롱한 무화과 과육의 색감을
오일파스텔로 표현해 보세요.

'무화과'

무화과의
단면과 겉면

무화과 겉면은 다소 투박하지만 그 속의 과육은 섬세하답니다.
하나하나의 섬유질을 오일파스텔과 주변 도구들로 어떻게
표현하는지 차근차근 따라해 보세요.

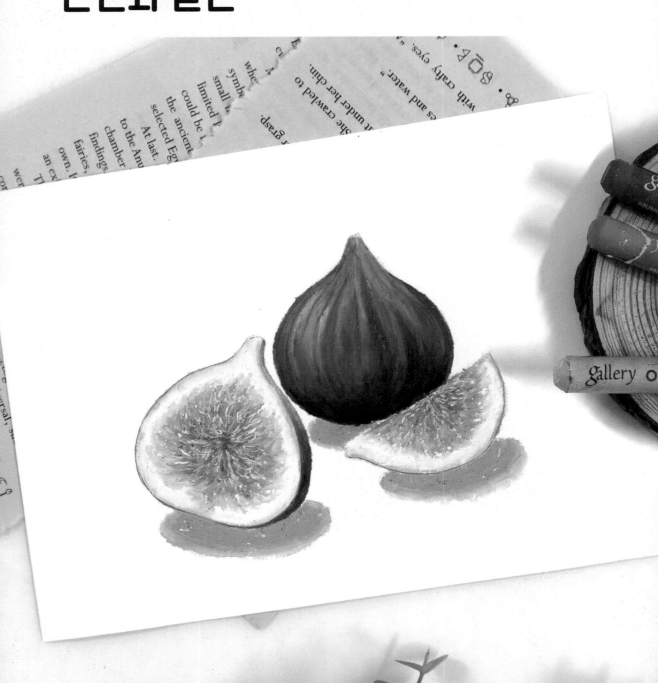

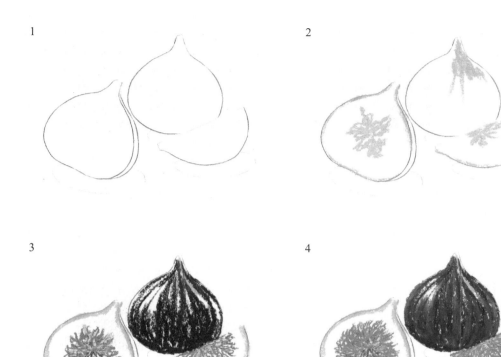

1

2

3

4

1 보라색 '색연필'로 그림과 같이 무화과의 모습을 스케치합니다.

2 **단면** : ⚪ 201번 노란색 오일파스텔을 사용하여 무화과 단면 중앙에 작은 동그라미를 동글동글 겹쳐 그려주
도록 합니다. 껍질 부분에는 ⚪ 225번 연한 연두색으로 테두리를 그리듯이 그려주세요.

겉면 : 1시 방향에 ⚪ 225번 연두색을 그림과 같이 칠해줍니다.

3 **단면** : 중앙에는 ⚫ 209번 진한 빨간색을 사용해서 작은 반원을 겹쳐 그리듯이 그려줍니다. 시곗바늘이 돌
아가는 모양과 비슷하도록 작은 곡선들을 돌려가며 그려주세요. `TIP` 노란색보다 더 넓은 범위로 그려줍니
다. 껍질 주변인 테두리 부분에는 ⚪ 201번 노란색을 한 번 더 그어 줍니다.

겉면 : ⚫ 212번 보라색으로 그림과 같은 곡선 무늬가 생기도록 칠해주세요.

4 **단면** : 과육의 붉은색이 더욱더 넓은 범위로 칠해질 수 있도록 ⚫ 207번 다홍색을 사용해서 작은 반원 무늬
들을 그려줍니다. `TIP` 중심에서부터 바깥 방향으로 진한 빨간색 ➡ 다홍색 ➡ 분홍색 순서로 그러데이션
될 수 있도록 무화과 과육을 묘사할 거예요.

겉면 : 보라색 사이사이에 ⚫ 260번 자주색을 칠해주세요.

5
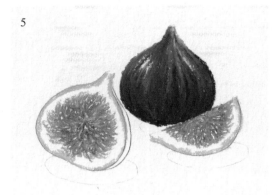

6
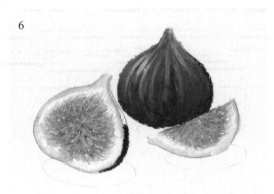

7
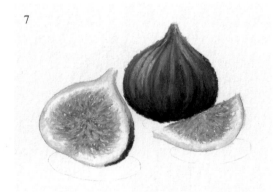

5 **단면** : ● 256번 분홍색으로 둥근 과육의 바깥 부분을 칠해주세요. 앞서 묘사한 방법과 동일하게 작은 반원을 겹쳐 그려줍니다.

겉면 : ● 264번 하늘색을 사용해서 부분 부분에 세로 곡선을 그려가며 그림과 같이 칠해줍니다.

6 **단면** : 이번에는 ○ 244번 하얀색을 사용해서 무화과 붉은 과육의 가장자리 부분과 껍질 부분의 노란색이 자연스럽게 섞이도록 문질러서 블렌딩합니다. 과육 가장자리 부분을 칠할 때는 하얀색 오일파스텔을 동글동글 굴리면서 작은 동그라미 그려주도록 합니다. **TIP** 무화과 과육의 작은 알맹이 무늬를 만드는 과정입니다. 또한, 과육의 모든 부분에 조금씩 하얀색의 무늬가 남겨지도록 ○ 244번 하얀색을 칠해주세요. 오른쪽 살짝 보이는 겉껍질은 ● 212번 보라색으로 아래쪽 반만 칠해주세요.

겉면 : ○ 244번 하얀색 오일파스텔을 사용해서 무화과 겉면에도 세로 곡선들을 그려가며 칠해주세요. 윗부분이 빛을 받아 밝게 보이는 것처럼 주로 윗부분을 칠합니다. 1시 방향 부분에는 ● 201번 노란색을 조금만 덧칠해 주어도 좋습니다.

7 **단면** : 오른쪽 살짝 보이는 껍질의 윗부분에 ● 215번 연보라색을 칠해줍니다.

겉면 : ● 236번 고동색으로 아랫부분을 진하게 칠하고, 곡선 무늬를 그려가며 위로 연하게 힘을 빼며 칠해줍니다. 이때 아래의 음영을 더욱 강조하고 싶다면 바닥과 닿는 끝부분에 ● 248번 검정색을 조금만 덧칠해도 좋습니다.

8

9

10

8 모든 무화과 아래에 ● 254번 어두운 분홍색으로 그림자를 그려주세요.

9 찰필을 사용해서 테두리를 정리하고, 겉면의 모든 색이 자연스럽게 그러데이션 되도록 손가락으로 문질러 줍니다. 그림자의 외곽선 부분에는 ○ 244번 하얀색을 문질러 칠해주세요.

10 **단면** : 과육의 중심에 ● 208번 빨간색과 ● 207번 다홍색을 조금씩 칠해서 어두운 색을 강조해 주어도 좋 습니다. 이어서, 이쑤시개나 샤프의 끝부분을 사용해서 과육 부분에 작은 동그라미를 그려주고 오일파스텔 을 벗겨냅니다. **TIP** 스크래치 기법을 사용하여 곳곳에 섬세한 과육의 알맹이를 묘사하는 과정입니다. 마지 막으로, 보라색 '색연필'을 사용해서 테두리 부분에 외곽선을 그어 마무리합니다.

겉면 : ● 264번 하늘색을 윗부분에 덧칠해서 완성합니다(생략해도 좋습니다).

무화과 케이크

달콤한 크림 속 무화과 단면이 예쁜 패턴을 이루고 있어요. 앞에서
연습한 것 처럼 무화과의 단면을 예쁘게 그려보고 촉촉하고 달콤한
무화과케이크를 완성해 보세요.

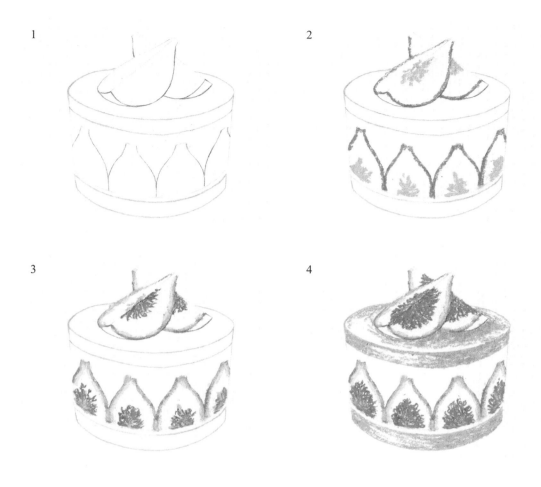

1

2

3

4

1 보라색과 황토색 '색연필'로 스케치를 합니다.

2 무화과 테두리 부분에 ● 242번 연두색 오일파스텔로 선을 그려주세요. 또한, ● 201번 노란색으로 중앙 부분에 작은 동그라미 또는 작은 반원을 반복하여 그려줍니다.

3 ● 243번 베이지색으로 테두리 부분에 미리 칠해둔 연두색과 섞일 수 있도록 살짝 안쪽에 선을 그리듯 칠해줍니다. ● 209번 진한 빨간색으로 과육의 중앙 부분에 작은 동그라미 또는 작은 반원을 반복하여 그려주세요. 노란색보다 더 넓은 범위로 그려줍니다.

4 ● 250번 황토색으로 케이크의 윗면, 옆면의 빵 부분을 칠해줍니다. 밝은 부분은 남기며 칠해주는데, 이때는 힘을 약하게 주어서 가볍게 그러데이션 합니다. 무화과 단면에는 ● 207번 다홍색을 사용해서 더욱 넓은 범위로 붉은 과육을 묘사합니다.

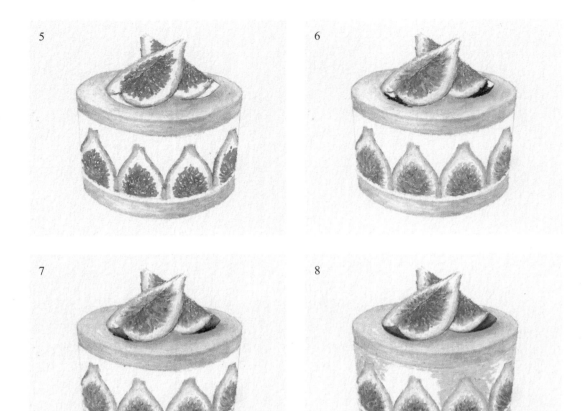

5 이번에는 ◯ 244번 하얀색 오일파스텔을 사용해서 빵의 황토색 부분을 문지르듯 칠해줍니다. 기존의 황토색과 하얗게 남겨두었던 곳이 자연스럽게 풀어지도록 그러데이션 해주는 거예요. 무화과 부분에는 ● 239번 분홍색으로 과육의 붉은 가장자리를 동일한 방법으로 묘사합니다.

6 살짝 보이는 무화과 껍질은 윗부분을 조금 남겨두며 ● 212번 보라색으로 칠해주세요. 무화과 붉은 과육에는 ◯ 244번 하얀색을 사용해서 작은 반원 또는 작은 동그라미를 반복하여 그리면서 과육을 묘사합니다. **TIP** 특히 과육의 가장자리부분이 잘 풀어지도록 작은 무늬들을 살려가며 그려주세요. 또한, 껍질 부분의 연두색도 그러데이션 될 수 있도록 하얀색을 칠해주세요.

7 빵의 하얀 부분에 ● 243번 베이지색을 채워 칠해줍니다. 기존의 황토색과 잘 섞이도록 해주세요. 무화과 껍질의 남겨둔 부분에는 ● 215번 연보라색을 칠해주고, 이곳의 가장 윗부분에는 ● 216번 분홍색을 아주 살짝만 칠해주세요.

9
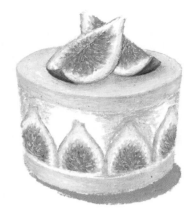

10
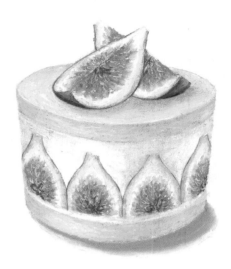

8 무화과 과육의 중심에 ● 208번 빨간색으로 진한 색을 한 번 더 강조해 줍니다. 케이크 옆면의 하얀 생크림 부분에는 그림과 같이 ⬜ 249번 연한 회색을 칠해주세요. 빛을 받아 밝게 보이는 왼쪽 부분은 남겨두고 칠합니다.

무화과의 외곽선이나, 빵의 외곽선 부분을 찰필로 문지르며 정리해주세요.

9 무화과 중심 부분의 붉은 과육을 조금 더 디테일하게 묘사하도록 하겠습니다. 이쑤시개 또는 샤프의 끝부분으로 작은 동그라미를 반복해서 그려 붉은색을 긁어냅니다. 생크림 부분에는 회색보다 좁은 범위로 ● 216번 분홍색을 그림과 같이 칠해주세요.

케이크의 그림자는 ● 254번 어두운 분홍색으로 그려주고, 그림자의 가장 오른쪽 끝부분은 ● 216번 분홍색으로 칠해줍니다.

10 케이크의 생크림 부분은 손가락을 사용해서 문지르며 블렌딩 합니다. 그림자의 테두리 부분에는 ○ 244번 하얀색을 칠해서 그림과 같이 연하게 풀어주세요. 무화과의 정 중앙에는 ● 236번 고동색으로 작은 동그라미를 조금만 그려 넣어 포인트가 되도록 묘사합니다. 무화과의 테두리는 진한 보라색 또는 고동색 '색연필'로 라인을 그려 완성합니다.

무화과 타르트

한입에 쏙!
고소한 파이 위에 생크림과 무화과를 올려 장식한 작은 무화과
타르트 입니다. 이 그림의 포인트인 생크림 무늬를 잘 살려서
달콤하고 먹음직스럽게 그려보세요.

1

2

3

4

1 갈색과 보라색 '색연필'로 그림과 같이 스케치 해주세요.

2 무화과 테두리에는 ● 242번 연두색으로 선을 그어주고, 과육의 중앙에는 ○ 201번 노란색을 칠해주세요.

3 노란색으로 칠해둔 과육 부분에 ● 209번 진한 빨간색과 ● 207번 다홍색을 섞어서 작은 동그라미 또는 작은 반원을 겹쳐 그려주세요. 연두색의 테두리 안쪽으로 ○ 201번 노란색도 칠해줍니다. 크림 부분에는 ● 254번 어두운 분홍색으로 크림의 둥근 곡선을 겹겹이 그려주도록 합니다.

4 전 과정에서 그려두었던 크림 위에 ○ 201번 노란색으로 반복하여 둥근 곡선을 그려줍니다. 이때는 크림의 왼쪽과 아랫부분을 남겨두며 칠해주세요. 무화과 붉은 과육의 가장자리에는 ● 239번 분홍색으로 작은 동그라미 또는 작은 반원을 겹쳐 그려주세요.

5

6

7

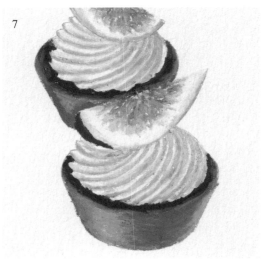

5 이번에는 ○ 244번 하얀색으로 무화과 붉은 과육 부분과 테두리의 연두색이 자연스럽게 이어지도록 덧칠해 주세요. 또한, 과육의 곳곳에도 하얀색의 작은 동그라미들을 그려서 묘사합니다. 크림 부분에는 미리 칠해둔 어두운 분홍색과 노란색, 그리고 비워두었던 하얀 종이의 색이 모두 자연스럽게 그러데이션 되도록 ○ 244번 하얀색을 칠해줍니다. **TIP** 미리 그려둔 둥근 곡선 모양을 따라 칠해주세요.

타르트의 윗면에는 ● 236번 고동색을 사용해서 윗면 테두리 부분을 조금씩 남겨두고 채색합니다.

6 타르트의 옆면에는 ● 253번 갈색을 그림과 같이 칠해주세요. 그림을 참고해서 밝게 남겨두어야 하는 부분을 남겨두고 칠합니다. 타르트 윗면에서 밝게 남겨둔 테두리 부분에는 ● 238번 황토색으로 선을 그어주세요.

무화과의 껍질은 ● 212번 보라색으로 채색합니다.

7 크림 부분에 ● 250번 황토색으로 한 번 더 곡선을 그려주세요. 이때는 그림자가 지는 곳인 무화과의 아랫부분이나 타르트 윗면과 닿는 부분 등을 위주로 부분부분 선을 그어줍니다. 타르트의 밝게 남겨둔 부분에는 ● 252번 황토색을 칠해줍니다. 미리 채색한 갈색과 자연스럽게 섞이도록 문지르며 칠해주세요.

8

9

10

8 면봉 또는 찰필로 무화과 껍질과 크림, 타르트 부분을 문질러 자연스럽게 색을 섞어주고, 테두리 라인을 정리합니다. 무화과의 붉은 과육 중앙에는 ● 208번 빨간색으로 작은 반원들을 그려 넣어 진한 포인트 색을 넣어주세요.

9 이쑤시개 또는 샤프의 끝부분으로 무화과 과육 중앙을 동글동글 그리며 긁어냅니다. 무화과 겉껍질(스케치 라인)은 보라색 '색연필'로 라인을 정리하며 선을 그려주세요. 크림에는 ● 239번 분홍색으로도 한 번 더 크림 모양의 곡선을 그려주세요. **TIP** 여러 색을 섞어서 크림의 색을 표현하고 있습니다.

이어서, 타르트의 옆면에 ● 237번 갈색으로 얇은 가로 곡선을 겹겹이 그려주세요. 이 선은 울퉁불퉁한 모습으로 불규칙하게 그려줍니다. 같은 ● 237번 갈색으로 그림자도 그려주세요(생략해도 됩니다)

10 그림자에 ○ 244번 하얀색을 섞어서 부드럽게 풀어줍니다. 이때는 ● 239번 분홍색을 아주 살짝만 섞어주어도 좋습니다.

Sweetish
Illustration

달콤한 수분을 가득 머금은 멜론!
자연의 달달함으로 가득한 멜론을 그려봐요
아름다운 연두빛 멜론은 어떻게 그려야 할까요?

'멜론'

멜론
겉면과 단면

가는 끈으로 마구 감아놓은 것 같은 멜론의 겉면과
노란 씨가 송송송 박혀있는 단면의 표현은 어떻게 하면
효과적일까요?

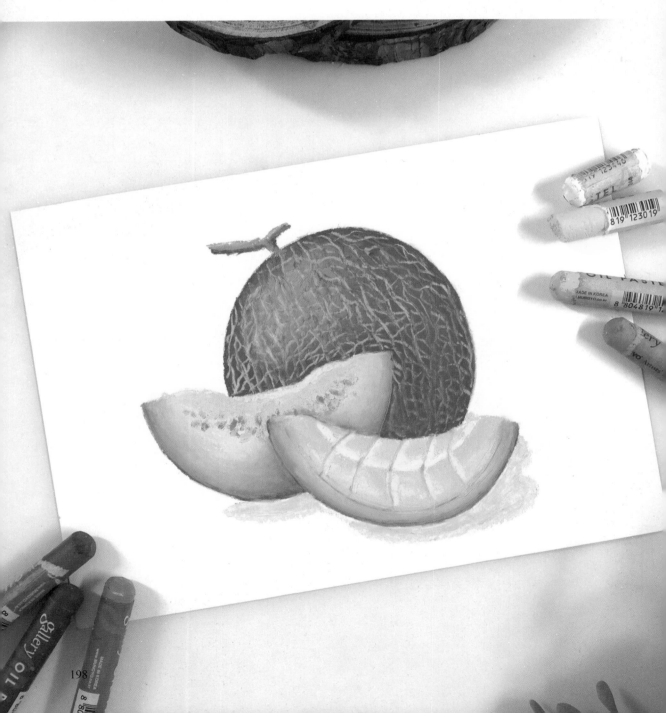

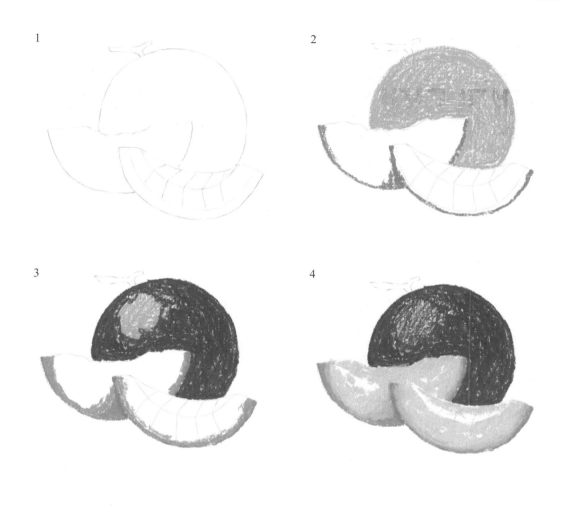

1. 연두색 '색연필'로 그림과 같이 스케치 해주세요.

2. 멜론 단면의 껍질 부분에는 ● 267번 연두색으로 선을 그리듯이 칠해주세요. 멜론 겉껍질에는 ● 252번 황토색을 전체적으로 칠해줍니다.

3. ● 234번 올리브색으로 멜론 겉껍질을 칠해주세요. 이때는 10시 방향을 남겨두고 칠합니다. 멜론 단면에는 ● 242번 연두색으로 미리 칠한 연두색보다 안쪽으로 색칠합니다.

4. 겉껍질의 밝게 남겨둔 부분에는 ● 234번 동일한 색으로 힘을 빼고 연하게 칠해주세요. 멜론 단면에는 ● 201번 노란색을 칠해주세요. 이때는 그림과 같이 중앙 부분의 가로 곡선 모양을 밝게 남겨두며 칠합니다.

5

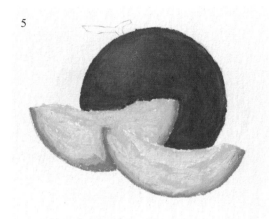

6

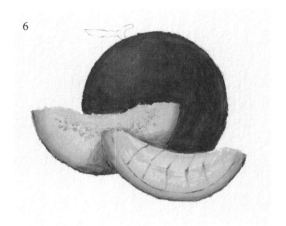

7

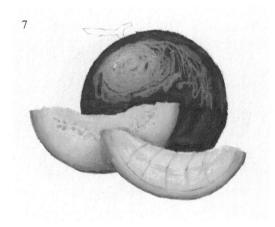

5 겉껍질은 손가락으로 문질러서 부드럽게 풀어주세요. TIP 올리브색이 부족하다면 덧칠하면서 풀어주어도 좋습니다. 가장자리 부분은 찰필로 정리해주세요. 단면에는 ○ 243번 베이지색을 사용해서 밝은 부분 위주로 칠해주고, 노란색을 칠한 부분에도 조금씩 덧칠해 주세요.

6 단면의 모든 색이 자연스럽게 섞이도록 손가락으로 문질러서 풀어줍니다. 가장자리 부분은 찰필로 정리합니다. 이어서, ● 252번 황토색으로 멜론의 씨를 동글동글 그려주고, 앞쪽의 잘린 단면의 경우는 ● 232번

초록색으로 잘린 모습을 선으로 그어 주세요. TIP 얇게 선을 긋기 위해 칼로 오일파스텔 끝을 수직으로 잘라서 사용합니다. 동일한 초록색으로 멜론 단면의 껍질 부분인 테두리에도 선을 그어주세요. 또한, 왼쪽 단면의 음영 부분에도 ● 232번 초록색을 칠해줍니다.

7 앞서 칠한 초록색을 면봉으로 문질러 자연스럽게 풀어주세요. 멜론 겉껍질 부분의 가장 밝은 곳인 10시 방향은 ○ 244번 하얀색으로 칠해주세요. TIP 가장자리에서 안쪽으로 떨어진 부분이 가장 밝습니다.

8 겉껍질의 하얀색을 손가락으로 문질러 풀어준 다음, 찰필이나, 칼끝을 사용해서 그림과 같은 울퉁불퉁한 세로 곡선 모양으로 긁어냅니다. TIP 긁어낼 때 오일파스텔 찌꺼기가 많이 생길 수 있으니 칼끝으로 걷어내면서 반복해주세요. 꼭지는 ● 241번 연두색으로 칠해줍니다.

씨가 있는 단면 : ○ 244번 하얀색으로 가장 윗부분을 밝게 칠해주세요.

잘린 단면 : ○ 244번 하얀색으로 잘린 모양의 선 오른쪽에 밝은 선을 그어주세요. 또한, 윗면과 옆면의 경계선 위로 밝은 선을 그어줍니다.

8
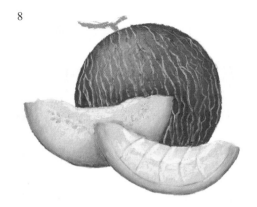

9
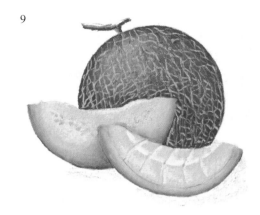

10
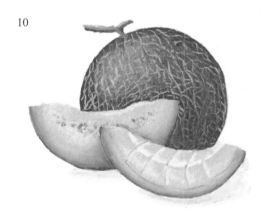

9　이번에는 겉껍질에 울퉁불퉁한 가로 곡선을 그어서 멜론의 모습을 묘사합니다. 8)의 방법과 마찬가지로 찰필이나 칼끝을 사용해서 긁어주세요. 꼭지는 ● 233번 올리브색으로 꼭지의 아래쪽과 오른쪽에 선을 그어줍니다.

씨가 있는 단면 : 씨 바로 윗부분(하얀색을 칠한 곳 아래)에 ● 202번 노란색을 조금만 칠해주세요.

잘린 단면 : 윗면은 각 조각의 오른쪽 부분, 옆면은 윗면과 닿는 경계선의 바로 아래와 오른쪽에 ● 202번 노란색을 칠해주고, 손가락으로 문지르며 풀어줍니다.

　249번 연한 회색으로 그림자를 그려주세요(생략해도 됩니다).

10　겉껍질의 가장 아랫부분(오른쪽 잘린 단면의 바로 위)은 손가락으로 약하게 문질러서 멜론의 무늬가 선명하지 않도록 만들어 주세요. 꼭지에는 ● 250번 황토색으로 윗부분을 칠해 모든 색이 자연스럽게 어우러지도록 만들어 줍니다.

멜론의 씨에는 ● 253번 갈색을 사용해서 군데군데 동그란 씨를 더 그려 넣어주세요. 그림자에는 ● 201번 노란색을 살짝 칠한 다음 손가락으로 문질러 주어 완성합니다.

멜론 파르페

파르페는 아이스크림에 과일이나 시리얼, 샌크림 등을 곁들인 디저트
입니다. 투명한 유리컵에 층층히 쌓여있는 멜론은 눈으로 보기에도
달콤하죠.

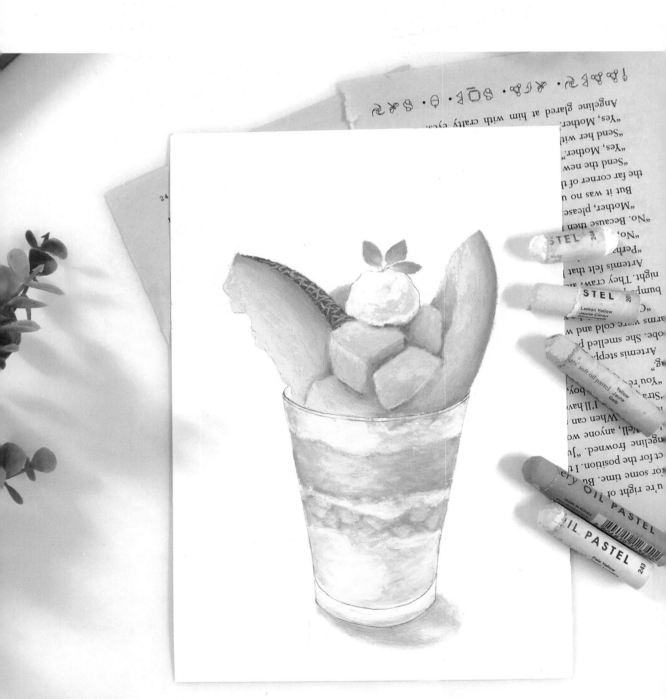

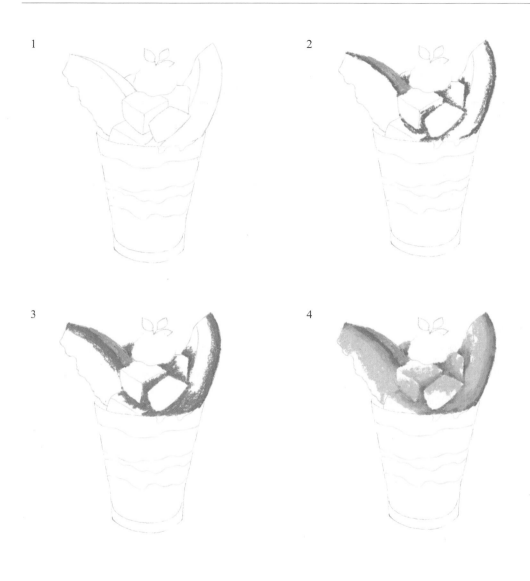

1

2

3

4

■1■ 연두색 '색연필'과 연필로 그림과 같이 스케치 해주세요.

■2■ ● 267번 연두색을 사용해서 멜론 껍질 쪽의 과육과 멜론 조각의 음영 부분(경계선 부분)을 그림과 같이 칠해주세요. 멜론의 껍질에는 ● 252번 황토색을 색칠합니다.

■3■ 미리 칠해둔 연두색과 자연스럽게 섞일 수 있도록 ● 242번 연두색을 이어서 더 넓은 범위로 칠해주세요.

■4■ 이번에는 ● 201번 노란색을 멜론의 과육에 문지르며 칠해주어서 연두색과 이어지도록 해주세요. 그림과 같이 가장 밝은 부분은 조금 남겨둡니다.

5

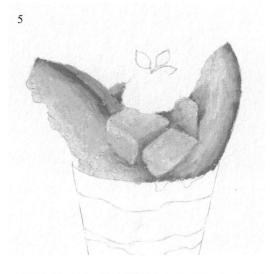

6

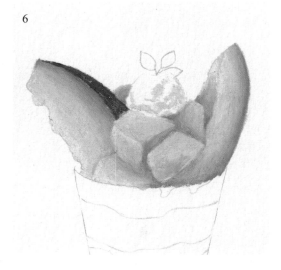

7

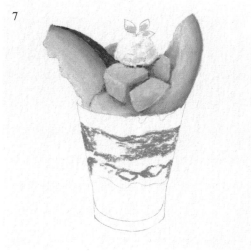

5 ⬤ 243번 베이지색으로 남겨진 멜론의 과육에 모두 칠해주세요. 기존의 색들이 자연스럽게 섞이도록 노란색을 칠한 부분에도 베이지색을 문지르며 칠해줍니다.

6 멜론의 껍질에는 ⬤ 234번 올리브색을 덧칠해주세요. ◗ 249번 연한 회색을 사용해서 하얀 크림의 5시 방향에 그림과 같은 음영표현을 해줍니다.

TIP 울퉁불퉁한 표면의 느낌을 살리기 위해 매끄러운 곡선보다는 거칠게 터치하며 칠해주세요.

나머지 연두색 과육 부분은 손가락이나 면봉으로 문질러 그러데이션 해주세요. 가장자리 부분은 찰필로 정리하며 다듬어 줍니다. 이때는 ⬤ 242번 연두색을 조금씩 더 추가하면서 자연스러운 색을 만들어 주세요.

7 허브잎의 아래쪽에는 ⬤ 201번 노란색을 칠해주세요. 하얀 크림에는 ○ 244번 하얀색을 덧칠해서 회색이 자연스럽게 풀어지도록 문질러 칠합니다. 작은 멜론 조각들의 경계선 부분에는 ⬤ 232번 초록색을 사용해서 진한 음영을 얇은 선으로 그려줍니다. **TIP** 얇은 선을 그리기 어렵다면 칼을 사용해서 오일파스텔 끝을 수직으로 잘라 얇은 모서리로 그려주세요.

유리컵 안쪽 멜론 과육 부분에는 ⬤ 242번 연두색을 거칠게 그려줍니다. 왼쪽 부분이 밝게 남겨지도록 해주세요. 바로 아랫부분에는 작은 멜론 조각들을 표현하기 위해 네모모양을 그려주기도 합니다.

8

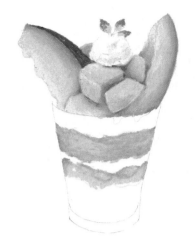

9

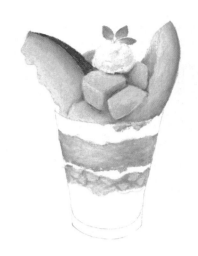

10

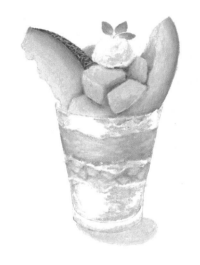

8 허브잎의 끝부분에는 ● 267번 초록색으로 칠해주세요. 윗부분 멜론 조각들 사이에 칠했던 진한 음영은 찰필을 사용해서 부드럽게 풀어줍니다. 유리잔 안의 멜론 과육 부분은 ● 201번 노란색을 충분히 칠해주세요.

9 허브잎은 찰필이나 면봉으로 문질러서 그러데이션 해줍니다. 유리잔 안의 멜론 과육에는 ○ 244번 하얀색을 덧칠해서 기존의 색들을 자연스럽게 섞어주도록 합니다. 특히, 연두색을 칠할 때 밝게 남겨두었던 왼쪽 부분을 주로 칠해주세요. 이때, 유리잔 속 작은 멜론 조각들을 표현하기 위해서 ● 241번 연두색으로 네모모양을 그리면서 함께 묘사합니다. 유리잔 입구 부분의 작은 멜론 과육은 앞의 과정과 동일하게 그려주세요. 유리잔의 중앙 부분에는 ● 252번 황토색으로 시리얼을 표현합니다.

10 윗부분 작은 크림에는 ● 201번 노란색을 5시 방향 위주로 조금만 칠해주세요. 멜론의 껍질은 찰필을 사용해서 격자무늬와 비슷하게 긁어내어 표현합니다.

유리잔 안쪽 아이스크림 부분에는 ● 249번 연한 회색과 ● 239번 분홍색, ● 201번 노란색 순서로 짧은 가로 선을 반복하여 그리듯이 그림과 같은 얼룩을 주며 각각의 색을 칠해주세요. 바닥에는 ● 249번 연한 회색으로 그림자를 그려주세요.

11

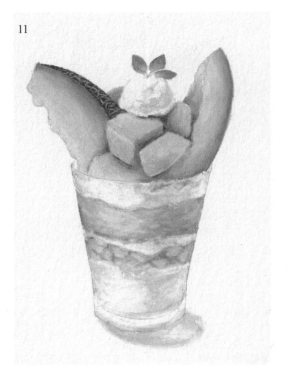

12

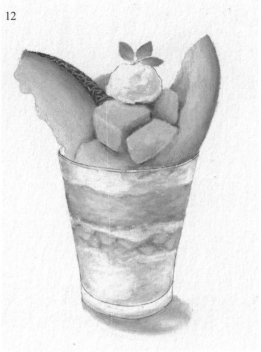

11 이번에는 ○ 244번 하얀색을 사용해서 유리잔 속 아이스크림 색 위에 문지르며 모두 섞어줍니다. 바닥의 그림자에도 흰색을 덧칠해 주세요.

12 유리잔 아이스크림에 어두운 색이 필요하다면 ● 254번 어두운 분홍색을 살짝만 칠해주어 포인트가 되도록 묘사해주세요. 또한, 바닥의 그림자에도 ● 254번 어두운 분홍색을 섞어주면 좋습니다. 유리잔의 외곽선과 윗부분 크림 테두리 라인은 샤프 또는 회색 '색연필'을 사용해서 얇고 연하게 테두리를 그어 주세요.

멜론 빙수

멜론 빙수를 보고 있으니까 바닷가 휴양지에 온 것 같이
기분이 좋아져요. 보기도 예쁘고 맛있는 멜론 빙수를
오일파스텔로 그려보세요.

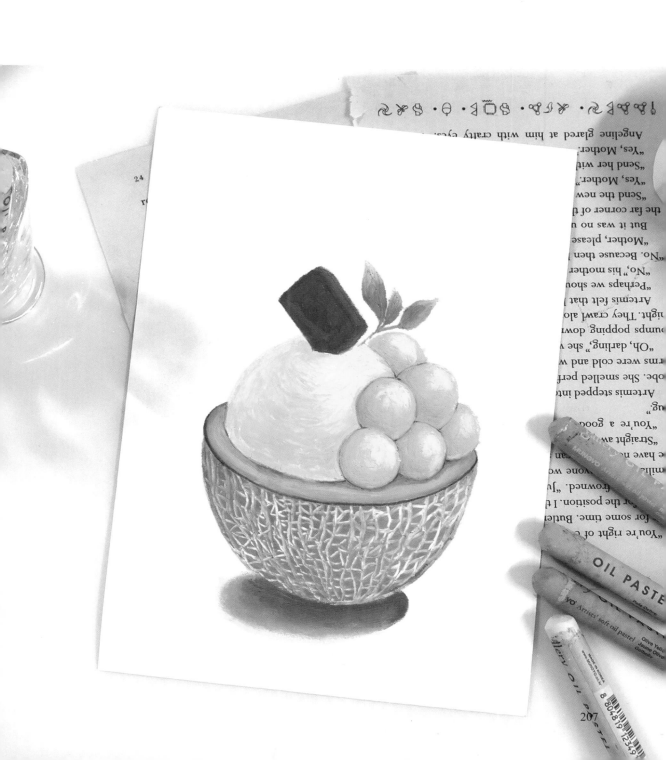

1

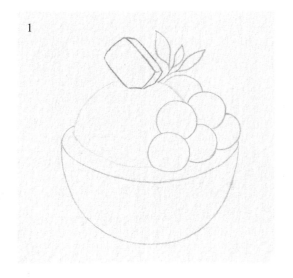

2

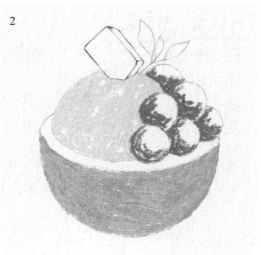

3

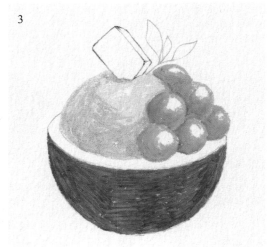

1 연두색, 베이지색, 갈색 '색연필'로 멜론 빙수를 스케치합니다.

2 빙수 위에 올려진 바닐라 아이스크림은 ⚪ 243번 베이지색 오일파스텔로 칠해주세요. 또한, ⚫ 241번 연두색을 사용해서 동그란 멜론 과육의 8시 방향을 둥글게 칠합니다. 멜론의 껍질 부분은 ⚫ 250번 황토색을 사용해서 전체를 칠해주세요. **TIP** 멜론 껍질은 밑색 위에 진한 색을 칠한 뒤, 격자무늬 모양으로 긁어서(스크래치 기법) 묘사합니다. 이때 밑색을 하얀색으로 칠하면 긁었을 때 하얀색의 선이 나타나고, 황토색을 칠하면 긁었을 때 황토색 선이 남겨집니다. 하얀색과 황토색을 섞어서 밑색을 만들어 주어도 좋습니다.

3 아이스크림의 음영은 ⚫ 250번 황토색으로 칠해주세요. 빛을 받는 윗부분을 남겨두고 칠해줍니다. 멜론 알맹이는 ⚫ 225번 연두색으로 더 넓은 범위에 칠해줍니다. 이때는 가장자리에서 조금 떨어진 2시 방향을 밝게 남겨두고 칠해줍니다.

아래 멜론 껍질에는 ⚫ 233번 올리브색을 전체적으로 칠해주세요.

4

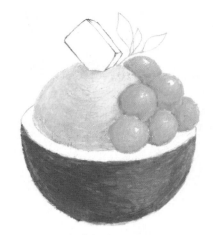

5

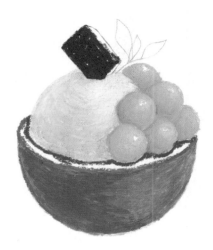

6

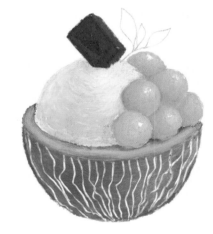

4 아이스크림에는 ○ 244번 하얀색을 사용해서 밝게 남겨둔 곳과 황토색 부분이 자연스럽게 섞이도록 문질러 칠해주세요. 동그란 멜론 과육에는 ○ 201번 노란색을 밝은 부분 위주로 칠해줍니다.

아래 껍질에는 그림자가 지는 왼쪽 부분에 ● 271번 올리브색을 칠해주세요.

5 아이스크림에 박혀있는 초코에는 ● 236번 고동색을 앞쪽 면에만 칠해주세요. 멜론 윗면에는 안쪽 라인에 ● 271번 올리브색을, 바깥쪽 라인에는 ● 269번 초록색을 사용해서 테두리 라인을 그려줍니다.

동그란 멜론 과육은 손가락으로 문질러서 미리 칠해둔 색들이 섞이도록 그러데이션 해주고, 찰필로 테두리 라인을 정리합니다.

6 초코의 나머지 부분에 ● 237번 갈색을 칠해주고, 고동색을 칠했던 부분의 안쪽에도 작은 직사각형을 그려서 초콜릿 조각을 묘사합니다. 멜론의 윗면에는 ○ 201번 노란색을 칠해서 기존에 칠한 올리브색과 초록색이 잘 섞이도록 해줍니다.

멜론의 옆면은 찰필의 끝부분을 사용해서 그림과 같은 울퉁불퉁한 선 모양으로 오일파스텔을 긁어냅니다.
TIP 칼끝으로 긁어내어도 좋습니다.

7

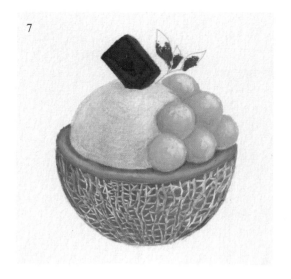

8

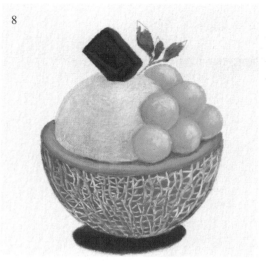

9

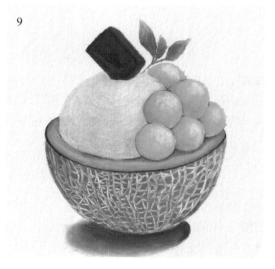

7 초코와 멜론 윗면, 아이스크림 등의 외곽선은 찰필을 사용해서 정리해주세요. 동그란 멜론 과육의 2시 방향에는 ○ 244번 하얀색을 칠해서 밝게 표현합니다.

이어서, 허브잎의 아랫부분에 ● 269번 초록색을 칠해주세요. 멜론의 껍질 부분은 찰필을 사용해서 사다리 모양을 그리듯이 세로 선을 촘촘하게 그어 오일파스텔을 긁어주세요. TIP 칼끝을 사용해서 긁어내어도 좋습니다.

8 ● 241번 연두색을 사용해서 허브잎의 중간에 칠해주고, 줄기도 그어주세요. ● 233번 올리브색으로 그림자를 둥글게 그려줍니다(생략해도 됩니다).

9 허브잎의 가장 끝부분에는 ● 201번 노란색을 칠해주어서 각 잎의 색이 초록색에서 연두색, 노란색이 순서대로 그러데이션 되도록 해줍니다. 바닥부분 그림자에도 ● 201번 노란색을 끝부분에 칠해서 올리브색을 연하게 풀어주세요. 손가락으로 문지르면서 자연스럽게 풀어줍니다. TIP 더욱 연하게 풀고 싶을 때는 ○ 244번 하얀색을 사용합니다.

마지막으로 초록색 '색연필'을 사용해서 동그란 멜론의 과육 테두리 선을 연하게 그어주세요. TIP 오일파스텔의 러프한느낌을 남기고 싶다면 테두리에 '색연필' 선을 그리지 않아도 좋습니다.

Class. 11

앞에 그려본것 외에 다른 과일들도 그려보세요.
지금까지 그려보면서 훌쩍 성장해 있는
당신의 그림 실력에 스스로 놀라실 거에요.

'과일들'

토마토

동글동글 토마토는 오일파스텔로 그리기 아주 좋은 소재입니다.
빨간색의 윤기가 흐르는 토마토, 거기에 파릇파릇 잎사귀까지
편안하게 마음 껏 그려보세요.

1

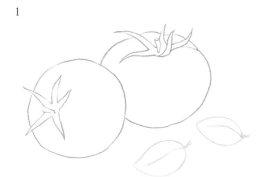

2

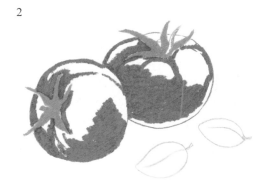

3

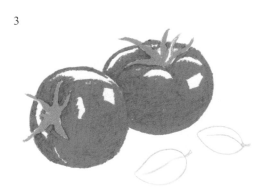

4

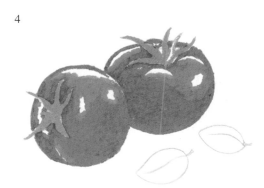

1 빨간색과 초록색, 연두색 '색연필'로 토마토와 허브잎을 스케치합니다.

2 토마토의 꼭지는 ● 242번 연두색 오일파스텔로, 토마토의 겉면은 ● 208번 빨간색으로 칠해주세요. 겉면의 경우는 그림과 같이 밝은 곳들을 남겨가며 채색합니다.

3 토마토 겉면의 나머지 부분은 ● 207번 다홍색으로 바꿔서 칠해주세요. 이때도 가장 밝은 부분을 그림과 같이 남겨가며 채색합니다.

4 토마토 겉면 밝은 빛을 받는 부분 주변에 ● 205번 주황색을 칠해주세요.

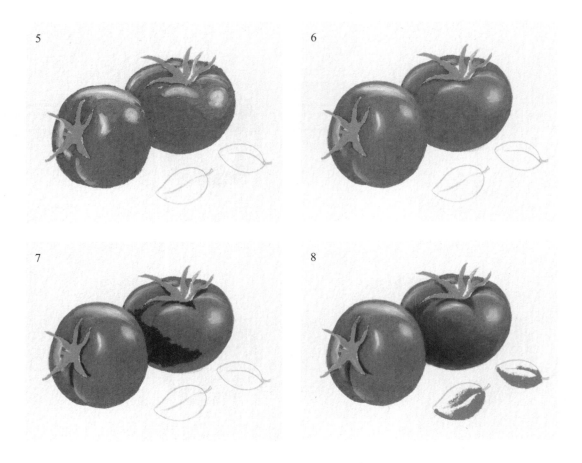

5 ◯ 244번 하얀색 오일파스텔로 가장 밝게 남겨둔 곳을 칠해주고, 주변의 주황색, 빨간색과도 색이 잘 섞일 수 있도록 넓은 범위로 칠해줍니다. **TIP** 하얀색 오일파스텔 위에 빨간색이 묻을 경우, 얼룩이 질 수 있기 때문에 수시로 닦아가며 사용합니다.

6 토마토 겉면의 미리 칠해둔 색들이 자연스럽게 그러데이션 되도록 손가락으로 문지르며 블렌딩 합니다. 테두리 부분은 찰필을 사용해서 깔끔하게 정리해주세요. **TIP** 색을 풀어주는 과정에서 미리 칠한 색 중에 부족한 색이 있다면 추가로 채색하며 풀어줍니다.

7 토마토의 가장 진한 그림자를 표현해보도록 하겠습니다. ● 236번 고동색을 사용해서 꼭지 아랫부분과 앞쪽 토마토로 인해서 생기는 뒤쪽 토마토의 그림자를 그림과 같이 칠해주세요.

8 손가락으로 가볍게 문지르며 고동색을 풀어주고, 꼭지 아래 좁은 범위의 고동색은 찰필이나 면봉으로 자연스럽게 풀어주세요. 이어서, 바닥 부분 나뭇잎은 ● 267번 연두색으로 아랫부분만 칠해주세요.

9

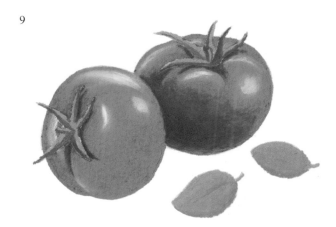

10

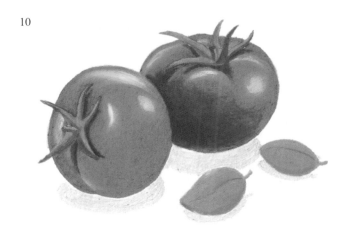

9 토마토 꼭지는 ● 232번 초록색을 사용해서 각 꼭지의 그림자가 지는 곳인 아랫부분에 선을 그어 묘사합니다. 바닥 부분 나뭇잎은 ● 242번 연두색으로 나머지 비워둔 곳들을 칠해서 미리 칠한 연두색과 색을 섞어주세요.

10 찰필을 사용해서 꼭지의 연두색과 초록색이 자연스럽게 섞이도록 풀어주고, 외곽선을 정리해주세요. 바닥 부분의 나뭇잎은 손가락이나 면봉으로 문질러 색을 섞어주고, 찰필로 외곽선을 정리합니다. 중앙의 잎맥은 초록색 '색연필'로 곡선을 그려 표현해주세요.

마지막으로 249번 연한 회색을 사용해서 토마토와 나뭇잎의 그림자를 그려주세요.

토마토 단면

토마토의 단면은 마치 웃음꽃이 활짝 핀것 같아보여요.
풋풋한 토마토의 향기를 느끼면서 왠지 기분 좋은 토마토의 단면을
지금 바로 그려보세요.

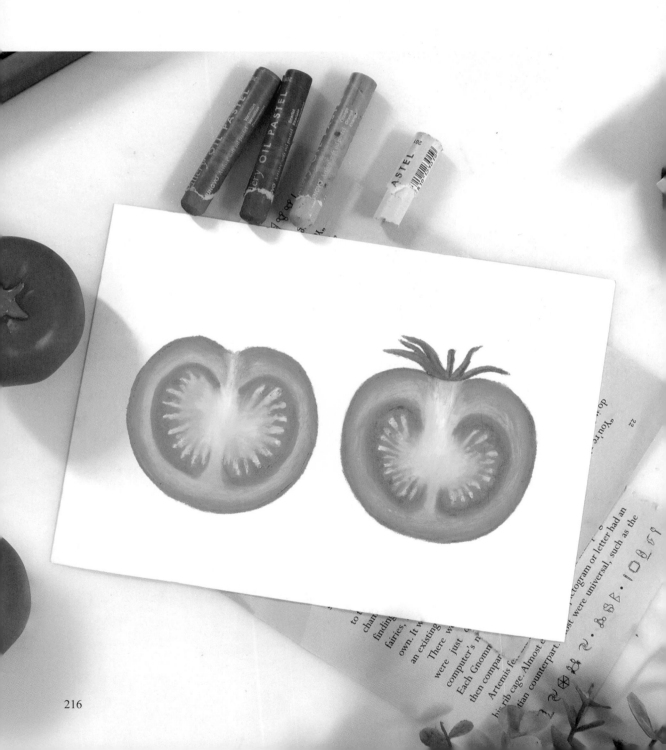

1

2

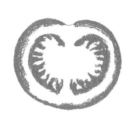
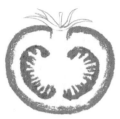

3

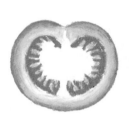
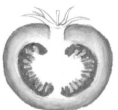

4

1 빨간색과 연두색 '색연필'로 토마토와 꼭지를 스케치해주세요.

2 ● 207번 다홍색 오일파스텔을 사용해 두개의 토마토 모두 껍질 부분 테두리를 칠해주고 안쪽으로 연하게 힘을 빼며 채색합니다.

토마토 씨가 있는 안쪽 부분에는 각각 다른 붉은색을 사용해서 하트 모양처럼 스케치한 뒤, 작은 틈을 남겨가며 칠해줍니다. **TIP** 톱니바퀴 같은 작은 틈은 토마토의 씨를 그려넣을 부분입니다. 이때 왼쪽 토마토는 ● 207번 다홍색을 사용하였고, 오른쪽(꼭지가 있는 토마토)은 ● 208번 빨간색을 사용하였습니다. **TIP** 꼭 정해진 빨간색을 사용해야 하는 것은 아니지만, 서로 다른 빨간색으로 다른 느낌의 토마토를 표현할 수 있습니다.

3 테두리 부분에 칠해둔 빨간색 위에 ○ 244번 하얀색을 칠해서 안쪽으로 자연스럽게 그러데이션 해주세요. 톱니바퀴처럼 남겨둔 안쪽에는 ● 201번 노란색을 칠해주세요.

4 테두리의 하얀 부분에 ● 205번 주황색을 덧칠해서 색감을 더해줍니다. 왼쪽 토마토는 주황색으로 덧칠한 모습, 오른쪽 토마토는 주황색을 칠한 뒤 손가락으로 가볍게 문질러 풀어준 모습입니다.

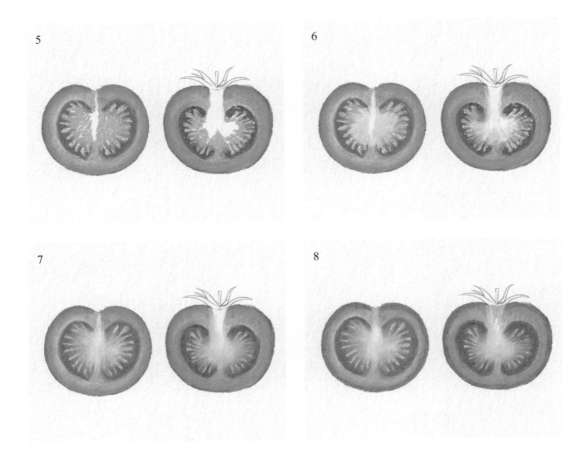

5 토마토 씨가 있는 안쪽으로 🔴 240번 분홍색을 그림과 같이 칠해주세요. 꼭지 부분과 중앙 부분을 하얗게 남겨두며 칠해주세요. **TIP** 토마토마다 단면의 색이 다르기 때문에 하얗게 남기는 정도는 그림처럼 각각 차이가 있어도 괜찮습니다.

6 분홍색과 하얗게 남겨둔 부분이 자연스럽게 섞일 수 있도록 ⚪ 244번 하얀색을 문지르며 칠해주세요.

7 손가락 또는 면봉을 사용해서 단면에 칠해둔 모든 색이 자연스럽게 풀어질 수 있도록 해주세요. **TIP** 그림의 모양과 동일한 방향으로 문질러 주세요. 예를 들어 하트 모양 토마토 씨 부분의 경우는 하트 모양을 따라서 문지르고, 톱니바퀴 모양의 작은 씨들은 씨의 방향과 동일하게 안쪽으로 모이듯이 문질러 줍니다. 중앙의 하얀색 부분으로 갈수록 얼룩이 지지 않도록 손가락을 깨끗이 닦아가며 문질러 주세요.

8 토마토 껍질이 있는 테두리 부분과 하트모양의 토마토 씨 바깥 라인으로 🔴 207번 다홍색을 한 번 더 덧칠해 주세요. 또한, 꼭지 아래는 🟢 225번 연두색, 그 바로 아래는 🟡 201번 노란색을 소량만 칠해주도록 합니다.

9

10

9 8) 과정에서 칠해둔 ● 207번 다홍색을 가볍게 손가락으로 문질러 풀어주세요. 꼭지는 ● 269번 초록색으로 칠해줍니다.

10 토마토 꼭지는 ● 242번 연두색을 사용해서 각 잎의 윗부분에 선을 그어주고 찰필로 외곽선을 정리해주세요. 꼭지 아래의 연두색과 노란색이 주변의 색과 잘 섞이도록 찰필이나 면봉으로 풀어주어도 좋습니다.

마지막으로 ● 225번 연두색을 사용해서 작은 토마토 씨의 곳곳에 점을 찍듯이 약간만 칠해주어 포인트 색을 넣어주세요(생략해도 됩니다).

망고스틴

알맹이만 빼고 보면 마늘같고,
껍질과 함께 보면 국화빵 같은 망고스틴!
왠지 귀여워 보이는 요녀석을 오일파스텔로 그려보세요.

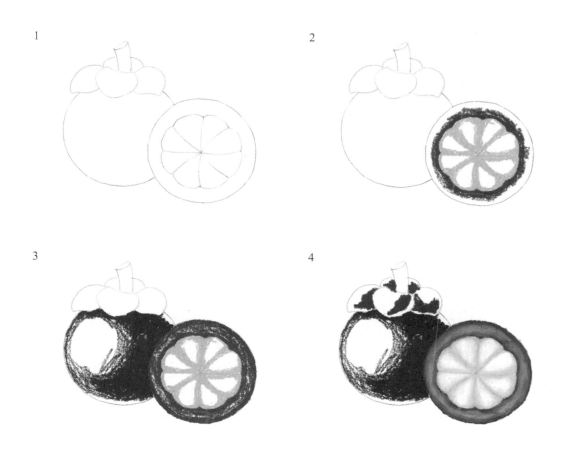

1

2

3

4

🔲1 꼭지는 갈색, 꼭지 잎은 연두색, 망고스틴 테두리는 보라색, 과육 알맹이는 빨간색 '색연필'을 사용해서 그림과 같이 스케치합니다.

🔲2 망고스틴 과육은 ⬤ 240번 분홍색 오일파스텔을 사용해서 각 스케치 선 안쪽으로 선을 그어주세요. 이어서, ⬤ 209번 빨간색을 사용해서 과육의 바깥쪽 부분에 선을 긋고, 껍질 방향으로 연하게 힘을 빼며 채색합니다.

🔲3 2)의 방법과 마찬가지로 ⬤ 209번 빨간색을 사용해서 망고스틴 단면 껍질 부분을 진하게 칠하고, 안쪽으로 연하게 힘을 빼며 칠해주세요. 즉, 과육과 껍질 사이 중간 부분이 연하게 남겨지도록 표현하고 있습니다. 망고스틴의 겉면은 ⬤ 212번 보라색을 사용해서 그림과 같이 10시 방향을 가장 밝게 남겨두고 칠해줍니다. 이때, 바닥 부분과 2시 방향의 테두리는 조금 남겨두고 칠해주세요.

🔲4 망고스틴의 초록색 꼭지는 ⬤ 232번 초록색으로 그림과 같이 칠해주세요. 그림자가 지는 어두운 곳 위주로 칠해주었습니다. 또, ◯ 244번 하얀색 오일파스텔을 사용해서 망고스틴 단면의 알맹이와 껍질의 붉은색을 문질러 덧칠합니다. 알맹이의 분홍색과 껍질 부분에 연하게 칠해놓은 붉은색을 자연스럽게 풀어주기 위한 과정입니다.

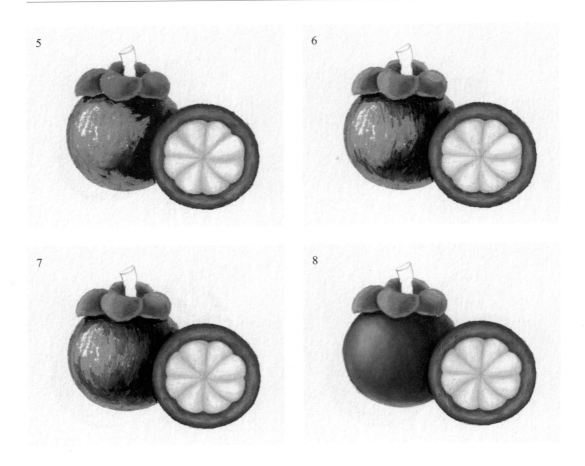

5 꼭지의 나머지 부분에는 ● 242번 연두색을 칠해주세요. 미리 칠해둔 초록색과 잘 섞이도록 문질러 칠합니다. 또한, 망고스틴 겉면의 남겨둔 부분에는 ● 215번 연보라색을 칠해주세요. 이때는 10시 방향을 가장 밝게 표현하기 위해 연하게 칠해줍니다.

6 각 꼭지의 왼쪽 부분 또는 윗부분에는 ● 225번 연두색을 칠해주어 밝게 표현합니다. 망고스틴 겉면은 ● 219번 남색을 사용해서 꼭지 아래, 단면과 닿는 부분 그리고 5시 방향 아래를 칠해주어 가장 어두운 음영을 표현합니다.

망고스틴의 단면 하얀 알맹이에는 ○ 243번 베이지색을 곳곳에 칠해주세요. `TIP` 분홍색처럼 전체 스케치 라인에 칠하는 것이 아니라, 각 알맹이의 왼쪽 또는 오른쪽에 포인트로 칠해주세요.

7 망고스틴 겉면 남색과 보라색이 이어지는 부분에는 ● 237번 갈색을 칠해줍니다. 이때는 그림처럼 얼룩을 주듯이 가볍게 포인트로 칠해주세요. 꼭지의 초록 잎과 망고스틴 단면의 모든 부분을 손가락 또는 면봉으로 문질러 부드럽게 풀어주고, 찰필을 사용해서 외곽선을 정리합니다.

8 겉면의 모든 색이 자연스럽게 섞이도록 손가락으로 문질러 블렌딩합니다. 이때, 가장 밝게 남겨둔 부분에는 ○ 244번 하얀색을 조금씩 섞어가면서 문질러 주세요.

9

10

9 꼭지는 ● 238번 황토색으로 옆면을 칠해주세요. 또, ● 254번 어두운 분홍색으로 그림자를 그려줍니다.

이번에는 보라색 '색연필'을 사용해서 망고스틴 단면의 겉 테두리를 진하게 선으로 그어주세요. **TIP** 이 과정은
그림자를 그리고 난 뒤에 해주세요. 그래야 그림자와 단면의 경계선을 분리하며 깔끔하게 정리할 수 있습니다.

10 꼭지는 ● 236번 고동색으로 윗면을 칠하고, 옆면에 얇은 선을 여러 번 그어 줍니다. 그림자는 ○ 244번 하
얀색을 사용해서 어두운 분홍색의 가장자리를 문질러 칠하면서 풀어줍니다.

파인애플

뽀족 뾰족 튀어나온 겉면의 모습에서
수분가득 시원해 보이는 단면의 질감까지!
지금까지 그려온 실력을 마음껏 발휘해 주세요.

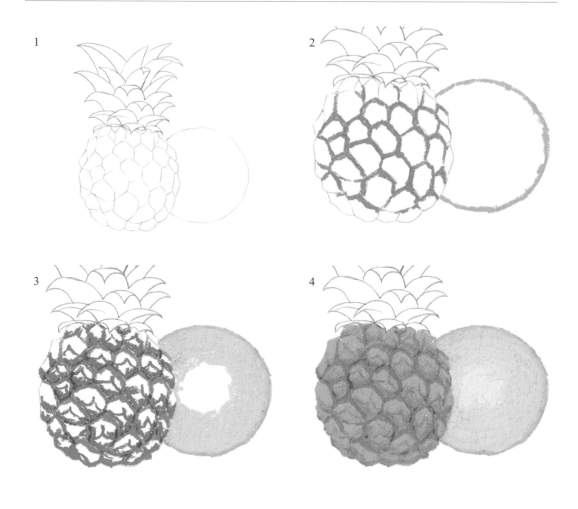

1 파인애플 꼭지는 초록색으로, 아래 과일 겉면과 단면은 모두 주황색 '색연필'로 그림과 같이 스케치합니다.
TIP 겉면의 무늬는 육각형 모양이 반복되는 것과 같이 그려주세요. 다만, 반드시 육각형이어야만 하는 것은 아니기 때문에 자유로운 모양도 함께 그려주세요.

2 파일애플 겉면은 ● 241번 연두색 오일파스텔을 사용해서 각 스케치 선의 안쪽으로 선을 그어 주세요.

단면의 테두리는 ● 204번 주황색을 사용해서 동그란 선을 그어줍니다.

3 ● 206번 주황색을 사용해서 파인애플 겉면 각 칸 안에 'ㅅ'모양을 그려주고, 그 아래는 주황색을 채워주세요. 단면은 202번 노란색을 사용해서 가장자리 부분을 칠해주고, 중앙은 그림과 같이 남겨둡니다.

4 겉면의 나머지 부분은 ● 204번 주황색을 사용해서 모두 칠해주세요. 단면의 경우는 ○ 243번 베이지색을 사용해서 비워둔 곳을 칠해주고, 가장자리 부분으로 갈수록 노란색과 섞이도록 베이지색을 문질러 칠해줍니다.

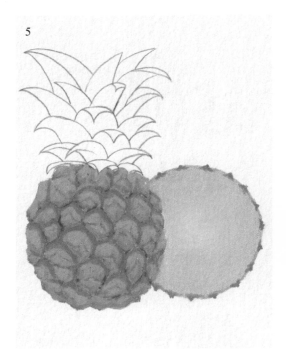

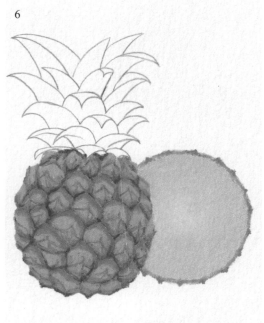

5 2) 과정에서 칠했던 겉면의 연두색 무늬에 ● 242번 연두색을 한 번 더 덧칠합니다. 이때는 미리 칠해둔 ● 241번 연두색과 ● 204번 주황색 사이를 칠해서 두 색이 잘 섞이도록 중간색을 만들어 줍니다. 단면의 경우는 ● 206번 주황색을 사용해서 테두리 껍질 부분에 뾰족한 무늬를 규칙적으로 그려넣습니다.

6 이번에는 겉면에 그렸던 'ㅅ' 무늬를 한 번 더 강조해서 그려주도록 하겠습니다. ● 237번 갈색을 사용해서 'ㅅ'무늬와 함께 중앙에 세로 선을 그어주고, 각 육각형 모양 아랫부분을 진하게 칠해주세요. **TIP** 선을 그을 때 오일파스텔 끝이 뭉툭해서 그리기 어렵다면 칼로 끝을 잘라서 뾰족한 모서리를 만든 다음 선을 그어주면 좋습니다. 그 외에도 전체적인 겉면 모양의 가장자리와 꼭지 아래 등 어두운 음영도 함께 표현해줍니다.

단면의 경우는 테두리에 그려 넣었던 주황색 뾰족 무늬들 사이에 ● 242번 연두색으로 선을 그어서 이어주세요.

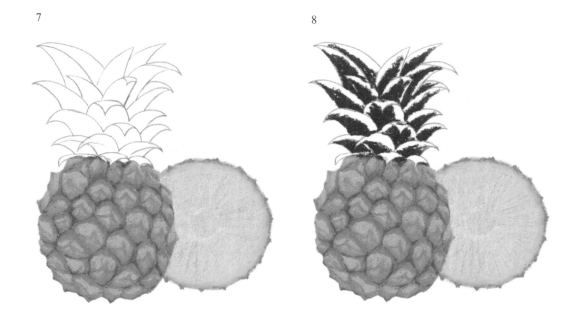

7

8

7 면봉이나 찰필을 사용해서 겉면에 칠해둔 색들이 자연스럽게 풀어지면서 그러데이션 될 수 있도록 문질러 주고, 단면의 테두리 부분도 안쪽으로 문질러서 그러데이션 해주세요. 또한, 단면의 정 중앙에는 ⬤ 202번 노란색 으로 동그라미를 그려서 칠해주고, 같은 노란색으로 바깥으로 뻗어 나가는 선을 듬성듬성 그어주세요. **TIP** 마치 간단하게 태양을 그리듯이 선을 그어줍니다.

8 파인애플의 꼭지는 ⬤ 232번 초록색을 사용해서 그림과 같이 각 잎의 중앙 부분을 칠해주세요. 가장 어두운 그림자 부분을 칠해주고 있습니다.

단면의 경우는 7)의 과정과 마찬가지로 ⬤ 205번 주황색을 사용해서 바깥으로 뻗어 나가는 선을 촘촘하게 그어주 도록 합니다. 이때는 선의 간격이 일정하거나, 선의 굵기가 똑같지 않도록 불규칙적으로 그려주세요.

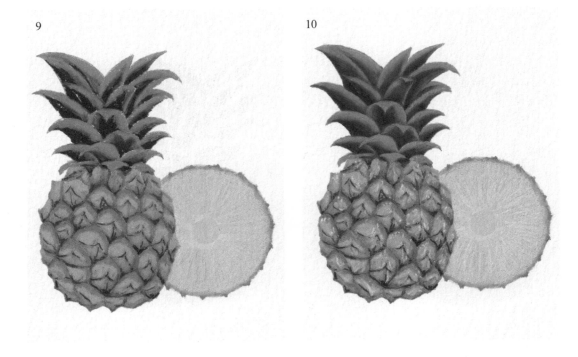

9

10

9 파인애플 꼭지의 비워둔 곳에는 ● 242번 연두색을 채워줍니다. 또한, 파인애플 겉면 무늬를 한 번 더 강조하기 위해, ● 236번 고동색을 사용해서 얇은 선을 그어주세요. 이때는 선이 너무 두껍지 않도록 최대한 얇게 그려주고, 고동색의 양이 많지 않도록 조금씩만 묘사합니다. **TIP** 오일파스텔 끝이 뭉툭하다면 칼로 끝을 자른 뒤 뾰족한 모서리를 만들어 사용합니다.

10 면봉과 찰필을 사용해서 파인애플 꼭지의 색을 자연스럽게 그러데이션 해주고, 각 외곽선은 깔끔하게 정리해줍니다. 파인애플의 겉면에는 ○ 244번 하얀색으로 그림과 같이 곳곳에 작은 점이나 선을 그어주세요. **TIP** 파인애플 겉면의 울퉁불퉁한 표면을 묘사하기 위한 과정입니다. 이어서, 단면에 그어주었던 바깥으로 뻗어 나가는 선들 사이사이에 ○ 244번 하얀색으로도 선을 곳곳에 그려주세요.

11

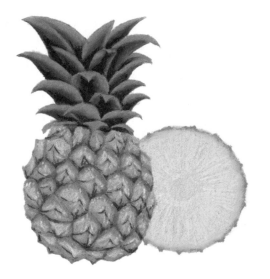

12

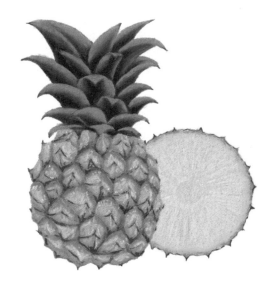

11 꼭지의 어두운 음영을 한 번 더 표현해주기 위해서 ● 230번 초록색을 그림과 같이 각 잎의 중앙 부분에 칠해주세요.

12 파인애플 꼭지의 초록색은 찰필이나 면봉으로 문질러 자연스럽게 풀어줍니다. 마지막으로 갈색 '색연필'을 사용해서 각 꼭지 잎의 끝부분과 파인애플 겉면 가장자리의 뾰족한 부분, 단면 가장자리의 뾰족한 무늬 끝을 한 번 더 뾰족하게 선을 그어 마무리합니다.

초판 1쇄	2021년 8월 20일
지은이	임새봄
펴낸이	김현태
디자인	장창호
펴낸곳	따스한 이야기
등록	No. 305-2011-000035
전화	070-8699-8765
팩스	02- 6020-8765
이메일	jhyuntae512@hanmail.net

따스한 이야기 페이스북 / 인스타그램

https://www.facebook.com/touchingstorypublisher
https://www.instagram.com/touchingstorypublisher

따스한 이야기는 출판을 원하는 분들의 좋은 원고를
기다리고 있습니다.

가격 17,000원